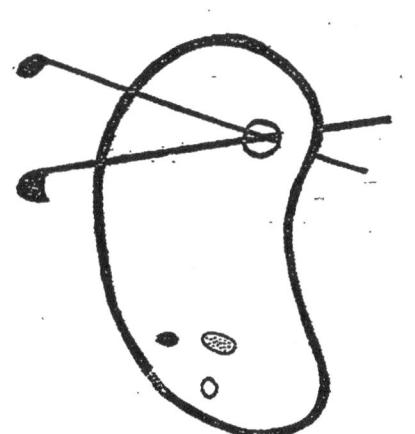

COUVERTURE SUPERIEURE ET INFERIEURE EN COULEUR

Illisibilité partielle

VALABLE POUR TOUT OU PARTIE DU DOCUMENT REPRODUIT

L'Art et les Artistes

CAMILLE SAINT-SAËNS
DE L'INSTITUT

Portraits
et Souvenirs

SOCIÉTÉ D'ÉDITION ARTISTIQUE
PAVILLON DE HANOVRE
32-34, RUE LOUIS-LE-GRAND, 32-34
PARIS

Portraits et Souvenirs

IL A ÉTÉ TIRÉ DE CET OUVRAGE :

DIX EXEMPLAIRES DE GRAND LUXE, SUR JAPON,
NUMÉROTÉS DE 1 A 10
ET
QUINZE EXEMPLAIRES DE LUXE, SUR HOLLANDE,
NUMÉROTÉS DE 11 A 25

*Droits de traduction réservés pour tous pays,
y compris la Suède et la Norvège.*

TYPOGRAPHIE-FIRMIN-DIDOT ET C^{ie}. — MESNIL (EURE).

L'Art et les Artistes

CAMILLE SAINT-SAËNS
DE L'INSTITUT

Portraits et Souvenirs

SOCIÉTÉ D'ÉDITION ARTISTIQUE
PAVILLON DE HANOVRE
32-34, RUE LOUIS-LE-GRAND, 32-34
PARIS

A M. Gustave LARROUMET

SECRÉTAIRE PERPÉTUEL

DE L'ACADÉMIE DES BEAUX-ARTS

AVANT-PROPOS

On dirait qu'il s'est écoulé un siècle depuis le temps où j'écrivais *Harmonie et Mélodie*. « Harmonie, » alors, signifiait science; « Mélodie, » inspiration. La situation s'est retournée; les amateurs qui refusaient de tenter le moindre effort pour comprendre la musique se sont pris de passion pour l'obscur et l'incompréhensible; « quand je comprends, » disent les purs, « c'est que cela est mauvais; quand je ne comprends pas, c'est que cela est bon ». Ils sont irrités ou dédaigneux si les instruments de l'orchestre ne courent pas de tous côtés comme des rats empoisonnés; un accompagnement simple et naturel leur fait hausser les épaules.

La Mélodie, naguère objet d'une redoutable idolâtrie, est vilipendée; un simple chant, accompagné naturellement, semble méprisable, et dans

les compositions dépourvues de cet élément, on prétend que la mélodie est « partout ». Quelle plaisanterie ! Nous connaissions cela, à l'école, quand on nous apprenait à écrire des fugues où les diverses parties doivent être chantantes et vivre d'une vie propre, tout en concourant à l'ensemble ; c'est ce qui constitue le style horizontal en opposition avec le style vertical en accords plaqués. Ce n'est pas là de la mélodie.

Le gros public, heureusement, est resté naïf, et peu lui importent les systèmes, pourvu qu'on réussisse à l'intéresser.

On trouvera un peu de tout dans ce volume et beaucoup moins de polémique ici que dans *Harmonie et Mélodie*. Des anecdotes, des souvenirs sur quelques grands musiciens que j'ai connus, un peu de critique générale. Quant à de véritables mémoires, je n'en écrirai jamais.

Portraits.

HECTOR BERLIOZ

Un paradoxe fait homme, tel fut Berlioz.

S'il est une qualité qu'on ne peut refuser à ses œuvres, que ses adversaires les plus acharnés ne lui ont jamais contestée, c'est l'éclat, le coloris prodigieux de l'instrumentation. Quand on l'étudie en cherchant à se rendre compte des procédés de l'auteur, on marche d'étonnements en étonnements. Celui qui lit ses partitions sans les avoir entendues ne peut s'en faire aucune idée; les instruments paraissent disposés en dépit du sens commun; il semblerait, pour employer l'argot du métier, que cela ne dût pas *sonner;* et cela sonne merveilleusement. S'il y a peut-être, çà et là, des obscurités dans le style, il n'y en a pas dans

l'orchestre ; la lumière l'inonde et s'y joue comme dans les facettes d'un diamant.

En cela, Berlioz était guidé par un instinct mystérieux, et ses procédés échappent à l'analyse, par la raison qu'il n'en avait pas. Il l'avoue lui-même dans son *Traité d'instrumentation*, quand, après avoir décrit en détail tous les instruments, énuméré leurs ressources et leurs propriétés, il déclare que leur groupement est le secret du génie et qu'il est impossible de l'enseigner. Il allait trop loin ; le monde est plein de musiciens qui sans le moindre génie, par des procédés sûrs et commodes, écrivent fort bien pour l'orchestre. Ce *Traité d'instrumentation* est lui-même une œuvre hautement paradoxale. Il débute par un avant-propos de quelques lignes, sans rapport avec le sujet, où l'auteur s'élève contre les musiciens qui abusent des modulations et ont du goût pour les dissonances, *comme certains animaux en ont pour les plantes piquantes, les arbustes épineux* (que dirait-il donc aujourd'hui !). Puis il aborde l'étude des instruments de l'orchestre et mêle aux vérités les plus solides, aux conseils les plus précieux, des assertions étranges, celle-ci entre autres : « La clarinette, dit-il, est peu propre à l'idylle. » Il ne voulait voir en elle qu'une voix propre à l'expression des sentiments héroïques. Mais la clarinette, très héroïque en effet, est aussi très bucolique ; il n'y a qu'à se rappeler le parti qu'en a tiré Beethoven dans la *Symphonie pastorale*, pour en être convaincu. Le

joli début agreste du *Prophète*, qui n'était pas encore né quand Berlioz écrivit son traité, est encore venu lui donner un démenti.

Les grandes œuvres de Berlioz, à l'époque où parut l'ouvrage dont nous parlons, étaient pour la plupart inédites; on ne les exécutait nulle part. Ne s'avisa-t-il pas de citer comme exemples, pour ainsi dire à chaque page, des fragments de ces mêmes œuvres! Que pouvaient-ils apprendre à des élèves qui n'avaient jamais l'occasion de les entendre?

Eh bien! il en est de ce traité de Berlioz comme de son instrumentation : avec toutes ces bizarreries, il est merveilleux. C'est grâce à lui que toute ma génération s'est formée, et j'ose dire qu'elle a été bien formée. Il avait cette qualité inestimable d'enflammer l'imagination, de faire aimer l'art qu'il enseignait. Ce qu'il ne vous apprenait pas, il vous donnait la soif de l'apprendre, et l'on ne sait bien que ce qu'on a appris soi-même. Ces citations, en apparence inutiles, faisaient rêver; c'était une porte ouverte sur un monde nouveau, la vue lointaine et captivante de l'avenir, de la terre promise. Une nomenclature plus exacte, avec des exemples sagement choisis, mais sèche et sans vie, eût-elle produit de meilleurs résultats? Je ne le crois pas. On n'apprend pas l'art comme les mathématiques.

Le paradoxe et le génie éclatent à la fois dans *Roméo et Juliette*. Le plan est inouï; jamais rien de semblable n'avait été imaginé. Le prologue (retran-

ché malheureusement trop souvent) et la dernière partie sont lyriques; celle-ci même est dramatique, traitée en forme de finale d'opéra; le reste est symphonique, avec de rares apparitions chorales reliant par un fil ténu la première partie à la dernière et donnant de l'unité à l'ensemble. Ni lyrique, ni dramatique, ni symphonique, un peu tout cela : construction hétéroclite où la symphonie prédomine, tel est l'ouvrage. A un pareil défi au sens commun il ne pouvait y avoir qu'une excuse : faire un chef-d'œuvre, et Berlioz n'y a pas manqué. Tout y est neuf, personnel, de cette originalité profonde qui décourage l'imitation. Le fameux *Scherzo*, « la Reine Mab », vaut encore mieux que sa réputation; c'est le miracle du fantastique léger et gracieux. Auprès de telles délicatesses, de telles transparences, les finesses de Mendelssohn dans le *Songe d'une nuit d'été* semblent épaisses. Cela tient à ce que l'insaisissable, l'impalpable ne sont pas seulement dans la sonorité, mais dans le style. Sous ce rapport, je ne vois que le chœur des génies d'*Obéron* qui puisse soutenir la comparaison.

Roméo et Juliette me semble être l'œuvre la plus caractéristique de Berlioz, celle qui a le plus de droits à la faveur du public. Jusqu'ici, le succès populaire, non seulement en France, mais dans le monde entier, est allé à la *Damnation de Faust*; et il ne faut pas désespérer néanmoins de voir un jour *Roméo et Juliette* prendre la place victorieuse qui lui est due.

L'esprit paradoxal se retrouve dans le critique. Berlioz a été, sans conteste possible, le premier critique musical de son époque, en dépit de la singularité parfois inexplicable de ses jugements ; et pourtant la base même de la critique, l'érudition, la connaissance de l'histoire de l'art lui manquait. Bien des gens prétendent qu'en art il ne faut pas raisonner ses impressions. C'est très possible, mais alors il faut se borner à prendre son plaisir où on le trouve et renoncer à juger quoi que ce soit. Un critique doit procéder autrement, faire la part du fort et du faible, ne pas exiger de Raphaël la palette de Rembrandt, des anciens peintres qui peignaient à l'œuf et à la détrempe les effets de la peinture à l'huile. Berlioz ne faisait la part de rien, que de la satisfaction ou de l'ennui qu'il avait éprouvé dans l'audition d'un ouvrage. Le passé n'existait pas pour lui ; il ne comprenait pas les Maîtres anciens qu'il n'avait pu connaître que par la lecture. S'il a tant admiré Gluck et Spontini, c'est que dans sa jeunesse il avait vu représenter leurs œuvres à l'Opéra, interprétées par M^{me} Branchu, la dernière qui en ait conservé les traditions. Il disait pis que pendre de Lully, de la *Servante maîtresse* de Pergolèse : « Voir reprendre cet ouvrage, a-t-il dit ironiquement, assister à sa première représentation, serait un plaisir digne de l'Olympe ! »

J'ai toujours présents à la mémoire son étonnement et son ravissement à l'audition d'un chœur

de Sébastien Bach, que je lui fis connaître un jour ; il n'en revenait pas que le grand Sébastien eût écrit des choses pareilles ; et il m'avoua qu'il l'avait toujours pris pour une sorte de colossal fort-en-thème, fabricant de fugues très savantes, mais dénué de charme et de poésie. A vrai dire, il ne le connaissait pas.

Et cependant, malgré tout cela et bien d'autres choses encore, il a été un critique de premier ordre, parce qu'il a montré ce phénomène unique au monde d'un homme de génie, à l'esprit délicat et pénétrant, aux sens extraordinairement raffinés, racontant sincèrement des impressions qui n'étaient altérées par aucune préoccupation extérieure. Les pages qu'il a écrites sur les symphonies de Beethoven, sur les opéras de Gluck, sont incomparables ; il faut toujours y revenir quand on veut rafraîchir son imagination, épurer son goût, se laver de toute cette poussière que l'ordinaire de la vie et de la musique met sur nos âmes d'artistes, qui ont tant à souffrir dans ce monde.

On lui a reproché sa causticité. Ce n'était pas chez lui méchanceté, mais plutôt une sorte de gaminerie, une verve comique intarissable qu'il portait dans la conversation et ne pouvait maîtriser. Je ne vois guère que Duprez sur qui cette verve se soit exercée avec quelque persistance dans des articles facétieux ; et franchement le grand ténor avait bien mérité d'être un peu criblé de flèches. N'a-t-il pas narré lui-même, dans ses *Mémoires*,

comment il avait étranglé *Benvenuto Cellini*, et l'auteur pouvait-il lui en être bien reconnaissant? Peut-être eût-il mieux soutenu l'ouvrage, si Berlioz eût employé pour l'y engager les arguments sonnants dont se servit Meyerbeer pour l'encourager à prolonger les représentations des *Huguenots*, comme le grand chanteur le raconte aussi dans le même livre, avec une inconscience et une candeur qui désarmeraient des tigres. On pourrait penser, d'après cela, que les *Huguenots* ne voguaient pas alors à pleines voiles et n'étaient pas portés par un courant, comme de nos jours. Le public s'étonne parfois que les œuvres modernes s'installent si difficilement au répertoire de notre Opéra : cela tient peut-être à ce que tous les compositeurs n'ont pas cent mille livres de rente. J'ai dit *peut-être*, je n'affirme rien.

Berlioz a été malheureux par suite de son ingéniosité à se faire souffrir lui-même, à chercher l'impossible et à le vouloir malgré tout. Il avait cette idée très fausse, et malheureusement, grâce à lui, très répandue dans le monde, que la volonté du compositeur ne doit pas compter avec les obstacles matériels. Il voulait ignorer qu'il n'en est pas du musicien comme du peintre, lequel triture sur la toile, à son gré, des matières inertes, et que le musicien doit tenir compte de la fatigue des exécutants, de leur habileté plus ou moins grande ; et il demandait, dans sa jeunesse, à des orchestres bien inférieurs à ceux d'aujourd'hui, des efforts vérita-

blement surhumains. S'il y a, dans toute musique neuve et originale, des difficultés impossibles à éviter, il en est d'autres qu'on peut épargner aux exécutants, sans dommage pour l'œuvre; mais Berlioz n'entrait pas dans ces détails. Je lui ai vu faire vingt, trente répétitions pour une seule œuvre, s'arrachant les cheveux, brisant les bâtons et les pupitres, sans obtenir le résultat désiré. Les pauvres musiciens faisaient pourtant ce qu'ils pouvaient; mais la tâche était au-dessus de leurs forces. Il a fallu qu'avec le temps nos orchestres devinssent plus habiles pour que cette musique arrivât enfin à l'oreille du public.

Deux choses avaient affligé sérieusement Berlioz : l'hostilité de l'Opéra, préférant aux *Troyens* le *Roméo* de Bellini, qui tomba à plat; la froideur de la *Société des concerts* à son égard. On en connaît la cause, depuis la publication du livre de Deldevez sur l'histoire de la Société; c'est à l'influence de ses chefs qu'elle était due. Influence légitime d'ailleurs pour Deldevez, musicien sérieux et érudit, ayant tous les droits à une grande autorité. Peut-être ne comprenait-il bien que la musique classique, la seule qu'il eût profondément étudiée; peut-être son antipathie pour la musique de Berlioz était-elle purement instinctive.

C'était bien pis encore avec son prédécesseur Girard, musicien très inférieur à Deldevez, chef d'orchestre dont la direction beaucoup trop vantée avait introduit dans les exécutions une foule de

mauvaises habitudes, dont la direction suivante les a heureusement débarrassées. Une petite anecdote fera juger de la nature de son esprit, de la largeur de ses vues. Il me mande, un jour, qu'il désirait mettre au programme une de mes œuvres, et me fait prier d'aller le voir. J'accours, et j'apprends, dès les premiers mots, qu'il a changé d'idée ; à cela je n'avais rien à objecter, étant alors un jeune blanc-bec sans importance. Girard profita de la circonstance pour me faire un cours de morale musicale et pour me dire, entre autres choses, qu'il ne fallait pas employer les trombones dans une symphonie : « Mais, lui répondis-je timidement, il me semble que Beethoven, dans la *Symphonie pastorale*, dans la *Symphonie en Ut mineur*..... — Oui, me dit-il, c'est vrai ; *mais il aurait peut-être mieux fait de ne pas le faire.* » On comprend, avec de tels principes, ce qu'il devait penser de la *Symphonie fantastique*.

On sait que cet esprit rétrograde a tout à fait disparu de la rue Bergère, où Berlioz est maintenant en grand honneur, et que l'illustre Société a su entrer dans le courant moderne sans rien perdre de ses rares qualités.

La faveur du public commençait à venir à Berlioz dans les dernières années de sa vie, et l'*Enfance du Christ*, par sa simplicité et sa suavité, avait combattu victorieusement le préjugé qui ne voulait voir en lui qu'un faiseur de bruit, un organisateur de charivaris. Il n'est pas mort, comme on l'a dit, de l'injustice des hommes, mais d'une gastralgie cau-

sée par son obstination à ne suivre en rien les conseils des médecins, les règles d'une hygiène bien entendue. Je vis cela clairement, sans pouvoir y remédier, dans un voyage artistique que j'eus l'honneur de faire avec lui. « Il m'arrive une chose extraordinaire, me dit-il un matin : Je ne souffre pas! » Et il me conte ses douleurs, des crampes d'estomac continuelles, et la défense qui lui est faite de prendre aucun excitant, de s'écarter d'un régime prescrit, sous peine de souffrances atroces qui iraient toujours en s'aggravant. Or il ne suivait aucun régime et prenait tout ce qui lui plaisait, sans s'inquiéter du lendemain. Le soir de ce jour, nous assistions à un banquet. Placé près de lui, je fis tout mon possible pour m'opposer au café, au champagne, aux cigares de la Havane, ce fut en vain, et le lendemain le pauvre grand homme se tordait dans ses souffrances accoutumées.

En outre de ma complète admiration, j'avais pour lui une vive affection née de la bienveillance qu'il m'avait montrée et dont j'étais fier à juste titre, ainsi que des qualités privées que je lui avais découvertes, en opposition si parfaite avec la réputation qu'il avait dans le monde, où il passait pour orgueilleux, haineux et méchant. Il était bon, au contraire, bon jusqu'à la faiblesse, reconnaissant des moindres marques d'intérêt qu'on lui témoignait, et d'une simplicité admirable qui donnait encore plus de prix à son esprit mordant et à ses saillies, parce qu'on n'y sentait jamais cette recherche de l'effet, ce dé-

sir d'éblouir les gens qui gâte souvent tant de bonnes choses.

On sera sans doute étonné d'apprendre d'où était venue, à l'origine, la réputation de méchanceté de Berlioz. On l'a poursuivi, dans un certain monde, d'une haine implacable, à cause d'un article sur Hérold, non signé, dont la paternité lui avait été attribuée.

Or, voici comment se terminait le feuilleton du *Journal des Débats*, le 15 mars 1869, au lendemain de la mort de Berlioz :

« Il faut pourtant que je vous dise..... que c'est à tort si certains critiques ont reproché à Berlioz d'avoir mal parlé d'Hérold et du *Pré aux Clercs*. Ce n'est pas Berlioz, c'est un autre, un jeune homme ignorant et qui ne doutait de rien en ce temps-là, qui, dans un feuilleton misérable, a maltraité le chef-d'œuvre d'Hérold. Il s'en repentira toute sa vie. Or cet ignorant s'appelait (j'en ai honte !), il faut bien en convenir..... monsieur

Jules JANIN. »

Ainsi, Janin, qui vivait pour ainsi dire côte à côte avec Berlioz, car ils écrivaient chaque semaine dans le même journal, a attendu qu'il fût mort pour le disculper d'un méfait qui a pesé sur toute sa vie, et dont lui, Janin, était l'auteur ! Que dites-vous du procédé ? N'est-ce pas charmant, et Janin ne méritait-il pas sa réputation d'excellent homme ?

Que voulez-vous? Janin était gras et Berlioz était maigre; il n'en fallait pas davantage pour que le premier passât pour bon et le second pour méchant. A quel sentiment le célèbre critique a-t-il obéi en publiant cette révélation tardive? A un remords de conscience? à un besoin d'étaler son crime au grand jour, pour en mieux jouir?...

On a reproché à Berlioz son peu d'amour pour les hommes, avoué par lui-même dans ses *Mémoires*; il est en cela de la famille d'Horace qui a dit : *Odi profanum vulgus;* de La Fontaine qui a écrit :

« Que j'ai toujours haï les pensers du vulgaire! »

Avec sa nature supérieure, il ne pouvait aimer la vulgarité, la grossièreté, la férocité, l'égoïsme qui jouent un rôle si considérable dans le monde et dont il avait été si souvent victime. On doit aimer l'humanité dont on fait partie, travailler si l'on peut à son amélioration, aider au progrès; c'est ce que Berlioz, dans sa sphère d'activité, a fait autant que personne en ouvrant à l'art des voies nouvelles, en prêchant toute sa vie l'amour du beau et le culte des chefs-d'œuvre. On n'a rien de plus à lui demander; le reste n'est pas le fait d'un artiste, mais d'un saint.

FRANZ LISZT

On ne saurait croire avec quel éclat, quel prestige magique apparaissait aux jeunes musiciens des premiers temps de l'époque impériale ce nom de Liszt, étrange pour nous autres Français, aigu et sifflant comme une lame d'épée qui fouette l'air, traversé par son *z* slave comme par le sillon de la foudre. L'artiste et l'homme semblaient appartenir au monde de la légende. Après avoir incarné sur le piano le panache du romantisme, laissé derrière lui la traînée étincelante d'un météore, Liszt avait disparu derrière le rideau de nuages qui cachait alors l'Allemagne, si différente de celle de nos jours, cette Allemagne composée d'un agglomérat de petits royaumes et duchés autonomes, hérissée de châ-

teaux crénelés et conservant jusque dans son écriture gothique l'aspect du moyen âge pour toujours disparu de chez nous, malgré les efforts de restauration des poètes. La plupart des morceaux qu'il avait publiés semblaient inexécutables pour tout autre que lui et l'étaient en effet avec les procédés de la méthode ancienne prescrivant l'immobilité, les coudes au corps, une action limitée aux doigts et à l'avant-bras. On savait qu'à la cour de Weimar, dédaigneux de ses succès antérieurs, il s'occupait à des œuvres de haute composition, rêvant une rénovation de l'art sur laquelle couraient les bruits les plus inquiétants, comme sur tout ce qui marque l'intention d'explorer un monde nouveau, de rompre avec les traditions reçues. D'ailleurs, rien que dans les souvenirs laissés par Liszt à Paris, on trouvait ample matière aux suggestions de toute sorte. Le vrai, quand il s'agissait de lui, n'était plus vraisemblable. On racontait qu'un jour au concert du Conservatoire, après une exécution de la *Symphonie pastorale*, il avait osé, lui seul, la rejouer après le célèbre orchestre, à la stupéfaction de l'auditoire, stupéfaction bientôt remplacée par un immense enthousiasme; qu'un autre jour, lassé de la docilité du public, fatigué de voir ce lion, toujours prêt à dévorer qui l'affronte, lui lécher les pieds, il avait voulu l'irriter et s'était donné le luxe d'arriver en retard pour un concert aux Italiens, de visiter dans leur loge les belles dames de sa connaissance, causant et riant avec elles, jusqu'à ce que le lion se mît à gronder et

à rugir; et lui s'étant assis enfin au piano devant le lion furieux, toute fureur s'était calmée, et l'on n'avait plus rien entendu que des rugissements de plaisir et d'amour.

On en racontait bien d'autres, qui n'entreraient pas dans le cadre de cette étude. On n'a que trop parlé, à propos de Liszt, de ses succès féminins, de son goût pour les princesses, de tout le côté en quelque sorte extérieur de sa personnalité; il est bien temps de s'occuper plus spécialement de son côté sérieux et du rôle considérable que Liszt a joué dans l'art contemporain.

*
* *

L'influence de Liszt sur les destinées du piano a été immense; je ne vois à lui comparer que la révolution opérée par Victor Hugo dans le mécanisme de la Langue française. Elle est plus puissante que celle de Paganini dans le monde du violon, parce que ce dernier est resté confiné dans la région de l'inaccessible où lui seul pouvait vivre, tandis que Liszt, parti du même point, a daigné descendre dans les chemins praticables où peut le suivre quiconque veut prendre la peine de travailler sérieusement. Reproduire son jeu sur le piano serait impossible; comme l'a dit dans son livre étrange

l'étonnante Olga Janina, ses doigts n'étaient pas des doigts humains; mais rien n'est plus facile que de marcher dans la voie qu'il a tracée, et, de fait, tout le monde y marche, qu'on en ait conscience ou non. Le grand développement de la sonorité et les moyens employés pour l'obtenir, qu'il a inventés, sont devenus une condition indispensable et la base même de l'exécution moderne. Ces moyens sont de deux sortes : les uns ayant trait aux procédés matériels de l'exécutant, à une gymnastique spéciale; les autres, à la façon d'écrire pour le piano que Liszt a complètement transformée. A l'encontre de Beethoven méprisant les fatalités de la physiologie et imposant aux doigts contrariés et surmenés sa volonté tyrannique, Liszt les prend et les exerce dans leur nature de manière à en obtenir, sans les violenter, le maximum d'effet qu'ils sont susceptibles de produire; aussi sa musique, si effrayante à première vue pour les timides, est-elle en réalité moins difficile qu'elle ne paraît, amenant par le travail un véritable entraînement de l'organisme et le rapide développement du talent. On lui doit encore l'invention de l'écriture musicale pittoresque, grâce à laquelle, par des dispositions ingénieuses et infiniment variées, l'auteur parvient à indiquer le caractère d'un passage et la façon même dont on doit s'y prendre pour l'exécuter; ces élégants procédés sont aujourd'hui d'un emploi usuel et général.

On lui doit surtout l'introduction aussi complète

que possible, dans le domaine du piano, des sonorités et combinaisons orchestrales; son procédé pour atteindre ce but, — procédé qui n'est pas à la portée de tout le monde, — consiste à substituer, dans la transcription, la traduction libre à la traduction littérale. Ainsi comprise et pratiquée, la transcription devient hautement artistique; l'adaptation au piano, par Liszt, des Symphonies de Beethoven — par-dessus tout l'adaptation, pour deux pianos, de la neuvième — peut être regardée comme le chef-d'œuvre du genre. Pour être juste et rendre à chacun ce qui lui appartient, il faut reconnaître que la traduction pour piano des Neuf Symphonies avait été antérieurement tentée par Kalkbrenner, à qui elle fait grand honneur, mais dont elle dépassait les forces; ce premier essai a très probablement donné naissance au travail colossal de Liszt.

Incarnation incontestée du piano moderne, Liszt a vu, à cause de cela, jeter le discrédit sur sa musique, dédaigneusement traitée de « musique de pianiste ». La même injurieuse qualification pourrait être appliquée à l'œuvre de Robert Schumann, dont le piano est l'âme; s'il n'a pas été qualifié ainsi, c'est que Schumann, — bien malgré lui, — n'a jamais été un brillant exécutant; c'est qu'il n'a jamais déserté les hauteurs de l'art « respectable » pour s'amuser à des illustrations pittoresques sur les opéras de tous les pays, alors que Liszt, sans souci du qu'en-dira-t-on, semait à l'aventure, en

prodigue, les perles et les diamants de sa débordante imagination. Il y a bien du pédantisme et du préjugé, soit dit en passant, dans le mépris qu'on affecte souvent pour des œuvres telles que la « Fantaisie sur *Don Juan* » ou le « Caprice sur la Valse de *Faust* »; car il y a là plus de talent et de véritable inspiration que dans beaucoup de productions d'apparence sérieuse et de prétentieuse nullité, comme on en voit paraître tous les jours. A-t-on réfléchi que la plupart des ouvertures célèbres, par exemple celles de *Zampa*, d'*Euryanthe*, de *Tannhäuser*, ne sont au fond que des fantaisies sur les motifs des opéras qu'elles précèdent? Si l'on prend la peine d'étudier les Fantaisies de Liszt, on verra à quel point elles diffèrent d'un pot-pourri quelconque, des morceaux où les motifs d'opéra pris au hasard ne sont là que pour servir de canevas à des arabesques, festons et astragales; on verra comment l'auteur a su, de n'importe quel os, tirer la moelle, comment son esprit pénétrant a découvert pour le féconder, parmi les vulgarités et les platitudes, le germe artistique le plus caché; comment, s'il s'attaque à une œuvre supérieure, comme *Don Juan*, il en éclaire les beautés principales et en donne un commentaire qui aide à les comprendre, à en apprécier pleinement la perfection suprême et l'immortelle modernité. Quant à l'ingéniosité de ses combinaisons pianistiques, elle est prodigieuse et l'admiration de tous ceux qui cultivent le piano lui est acquise; mais on n'a peut-

être pas assez remarqué, à mon sens, que dans le moindre de ses arrangements la main du compositeur se fait sentir; le « bout de l'oreille » du grand musicien y apparaît toujours, ne fût-ce qu'un moment.

Pour un tel pianiste, évoquant par le piano l'âme de la musique, la qualification de « pianiste » cesse d'être une injure, et « musique de pianiste » devient synonyme de « musique de musicien ». Qui donc, d'ailleurs, à notre époque, n'a pas subi la puissante influence du piano? Cette influence a commencé avant le piano lui-même, avec le « Clavecin bien tempéré » de Sébastien Bach. Du jour où le *tempérament* de l'accord eut amené la synonymie des dièses et des bémols et permis de pratiquer toutes les tonalités, l'esprit du clavier entra dans le monde (l'invention du mécanisme à marteaux, secondaire au point de vue de l'art, n'ayant produit que le développement progressif d'une sonorité inconnue au clavecin et d'immenses ressources matérielles); cet esprit est devenu le tyran dévastateur de la musique par la propagation sans limites de l'hérétique enharmonie. De cette hérésie est sorti presque tout l'art moderne : elle a été trop féconde pour qu'il soit permis de la déplorer; mais ce n'en est pas moins une hérésie destinée à disparaître en un jour probablement fort éloigné, mais fatal, par suite de l'évolution même qui lui a donné naissance. Que restera-t-il alors de l'art actuel? Peut-être le seul

Berlioz, qui n'ayant pas pratiqué le piano avait un éloignement instinctif pour l'enharmonie; il est en cela l'antipode de Richard Wagner, l'enharmonie faite homme, celui qui a tiré de ce principe les plus extrêmes conséquences. Les critiques, et, à leur suite, le public, n'en mettent pas moins les têtes de Wagner et de Berlioz dans le même bonnet; cette promiscuité forcée sera l'étonnement des âges futurs.

Sans vouloir s'arrêter trop longtemps aux Fantaisies que Liszt a écrites sur des motifs d'opéras (il y en a toute une bibliothèque), il convient de ne pas passer indifférent devant ses « Illustrations du *Prophète* », que domine une cime aussi éblouissante qu'inattendue, la « Fantaisie et Fugue pour orgue », sur le choral *Ad nos, ad salutarem undam*, transition entre les arrangements plus ou moins libres de l'auteur et ses œuvres originales. Cette composition gigantesque, dont l'exécution ne dure pas moins de quarante minutes, a cette originalité que le thème sur lequel elle est construite n'y apparaît pas une seule fois dans son intégrité; il y circule d'une façon latente, comme la sève dans l'arbre. L'orgue est traité d'une façon inusitée qui augmente singulièrement ses ressources, et l'auteur semble avoir prévu par intuition les récents perfectionnements de l'instrument, comme Mozart dans sa *Fantaisie et Sonate en Ut mineur* avait deviné le piano moderne. Un orgue colossal, d'un maniement facile, un exécutant

ompu à la fois au mécanisme de l'orgue et du
iano, sont indispensables à l'exécution de cette
œuvre; ce qui revient à dire que les occasions de
'entendre dans de bonnes conditions sont assez
ares.

Les *Soirées de Vienne*, les *Rapsodies Hongroises*,
bien que formées de motifs empruntés, sont de
véritables créations où se manifeste le talent le
plus raffiné; les *Rapsodies* peuvent être considé-
rées comme les illustrations du livre si curieux
écrit par Liszt sur la musique des Bohémiens. C'est
bien à tort qu'on y verrait seulement des mor-
ceaux brillants; il y a là toute une reconstitu-
tion et, si l'on peut dire, une « civilisation » de la
musique d'un peuple, du plus haut intérêt artis-
tique. L'auteur n'y a pas visé la difficulté, qui
n'existait pas pour lui, mais l'effet pittoresque et
la reproduction imagée du bizarre orchestre des
Tziganes. Dans ses œuvres pour piano, d'ailleurs,
la virtuosité n'est jamais un but, mais un moyen.
Faute de se placer à ce point de vue, on prend
sa musique au rebours du sens et on la rend
méconnaissable.

<center>*
* *</center>

Chose étrange! Si l'on met à part la magnifique
Sonate, audacieuse et puissante, ce n'est pas

dans ses œuvres originales pour le piano que ce grand artiste et ce grand pianiste a mis son génie. Schumann, Chopin le battent aisément sur ce terrain. Les *Méditations religieuses*, les *Années de Pèlerinage* contiennent cependant de bien belles ou exquises pages; mais parfois l'aile se brise à on ne sait quel plafond invisible, l'auteur paraît se consumer en efforts pour atteindre un idéal inaccessible; de là un malaise qu'on ne saurait définir, une angoisse pénible amenant une insurmontable fatigue. Il faut tirer hors de pair *Scherzo et Marche*, éblouissante et vertigineuse chasse infernale, dont l'exécution est malheureusement très difficile, et le triomphant *Concerto en Mi bémol*; mais ici l'orchestre intervient, le piano ne se suffit plus à lui-même. Tel est aussi le cas de *Méphisto-Walzer* (n° 1), écrite primitivement pour le piano avec l'arrière-pensée de l'orchestre à qui elle devait revenir plus tard.

Comme chez Cramer et Clémenti, c'est surtout dans les *Études* (auxquelles l'auteur n'attachait peut-être pas autant d'importance qu'à telle ou telle autre de ses œuvres pour piano), qu'on rencontre le musicien supérieur. L'une d'elles, *Mazeppa*, n'a pas eu de peine à passer du piano à l'orchestre et à devenir un des *Poèmes symphoniques*.

Avec ces célèbres *Poèmes*, si diversement jugés, avec les symphonies *Dante* et *Faust*, nous voici en présence d'un Liszt tout nouveau, celui

de Weimar, le grand, le vrai, que la fumée de l'encens brûlé sur les autels du piano avait voilé trop longtemps. Entrant résolument dans la voie ouverte par Beethoven avec la *Symphonie pastorale* et si brillamment parcourue par Berlioz, il déserte le culte de la musique pure pour celui de la musique dite « à programme » qui prétend à la peinture de sentiments et de caractères nettement déterminés; se lançant à corps perdu dans les néologismes harmoniques, il ose ce que personne n'avait osé avant lui, et s'il lui arrive parfois, suivant l'euphémisme curieux d'un de ses amis, de « dépasser les limites du beau », il fait aussi dans ce domaine d'heureuses trouvailles et de brillantes découvertes. Il brise le moule de l'antique Symphonie et de la vénérable Ouverture, et proclame le règne de la musique libre de toute discipline, n'en ayant plus d'autre que celle qu'il plaît à l'auteur de créer pour la circonstance où il lui convient de se placer. A la sobriété orchestrale de la symphonie classique, il oppose tout le luxe de l'orchestre moderne, et de même qu'il avait, par des prodiges d'ingéniosité, introduit ce luxe dans le piano, il transporte dans l'orchestre sa virtuosité, créant une orchestration nouvelle d'une richesse inouïe, en profitant des ressources inexplorées qu'une fabrication perfectionnée des instruments et le développement du mécanisme chez les exécutants mettaient à sa disposition. Les procédés de Richard Wagner sont souvent cruels; ils ne tiennent aucun compte de la

fatigue résultant d'efforts surhumains, ils exigent parfois l'impossible, — on s'en tire comme on peut; — ceux de Liszt n'encourent pas cette critique. Ils demandent à l'orchestre tout ce qu'il peut donner, mais rien de plus.

Liszt, comme Berlioz, fait de l'*Expression* le but de la musique instrumentale, vouée par la tradition au culte exclusif de la forme et de la beauté impersonnelle. Ce n'est pas qu'il les ait pour cela négligées. Où trouver des formes plus pures que dans la deuxième partie de *Faust* (Gretchen), dans le « Purgatoire » de *Dante*, dans *Orphée* ? Mais c'est par la justesse et l'intensité de l'expression que Liszt est réellement incomparable. Sa musique parle, et pour ne pas entendre son verbe, il faut se boucher les oreilles avec le tampon du parti pris, malheureusement toujours à portée de la main. Elle dit l'indicible.

Peut-être eut-il le tort, — excusable, à mon avis, — de trop croire à son œuvre, de vouloir l'imposer trop vite au monde. Par l'attraction d'un prestige presque magique et d'une séduction que peu d'hommes ont possédée à un pareil degré, il avait groupé autour de lui et fanatisé toute une pléiade de jeunes têtes ardentes qui ne demandaient qu'à partir en guerre contre les antiques formules et à prêcher la bonne parole. Ces écervelés, que n'effrayait aucune exagération, traitaient les Symphonies de Beethoven, à l'exception de la neuvième, de « vieilles bottes éculées », et tout le reste

à l'avenant. Ils révoltèrent, au lieu de l'entraîner, la grande masse des musiciens et des critiques.

C'est au plus fort de ces polémiques, alors qu'il bataillait fièrement avec sa petite mais valeureuse armée, que Liszt s'éprit des œuvres de Richard Wagner et fit apparaître sur la scène de Weimar ce triomphant *Lohengrin*, déjà publié et que nul théâtre n'osait risquer. Dans une brochure qui eut un immense retentissement, *Tannhäuser et Lohengrin*, il se fit le propagateur de la nouvelle doctrine ; il usa de toute son influence pour répandre les œuvres de Wagner et les installer dans les théâtres, jusque-là réfractaires ; au milieu de quelle opposition, au prix de quels efforts, on s'en ferait malaisément une idée. Il est permis de supposer que Liszt, se sentant impuissant, lui seul, à soulever le monde, avait rêvé une alliance avec le grand réformateur où chacun aurait eu sa part, l'un régnant sur le théâtre, l'autre sur le concert ; car Wagner affichait la prétention d'écrire des œuvres complexes dont la musique n'était en quelque sorte que la racine, formant avec la poésie et la représentation scénique un tout indivisible.

Mais Liszt, cœur généreux, toujours prêt à se dévouer pour une belle cause, avait compté sans l'esprit envahissant de son colossal et dangereux protégé, incapable de partager l'empire du monde, fût-ce avec son meilleur ami. On sait maintenant, depuis la publication de la correspondance entre Liszt et Wagner, de quel côté fut le dévoue-

ment. Le mouvement artistique créé par Liszt fut retourné contre lui, ses œuvres écartées des concerts, au profit de celles de Wagner qui, d'après les théories de l'auteur, spécialement écrites en vue du théâtre, n'en pouvaient sortir sans devenir inintelligibles. Reprenant les arguments de l'école classique, la critique wagnérienne sapa les œuvres de Liszt par la base, en prêchant le dogme de la musique pure et déclarant hérétique la musique descriptive.

Or, il est évident qu'une des grandes forces de Richard Wagner, un de ses moyens d'action les plus puissants sur le public a été justement le développement de la musique descriptive poussé jusques aux plus extrêmes limites; il est allé dans cette voie jusqu'au miracle, quand il est parvenu, pendant tout le premier acte du *Vaisseau Fantôme*, à faire entendre les bruits de la mer sans gêner l'action dramatique. Il a créé tout un monde en ce genre.

Comment se tirer d'une pareille contradiction? —D'une manière aussi ingénieuse que simple. Oui, a-t-on dit, la musique a le droit d'être descriptive, *mais au théâtre seulement*.

C'est un misérable sophisme. Au théâtre, bien au contraire, grâce à la représentation scénique, aux « bruits de coulisse », la musique pourrait sans inconvénient être exclusivement consacrée à l'expression des sentiments.

Les ouvertures, les fragments des œuvres de Wagner qu'on exécute au concert, qu'y devien-

nent-ils donc, sinon de la musique instrumentale descriptive et « à programme »? Qu'est donc le prélude du troisième acte de *Tannhäuser*, qui prétend raconter tout ce qui se passe dans l'entr'acte, l'histoire du pèlerinage à Rome et de la malédiction du Pape? Que signifie la protection dont les wagnériens ont entouré Berlioz, qui n'a pas écrit une note de « musique pure »?

En voilà assez sur ce sujet. Le spectacle de l'ingratitude et de la mauvaise foi est trop répugnant pour qu'il convienne de s'y arrêter longtemps.

Gravissons plutôt les sommets lumineux de l'œuvre du maître, et laissant de côté, à regret, d'autres productions d'un vif intérêt, des marches, des chœurs, le *Prométhée*, contemplons les grandes compositions religieuses où il a mis le plus pur de son génie, les *Messes*, les *Psaumes*, le *Christus*, la *Légende de Sainte Élisabeth*. Dans ces régions sereines le « pianiste » disparaît. Une forte tendance au mysticisme qui se montre de temps à autre dans son œuvre, jusque dans des morceaux pour piano où elle produit quelquefois un étrange effet (comme dans « les jeux d'eau de la villa d'Este » où d'innocentes cascades deviennent à la fin la Fontaine de vie, la source de la grâce avec paroles de l'Ecriture à l'appui), trouve ici sa place et son développement. C'est avec un art consommé que Liszt, à l'étonnement de beaucoup de gens, a tiré parti des voix; c'est avec une correction parfaite qu'il a traité la prosodie latine, étudiée à fond. Ce fan-

taisiste est un impeccable liturgique. Les parfums de l'encens, le chatoiement des vitraux, l'or des ornements sacrés, la splendeur incomparable des cathédrales se reflètent dans ses Messes au sentiment profond et au charme pénétrant. Le *Credo* de la *Messe de Gran*, avec sa magnifique ordonnance, ses belles témérités harmoniques et son puissant coloris, son effet dramatique mais nullement théâtral, de ce dramatique spécial propre au Mystère et que peut admettre l'Église, suffirait seul à classer l'auteur au premier rang des grands poètes de la musique. Aveugle qui ne le voit pas!

Dans *Christus* et *Elisabeth*, Liszt a créé un genre d'oratorio tout différent du modèle classique, découpé en tableaux variés et indépendants, où le pittoresque tient une large place. *Elisabeth* a la fraîcheur et la naïveté de la légende qui lui a donné naissance, et l'on se prend à regretter, en l'écoutant, que l'auteur n'ait pas écrit pour la scène; il y eût apporté sa note personnelle, un grand sentiment dramatique et un respect de la nature et des ressources de la voix humaine trop souvent absents d'œuvres célèbres que tout le monde connaît. *Christus*, que l'auteur regardait, je crois, comme son œuvre capitale, est d'une dimension exagérée et dépasse un peu les bornes de la patience humaine; doué de grâce et de charme plutôt que de force et de puissance, *Christus* paraît à la longue passablement monotone; mais il est naturellement divisé en tranches séparées, ce qui

permet de l'exécuter par fragments sans mutilation.

*
* *

Vu dans son ensemble, l'œuvre de Liszt apparaît immense, mais inégal. Il y a un choix à faire dans les ouvrages qu'il nous a laissés. De combien de grands génies on en peut dire autant, qui n'en sont pas moins de grands génies! *Attila* ne diminue pas Corneille, le *Concerto en trio* ne diminue pas Beethoven, les Variations sur *Ah! vous dirai-je, maman* ne diminuent pas Mozart, le ballet de *Rienzi* ne diminue pas Richard Wagner. S'il y a dans le bagage de Liszt des œuvres inutiles, du moins n'en est-il pas une seule, fût-ce la plus insignifiante, qui ne porte la marque de sa griffe et l'empreinte de sa personnalité. Son principal défaut est de manquer parfois de mesure, de ne pas s'arrêter à temps, de se perdre en des digressions, des longueurs oiseuses et fatigantes; il en avait conscience et allait au-devant de cette critique en indiquant lui-même des coupures dans ses partitions. Ces coupures suppriment souvent des beautés; il est possible d'en trouver de meilleures que celles indiquées par l'auteur.

La source mélodique coule abondamment dans

ses œuvres, un peu trop même au gré de l'Allemagne et de ceux qui vont prendre le ton chez elle, affectant un véritable mépris pour toute phrase chantante régulièrement développée, et ne se plaisant qu'à la polyphonie, fût-elle lourde, embarrassée, inextricable et maussade; peu importe, dans un certain monde, que la musique soit dépourvue d'agrément, d'élégance, d'idées même et de véritable écriture, pourvu qu'elle soit compliquée; c'est un goût comme un autre et cela ne saurait se discuter. Mais la richesse mélodique des œuvres qui nous occupent est complétée par une non moins grande richesse harmonique. Dans son exploration hardie des harmonies nouvelles, Liszt a dépassé de beaucoup tout ce qui avait été fait avant lui; Wagner lui-même n'a pas atteint l'audace du Prélude de *Faust,* écrit dans une tonalité inconnue, quoique rien n'y blesse l'oreille et qu'il soit impossible d'en déranger une note.

Liszt a l'inappréciable avantage de caractériser un peuple; Schumann, c'est l'âme allemande; Chopin, c'est l'âme polonaise; Liszt, c'est l'âme magyare, faite d'un savoureux mélange de fierté, d'élégance native et d'énergie sauvage. Ces qualités s'incarnaient merveilleusement dans son jeu surnaturel, où se rencontraient les dons les plus divers, ceux même qui semblent s'exclure, comme la correction absolue et la fantaisie la plus échevelée; paré de sa fierté patricienne, il n'avait jamais l'air d'*un monsieur qui joue du piano.* Il semblait un

apôtre, quand il jouait *Saint François de Paule marchant sur les flots*, et l'on croyait voir, on voyait réellement l'écume des vagues furieuses voltiger autour de sa face impassible et pâle, au regard d'aigle, au profil tranchant. A des sonorités violentes, cuivrées, il faisait succéder des ténuités de rêve; des passages entiers étaient dits comme entre parenthèses. Le souvenir de l'avoir entendu console de n'être plus jeune! Sans aller jusqu'à dire, comme M. de Lenz, « celui qui aurait autant de mécanisme que lui en serait *par cela même* plus éloigné », il est certain que sa technique prodigieuse n'était qu'un des facteurs de son talent. Ce qui faisait en lui le génial exécutant, ce n'était pas seulement ses doigts mais le musicien et le poète qui étaient en lui, son grand cœur et sa belle âme; c'était surtout l'âme de sa race.

Son grand cœur, il apparaît tout entier dans le livre consacré à Chopin. Où d'autres auraient vu un rival, Liszt n'a voulu voir qu'un ami et s'est efforcé de montrer l'artiste créateur là où le public ne voyait qu'un séduisant virtuose. Il écrivait en français dans un style bizarre et cosmopolite, il prenait partout et jusque dans son imagination les mots dont il avait besoin; nos modernes symbolistes nous en ont fait voir bien d'autres! Malgré cela, le livre sur Chopin est des plus remarquables et aide merveilleusement à le comprendre. Je n'y vois à reprendre qu'un jugement un peu sévère sur la *Polonaise-Fantaisie*, une des

dernières œuvres de son auteur. Elle me semble, à moi, si touchante! Découragement et désillusion, regrets de quitter la vie, pensées religieuses, espérance et confiance en l'immortalité, elle exprime tout cela sous une forme éloquente et captivante. N'est-ce donc rien?

Peut-être la crainte de paraître partial, en louant toujours, a-t-elle inspiré ce jugement qui m'étonne; cette crainte me hante aussi quelquefois moi-même, quand je parle de Liszt. On ne s'est pas fait faute de railler ce qu'on a appelé ma faiblesse pour ses œuvres. Lors même que les sentiments d'affection et de reconnaissance qu'il a su m'inspirer viendraient, comme un prisme, s'interposer entre mon regard et son image, je ne verrais rien en cela de profondément regrettable; mais je ne lui devais rien, je n'avais pas subi sa fascination personnelle, je ne l'avais encore ni vu ni entendu quand je me suis épris à la lecture de ses premiers Poèmes symphoniques, quand ils m'ont indiqué le chemin où je devais rencontrer plus tard la *Danse macabre*, le *Rouet d'Omphale* et autres œuvres de même nature; je suis donc sûr que mon jugement n'est altéré par aucune considération étrangère et j'en prends l'entière responsabilité. Le temps, qui met chaque chose en place, jugera en dernier ressort.

CHARLES GOUNOD

Il y a deux natures dans la personne artistique de Gounod : la nature chrétienne et la nature païenne, l'élève du séminaire et le pensionnaire de l'École de Rome, l'apôtre et l'aède. Parfois les deux natures se superposent, comme dans *Faust*, donnant à l'œuvre un relief prodigieux ; elles se sont juxtaposées dans *Polyeucte*, se nuisant par leur voisinage, par leur égalité dans le charme et dans l'éclat. Les chœurs d'*Ulysse*, la première *Sapho*, *Philémon et Baucis*, montrent le païen pur ; les messes, les oratorios, le chrétien mystique. L'heure n'est peut-être pas venue d'apprécier comme il convient le grand artiste dont la France s'honore, dont elle s'enorgueillira plus tard ; l'indispensable travail du

Temps n'a pas encore mis à sa vraie place le musicien profondément original dans son apparente simplicité, le classique longtemps accusé de n'être qu'un reflet des anciens maîtres, alors qu'il ne ressemble nullement, au fond, à ses modèles : ses façons de procéder sont tellement autres, son point de départ si différent qu'on est tenté de le classer, en quelque sorte, hors de la tradition à laquelle il était, de cœur, si fortement attaché. En opposition avec l'école, légèrement colorée d'italianisme, dont Auber fut le chef, il ne saurait non plus être considéré comme faisant suite à l'école italo-allemande fondée par Haydn, ni comme héritier direct de Mozart, son génie de prédilection ; les similitudes, tout extérieures, qu'il présente avec ce dernier, n'atteignent pas l'essence du style. Au fond, il n'a pas eu d'autre modèle que lui-même. Mélange d'archaïsme et de nouveauté, ses procédés devaient naturellement dérouter la critique, et il n'y a pas lieu de s'étonner s'il fut, dès l'abord, très diversement jugé, les uns l'accusant de vivre d'emprunts faits au passé ; les autres, d'écrire une musique incompréhensible, que seule une poignée d'amis affectait d'admirer. Ces temps sont loin de nous, mais la lutte dure encore, elle se continue sur un autre terrain ; et tandis que le bon public, ne raisonnant pas ses impressions, s'abandonne sans contrainte au charme de *Faust* et de *Roméo*, les « amateurs éclairés » se demandent encore ce qu'ils doivent en penser. Comment le sauraient-ils ? Habitués à cher-

cher dans leur journal des opinions toutes faites, ils ont toujours été désorientés. Il y a trente ans, on attaquait Gounod au profit de l'école italienne triomphante et dominatrice, l'accusant de germanisme; maintenant que la faveur de la critique s'est tournée du côté de l'école allemande, on veut le faire passer pour italien. Immuable au milieu de ces vicissitudes, il n'a jamais été autre chose qu'un artiste français, et le plus français qui se puisse voir.

I

Les jeunes musiciens d'aujourd'hui se feraient difficilement une idée de l'état de la musique en France, au moment où parut Gounod. Le beau monde se pâmait d'admiration devant la musique italienne; on sentait encore les ondulations des grandes vagues sur lesquelles la flotte portant Rossini, Donizetti, Bellini, et les merveilleux chanteurs interprètes et collaborateurs de leurs œuvres, avait envahi l'Europe; l'astre de Verdi, encore voilé des brumes du matin, se levait à l'horizon. Pour le bon bourgeois, le véritable public, il n'existait rien en dehors de l'opéra et de l'opéra-comique français, y compris les ouvrages écrits pour la France par d'illustres étrangers.

Des deux côtés on professait le culte, l'idolâtrie

de la *mélodie*, ou plutôt, sous cette étiquette, du motif s'implantant sans effort dans la mémoire, facile à saisir du premier coup. Une belle période, comme celle qui sert de thème à l'adagio de la *Symphonie en Si bémol*, de Beethoven, n'était pas « de la mélodie », et l'on pouvait, sans ridicule, définir Beethoven « l'algèbre en musique ». De telles idées régnaient encore il y a vingt ans : les amateurs de curiosités, s'ils voulaient prendre la peine de jeter un coup d'œil sur l'article qui, dans mon livre *Harmonie et Mélodie*, donne son titre au volume, y trouveraient une critique assez vive dirigée, non contre la mélodie elle-même, mais contre l'importance exagérée qu'on lui attribuait alors. Un tel article n'aurait plus de raison d'être à notre époque, la mélodie étant regardée actuellement comme une de ces choses que la pudeur interdit de nommer.

Il y a quarante ans, on parlait de *Robert le Diable* et des *Huguenots* avec une sorte de terreur sacrée, avec onction et dévotion de *Guillaume Tell*, Hérold, Boïeldieu, déjà classiques, Auber, Adolphe Adam se disputaient la palme de l'École française ; pour Auber, le succès allait jusqu'à l'engouement, et il n'était pas permis de constater les négligences dont une œuvre aussi considérable que le sien, écrit aussi hâtivement, est nécessairement parsemé. On sait quel injuste abandon a succédé à cet enthousiasme. Ce n'est pas ici le lieu de traiter une telle question ; mais, sans s'y attarder, ne peut-on exprimer le regret qu'on n'ait pas su rester à mi-

chemin de deux exagérations contraires? Tandis que chez nous on ose à peine parler de la *Dame Blanche*, du *Domino Noir*, ces mêmes ouvrages tiennent encore ailleurs, même en Allemagne, une place honorable, et les étrangers leur trouvent le goût de terroir que nous nous refusons à y reconnaître. On ne veut plus que du Grand Art! C'est fort bien, mais comme de temps à autre il faut bien rire un brin, dans le vide laissé par l'opéra-comique s'est logée l'opérette. Sans vouloir médire d'un genre qui, après tout, est *un genre*, et dont quelques spécimens ont apporté une note nouvelle qui n'est pas sans prix, on est bien forcé de reconnaître que la création de ce genre n'a pas été un progrès, et que pour écrire, pour exécuter des ouvrages comme ceux que l'on dédaigne, il fallait dépenser une tout autre somme de talent que pour les œuvres frivoles d'aujourd'hui. Les interprètes d'antan étaient Roger, Bussine, Hermann-Léon, Jourdan, Couderc, Faure, Mmes Damoreau, Carvalho, Ugalde, Caroline Duprez, Faure-Lefebvre, et tant d'autres, artistes passés maîtres dans le chant, le jeu, l'art du dialogue. « C'était le bon temps, » comme on dit quelquefois avec moins de justesse.

En dehors de ces deux grandes masses d'auditeurs dont nous avons parlé, un petit noyau de musiciens et d'amateurs, soucieux de la musique aimée et cultivée pour elle-même, adorait dans l'ombre Haydn, Mozart et Beethoven, avec quelques échappées sur Bach et Haendel, et les curieuses

tentatives, vers la musique du seizième siècle, du prince de la Moskowa. Hors de la *Société des Concerts* du Conservatoire et de quelques Sociétés de musique de chambre hantées seulement par quelques initiés, il était inutile de chercher à faire entendre une symphonie, un trio, un quatuor; les auditeurs n'y voyaient que du feu. Situation fâcheuse, assurément, mais comportant peut-être, à certains égards, plus d'avantages que d'inconvénients. Le public, en suivant la pente naturelle qui le menait vers le théâtre et les œuvres françaises, favorisait l'École nationale; chaque année, l'Opéra et l'Opéra-Comique faisaient ample consommation d'ouvrages nouveaux; on recherchait les primeurs autant qu'on les a évitées depuis, et tout opéra, sauf le cas d'une chute irrémédiable, était assuré d'un succès de curiosité; tout jeune compositeur bien doué et sachant son métier pouvait espérer fournir une honorable carrière. Aujourd'hui, le public sait tout, comprend tout, et ne veut ouvrir ses nobles oreilles que pour des chefs-d'œuvre : les chefs-d'œuvre étant rares, comme il y a toujours plusieurs à parier contre un qu'une œuvre nouvelle ne sera pas un chef-d'œuvre, le public ne s'intéresse plus aux nouveautés; l'École française, privée de l'indispensable aliment, se meurt d'inanition. L'Angleterre, bien avant nous, avait créé chez elle cette situation, et il eût été prudent de ne pas l'imiter. Si nous continuons dans cette voie, la France musicale ne sera bientôt plus qu'un musée

où les œuvres, après avoir lutté de par le monde pour conquérir leur place au soleil, viendront goûter en paix le repos de l'immortalité.

Quand Charles Gounod, après une tentative avortée (bien heureusement pour l'art) de vie ecclésiastique, choisit définitivement la carrière musicale, celle-ci était déjà considérée comme d'un abord assez difficile. Les seuls grands concerts sérieux étant ceux du Conservatoire, inabordables pour les auteurs nouveaux, l'unique débouché était le théâtre, mais on pouvait espérer, tôt ou tard, s'y créer une place : aussi Gounod visait-il le théâtre, songeant d'abord à faire le siège de l'Opéra-Comique. C'est à ce moment initial que j'eus la bonne fortune de rencontrer le jeune maître chez un de mes parents, le docteur homéopathe Hoffmann, dans le salon duquel se tenaient des réunions mondaines où Gounod était attiré par un clan de jolies femmes, clientes du docteur et admiratrices passionnées du musicien. J'avais alors dix à douze ans, lui vingt-cinq peut-être, et, par ma grande facilité musicale, par ma naïveté, mon enthousiasme, je sus attirer sa sympathie. Il écrivait, avec la collaboration d'un beau-frère de la maîtresse de la maison, un opéra-comique dont il nous chantait des fragments dans ces réunions intimes ; et déjà, dans ces timides essais, on trouvait en germe sa personnalité, le souci de la pureté, de la tenue du style, de la justesse de l'expression, ces rares qualités qu'il a portées depuis à un si haut degré. Peu après, il fut

remarqué par M^{me} Viardot, et celle-ci, après avoir obtenu pour lui d'Émile Augier le poème de *Sapho*, lui fit ouvrir les portes de l'Opéra. Dès lors, si son talent ne donnait pas encore tous ses fruits, on peut dire qu'il était formé, n'avait plus qu'à poursuivre son évolution. Il est difficile de savoir ce qu'il a puisé dans l'enseignement de ses maîtres, Reicha et Lesueur. Le premier lui aura sans doute appris le mécanisme de son art, ainsi qu'à tous ses élèves : froide et antipoétique, sa nature devait difficilement s'accorder avec celle d'un tel disciple. Le mysticisme de Lesueur devait lui plaire, mais pour un peu d'or que recèlent les œuvres de l'auteur des *Bardes*, combien de scories et d'inutilités !

Le temps passé au séminaire, la fréquentation du salon de M^{me} Viardot, voilà ce qui aura fortement influé sur son orientation musicale, sans oublier le don merveilleux d'une voix peu timbrée, mais exquise, que la nature lui avait octroyé.

Au séminaire, il avait appris l'art de la parole, de la belle diction, claire et châtiée, nécessaire à la chaire chrétienne; en y étudiant les textes sacrés, le désir lui était venu sans doute de les interpréter musicalement, et là dut prendre sa source le beau fleuve de musique religieuse qui n'a jamais cessé, malgré les séductions du théâtre, de couler de sa plume. Est-ce chez Lesueur, ne serait-ce pas plutôt au séminaire qu'il prit ce goût pour la grandiloquence, pour l'emphase, si souvent ren-

contrées dans son œuvre? On serait tenté d'y voir un défaut. Défaut ou qualité, ce caractère est rare en musique : absent des œuvres de Haydn et de Mozart, il se montre à peine dans celles de Sébastien Bach et de Beethoven; nous le trouvons, parmi les modernes, chez Verdi, chez Liszt, mais, de tous les compositeurs connus, lequel a été le plus grandiloquent, le plus emphatique? Haendel, que personne assurément n'accusera de manquer de force, ni de véritable grandeur.

Avec M^me Viardot, nous entrons dans un autre monde. Cette femme célèbre n'était pas seulement une grande cantatrice, mais une grande artiste et une encyclopédie vivante : ayant fréquenté Schumann, Chopin, Liszt, Rossini, George Sand, Ary Scheffer, Eugène Delacroix, elle connaissait tout, en littérature et en art, possédait la musique à fond, était initiée aux écoles les plus diverses, marchait à l'avant-garde du mouvement artistique; pianiste de premier ordre, elle interprétait chez elle Beethoven, Mozart, et Reber qu'elle appréciait beaucoup. Il n'est pas difficile de s'imaginer combien un pareil milieu devait être propice à l'éclosion d'un talent naissant. Le goût du chant, naturel à Gounod, se développa chez lui plus encore : aussi la voix humaine fut-elle toujours l'élément primordial, le palladium sacré de sa cité musicale.

II

S'il était vrai, comme le veut M. Camille Bellaigue, que l'expression fût la principale qualité de la musique, celle de Gounod serait la première du monde. La recherche de l'expression a toujours été son objectif : c'est pourquoi il y a si peu de notes dans sa musique, privée de toute arabesque parasite, de tout ornement destiné à l'amusement de l'oreille; chaque note y chante. Pour la même raison, la musique instrumentale, la *musique pure*, n'était guère son fait; après la tentative de deux symphonies dont la seconde avait remporté un assez brillant succès, il abandonna cette voie qu'il sentait ne pas être la sienne. A la fin de sa carrière, des tentatives de quatuor ne le satisferont pas davantage.

Un jour, j'étais allé lui rendre visite, au retour d'un de mes hivernages, et l'ayant trouvé, comme à l'ordinaire, écrivant dans son magnifique atelier auquel un orgue inauguré par moi-même, sur sa demande, quelques années auparavant, donnait un si grand caractère, je lui demandai ce qu'il avait produit pendant mon absence.

— J'ai écrit des quatuors, me dit-il; ils sont là.

Et il me montrait un casier placé à portée de sa main.

— Je voudrais bien savoir, lui répliquai-je, comment ils sont faits?

— Je vais te le dire. Ils sont mauvais, et je ne te les montrerai pas.

On ne saurait imaginer de quel air de bonhomie narquoise il prononçait ces paroles. Personne n'a vu ces quatuors : ils ont disparu, comme ceux qu'on avait exécutés l'année précédente et auxquels j'ai fait allusion plus haut.

Ce perpétuel souci de l'expression qui le hantait, il l'avait trouvé dans Mozart, on peut dire même qu'il l'y avait découvert. La musique de Mozart est si intéressante par elle-même qu'on s'était habitué à l'admirer pour sa forme et pour son charme, sans songer à autre chose; Gounod sut y voir l'union intime du mot et de la note, la concordance absolue des moindres détails du style avec les nuances les plus délicates du sentiment. C'était une révélation de lui entendre chanter *Don Giovanni*, le *Nozze*, la *Flûte enchantée*. Or, en ce temps-là on professait ouvertement que la musique de Mozart n'était pas « scénique », bien que toujours le morceau y soit modelé sur la situation. En revanche, on déclarait « scéniques » les œuvres conçues dans le système rossinien, où les morceaux se développent en toute liberté, faisant bon marché de la situation dramatique, même du sens des mots, même de la prosodie; Rossini n'était pas allé si loin. A s'élever contre de pareils abus, on risquait fort de passer pour un être dangereux et subver-

sif; l'auteur de ces lignes en sait quelque chose, ayant été éconduit par Roqueplan, alors directeur de l'Opéra-Comique, pour avoir fait devant lui l'éloge des *Noces de Figaro*. Par la même raison, avant qu'il eût rien écrit pour le théâtre, Gounod avait déjà des adversaires : on prenait parti pour ou contre *Sapho* avant même qu'elle fût achevée. Aussi quelle soirée! Le public s'enflammait à l'audition de cette musique dont le charme le captivait malgré lui; dans les entr'actes, il se reprenait. Le finale du premier acte électrisa la salle, fut bissé avec transport; l'enthousiasme calmé, les amateurs disaient d'un air entendu : « Ce n'est pas un finale, il n'y a pas de *strette!* » Ils oubliaient que le superbe finale du troisième acte de *Guillaume Tell* n'en a pas non plus; je me trompe, il en avait primitivement une : elle fut supprimée aux répétitions, comme aurait disparu celle du premier acte de *Sapho* si l'auteur eût inutilement ajouté quelque chose à la période qui en forme la foudroyante conclusion.

La presse fut houleuse. Il n'entre pas dans ses habitudes d'admettre d'emblée ce qui sort des routes battues; néanmoins des critiques de premier ordre, tels que Berlioz, Adolphe Adam, avaient traité l'œuvre selon ses mérites. Peut-être le demi-succès du premier jour serait-il devenu un succès complet, si l'ouvrage avait pu continuer sa carrière; mais Mme Viardot, parvenue au terme de son engagement, ne put jouer plus de quatre fois le

rôle de *Sapho*; une autre, de belle voix et non sans talent, reprit le rôle avec la triste figure que fait le talent à côté du génie; encore deux représentations, et cet ouvrage, qui marque une date dans l'histoire de l'opéra français, fut abandonné.

Longtemps après, on le reprit en deux actes — il en avait primitivement trois : — c'était une mutilation. Plus tard encore, sur la demande de Vaucorbeil, les auteurs l'étirèrent en quatre actes, l'agrémentant d'un ballet, et ce fut pis encore. Comment un homme de théâtre comme Augier avait-il pu consentir à démolir ainsi son œuvre ? De peu d'intrigue, ainsi qu'il convenait à un tel sujet, la pièce comportait trois actes, rien de plus, rien de moins, et les ronds de jambe n'y avaient que faire. Au succès obtenu, lors de cette dernière reprise, par les morceaux de l'ancienne *Sapho*, on pouvait juger de la faveur qui l'eût accueillie, si elle était réapparue dans l'éclat de sa fraîcheur première.

Ma grande intimité avec Gounod date des chœurs d'*Ulysse*. Ainsi qu'Augier, Ponsard était un familier du salon de M^{me} Viardot où les littérateurs les moins férus de musique étaient attirés par son mari, littérateur distingué lui-même, mis en vue par une traduction de *Don Quichotte* fort estimée et par des travaux sur la peinture, diversement appréciés, mais très remarqués. Ponsard, ayant songé à tirer de l'*Odyssée* les éléments d'une tragédie mêlée de chœurs à la manière antique, choisit Gounod

pour collaborateur. Le païen nourri de poésie classique, toujours prêt à se réveiller en lui, trouvait ici un nouvel aliment. Quoi de plus séduisant dans toute l'antiquité que cette *Odyssée?* et quel homme paraissait alors mieux placé que Ponsard pour lui donner une forme nouvelle? On trouvera, si l'on veut, dans les *Mémoires* d'Alexandre Dumas père, une étude très détaillée sur cet *Ulysse*, où les qualités et les défauts se heurtent de si étrange façon. Le grand écrivain constate que les meilleurs vers y sont justement ceux destinés à la musique; les chœurs des Nymphes, particulièrement, sont à noter, et la savoureuse mélopée qui s'unit à ces vers délicats en rehausse le charme. Cela ne ressemble à rien de ce qui avait été fait auparavant; le jeune maître avait découvert là un petit monde tout nouveau, quelque chose comme une Tempé émaillée de fleurs, où bourdonne l'abeille, où courent les ruisseaux, vierge encore des pas de l'homme.

Gounod jouait du piano fort agréablement, mais la virtuosité lui manquait et il avait quelque peine à exécuter ses partitions. Sur sa demande, j'allais, presque chaque jour, passer avec lui quelques instants, et, sur les pages toutes fraîches, nous interprétions à nous deux, tant bien que mal — plutôt bien que mal — des fragments de l'œuvre éclose. Plein de son sujet, Gounod m'expliquait ses intentions, me communiquait ses idées, ses désirs. Sa grande préoccupation était de trouver sur la palette orchestrale une belle couleur; et loin de prendre

chez les maîtres des procédés tout faits, il cherchait directement, dans l'étude des timbres, dans des combinaisons neuves, les tons nécessaires à ses pinceaux. « La sonorité, me disait-il, est encore inexplorée. » Il disait vrai : depuis ce temps, quelle floraison magique est sortie de l'orchestre moderne ! Il rêvait, pour ses chœurs de nymphes, des effets aquatiques, et il avait recours à l'harmonica fait de lamelles de verre, au triangle avec sourdine, celle-ci obtenue en garnissant de peau le battant de l'instrument. Les gens du métier savent qu'au fond, c'est surtout à la musique elle-même, à l'habile emploi de l'harmonie qu'est dû le caractère de la sonorité; aussi est-ce particulièrement une double pédale de tierce et de quinte, changée plus tard en triple pédale par l'adjonction de la tonique, véritable trouvaille de génie, qui prête au premier chœur d'*Ulysse* tant de charme et de fraîcheur. Il est malheureusement impossible, avec des mots, d'en donner une idée; je demande pardon au lecteur de ces termes techniques, compréhensibles seulement pour les musiciens.

On comptait beaucoup, au Théâtre-Français, sur la pièce nouvelle. Un orchestre complet, choisi, des chœurs excellents, de magnifiques décors, rien ne fut épargné. Le beau rideau, reproduisant le *Parnasse* de Raphaël, qu'on voit encore à la Comédie, avait été peint à cette occasion. Désirant passionnément pour la musique de mon grand ami le succès qu'elle méritait, je voulais que la tragédie

fût un chef-d'œuvre et je n'admettais pas qu'elle pût ne pas réussir. Hélas ! la première représentation, à laquelle j'avais convié un étudiant en médecine, fervent amateur de musique, cette première fut lamentable. Un public en majeure partie purement littéraire et peu soucieux d'art musical accueillit froidement les chœurs; la pièce parut ennuyeuse, et certains vers, d'un réalisme brutal, choquèrent l'auditoire : on chuchotait, on riait. Au dernier acte, un hémistiche — *Servons-nous de la table,* — provoqua des hurlements; j'eus la douleur de voir mon ami l'étudiant, que j'étais parvenu à contenir jusque-là, rire à gorge déployée. Cette tragédie bizarre, curieuse après tout, aurait mérité peut-être des spectateurs plus patients. L'exécution était des plus brillantes : si Delaunay, l'artiste impeccable, habitué à l'emploi des amoureux, semblait mal à l'aise dans le rôle insipide de Télémaque, en revanche, Geffroy avait trouvé dans celui d'Ulysse ample matière à déployer ses précieuses qualités. Mme Nathalie était fort belle en Minerve, descendant de son nuage au prologue, et Mme Judith avait toute la grâce pudique, toute la noblesse désirable dans le rôle de Pénélope.

Après les deux insuccès de *Sapho* et d'*Ulysse*, l'avenir de Gounod pouvait sembler douteux pour le vulgaire, non pour l'élite qui classe les artistes à leur rang : il était marqué du signe des élus.

Je me souviens qu'un jour, frappé de la nouveauté

des idées et des procédés qui distinguent ces deux ouvrages, je lui dis étourdiment (il me passait tout) qu'il ne saurait jamais mieux faire. « Peut-être », me répondit-il, sur un ton étrange, et ses yeux semblaient viser un inconnu lointain et profond. Il y avait déjà *Faust* dans ces yeux-là...

Qu'il me soit permis de m'arrêter un instant ici pour payer mon tribut de reconnaissance au maître, qui, déjà en pleine possession de son talent, ne dédaignait pas de me faire, tout écolier que j'étais encore, le confident de ses plus intimes pensées artistiques et de verser sa science dans mon ignorance. Il dissertait avec moi comme avec un égal ; c'est ainsi que je devins, sinon son élève, du moins son disciple, et que j'achevai de me former à son ombre, ou plutôt à sa clarté.

III

Dans l'entourage du jeune maître, on se montrait inquiet. Il lui fallait prendre sa revanche à l'Opéra, et pour cela trouver un bon livret, chose rare en tout temps. On lui proposa la *Nonne Sanglante*, que Germain Delavigne (Germain, frère du célèbre Casimir) avait tirée d'un roman anglais, je crois, avec l'aide de Scribe. C'était lui faire un assez triste cadeau : Meyerbeer, Halévy, un instant séduits par ce poème, avaient renoncé à en tirer parti ; Berlioz,

après en avoir écrit deux actes, l'avait abandonné. C'est que le sujet, séduisant au premier abord, était trompeur, ne comportant pas de dénouement. Deux amoureux, contrariés dans leurs projets par des parents cruels, cherchent à fuir. Justement la nuit se prépare où, chaque année, suivant une légende, la Nonne Sanglante (une jeune fille qui s'est tuée par amour vingt ans auparavant et qui porte sur son suaire une longue traînée de sang caillé) doit apparaître à minuit. Les amoureux ne croient pas à la légende : personne n'a jamais vu la nonne, tous fuyant à son approche; on ne connaît que la lueur de sa lampe sépulcrale, aperçue de loin dans les galeries du palais. La jeune fille se déguisera en spectre, et passera, une lampe à la main; nul n'osera l'approcher, et la fuite sera facile. Le fiancé arrive le premier au rendez-vous; à minuit, la lampe brille à travers les arceaux, et c'est la Nonne Sanglante elle-même, prise par le jeune homme pour sa fiancée, qui vient recevoir ses serments d'amour et son anneau de fiançailles. La situation est terrible et causait à la scène une impression de cauchemar. Mais que faire ensuite de tels personnages? La Nonne emmenait le jeune homme dans une sorte d'assemblée de revenants, et lui faisait jurer de l'épouser; puis elle devenait une « femme crampon » et sa persistance à réclamer l'accomplissement du serment arraché dans la nuit fatale, cet appétit du mariage survivant à vingt années de sépulture, tournaient au comique. Selon

a coutume du temps, les vers les plus médiocres émaillaient ce « poème », et un lettré comme Gounod, un novateur, un rénovateur plutôt, rêvant, comme dans l'ancien opéra français, comme chez Gluck, l'union intime de la note et de la parole, l'expression musicale d'une belle déclamation, était bien à plaindre, pressant de tels navets sur son cœur. On les a beaucoup reprochés à Scribe, ces mauvais vers, et bien injustement : il *croyait devoir* faire ainsi. On professait couramment alors que les bons vers nuisaient à la musique, et qu'il fallait au musicien, pour ne pas gêner son inspiration, des paroles quelconques destinées à être tripotées (on dirait aujourd'hui « tripatouillées ») en toute liberté. Le public se faisait gloire de ne pas écouter les « paroles », et la graine de ce public n'est pas perdue.

Que pouvait tirer le musicien de cette pièce boiteuse et sans style, sinon une œuvre inégale et incomplète? Son entourage, cependant, s'attendait à un grand succès, et la curiosité générale était par avance fort excitée. Si la *Nonne Sanglante* ne réussit pas, disait-on, Gounod est perdu. La *Nonne Sanglante* eut douze représentations, et Gounod ne fut pas perdu pour cela, mais son étoile subit une éclipse. On ne se gênait pas pour déclarer qu'il était « vidé », que rien de bon ne sortirait désormais de sa plume. Sans partager ces opinions pessimistes, j'avais été fâcheusement surpris par certaines défaillances de cet opéra déconcertant qui renfer-

mait pourtant de réelles beautés. N'est-ce pas à cette époque que se rapportent des projets sur un *Ivan le Terrible*, qui ne vinrent jamais à maturité ! La musique écrite à ce sujet fut utilisée plus tard dans d'autres ouvrages, et c'est ainsi que la marche bien connue de la *Reine de Saba* était destinée primitivement au cortège d'une Czarine, cortège agrémenté de conspirateurs rugissant dans l'ombre. J'entends encore Gounod chantant : « *Meure ! meure ! meure la Czarine infidèle, — Et jetons sa dépouille au vent !* » — Ne vous hâtez pas de vous voiler la face. Gluck en a fait bien d'autres, quand il a éparpillé la musique d'*Elena e Paride* dans ses ouvrages ultérieurs !

Nous retrouvons le vrai Gounod, quatre années plus tard, en 1858, avec le *Médecin malgré lui*. Il avait été chargé, quelque temps auparavant, à propos d'une représentation extraordinaire donnée à l'Opéra, d'adapter à l'orchestre moderne la musique écrite par Lully pour le *Bourgeois gentilhomme ;* il est probable que ce travail lui aura suggéré le désir de se mesurer avec Molière. Il trouva de précieux collaborateurs dans M. Jules Barbier et Michel Carré. Ceux-ci, traités de haut par nos modernistes actuels, n'en avaient pas moins opéré une petite révolution, s'étant consacrés, après quelques succès littéraires, aux livrets d'opéra, montrant dans ce genre discrédité un souci de la langue et même un certain lyrisme qu'on n'était pas habitué à y rencontrer. Leur adaptation

du *Médecin malgré lui* est faite avec beaucoup de goût et la musique atteint au chef-d'œuvre. Quelle joie pour moi de retrouver mon cher maître, non seulement en pleine possession de toutes les qualités qui m'avaient séduit naguère, mais grandi encore, ayant ramassé la plume de Mozart pour dessiner un orchestre pittoresque et sobre à la fois, où le style d'allure ancienne se colore de sonorités discrètement modernes, pour la joie de l'oreille et de l'esprit !

On avait choisi pour le jour de la première représentation celui de l'anniversaire de la naissance de Molière (15 janvier) : la dernière scène achevée, la toile de fond disparut dans les frises, et Mᵐᵉ Carvalho, vêtue en Muse, chanta sur la belle phrase qui clôt le finale du premier acte de *Sapho*, transposée d'un demi-ton plus haut, des strophes à Molière dont elle couronna le buste, entourée de toute la troupe du Théâtre-Lyrique. La soirée fut triomphale : on avait applaudi, on avait ri ; Gounod avait su faire accepter, à force de mesure et d'esprit, les plaisanteries musicales les plus salées. Le succès, pourtant, fut éphémère, et les différentes reprises de ce délicieux ouvrage n'ont pas été plus heureuses ; il n'a jamais « fait d'argent », comme on dit couramment avec tant d'élégance. La raison en est bizarre : c'est le dialogue de Molière qui effarouche le public. Ce même public, cependant, ne s'en effarouche pas à la Comédie-Française, et s'étouffe à des opérettes dont le sujet

et le dialogue sont autrement épicés. Monsieur Tout-le-Monde est parfois bien incompréhensible !

Nous allons arriver à *Faust;* mais avant de jeter un coup d'œil sur cette illustre partition, il convient de remarquer combien on se ferait du génie de Gounod une idée incomplète, si l'on se bornait à l'étude de ses œuvres dramatiques. Les travaux du théâtre n'ont jamais arrêté chez lui le cours des œuvres écrites pour l'Église. Là encore, il fut un hardi novateur, ayant apporté dans la musique religieuse non seulement ses curieuses recherches de sonorités orchestrales, mais aussi ses préoccupations au sujet de la vérité de la déclamation et de la justesse d'expression, appliquées d'une façon inusitée aux paroles latines, le tout joint à un scrupuleux souci de l'effet vocal et à un sentiment tout nouveau rapprochant l'amour divin de l'amour terrestre, sous la sauvegarde de l'ampleur et de la pureté du style. La *Messe de Sainte-Cécile* fut le triomphe de l'auteur dans le genre religieux, à cette époque printanière de son talent; elle fut très discutée, en raison même du grand effet qu'elle produisit : car l'effet, sous les voûtes de Saint-Eustache, en fut immense. De ce moment date aussi le fameux *Prélude de Bach;* ces quelques mesures, auxquelles je ne crois pas que l'auteur, quand il les écrivit, prêtât beaucoup d'importance, firent plus pour sa gloire que tout ce

qu'il avait écrit jusqu'alors. Il était de mode, pour les femmes, de s'évanouir pendant le second *crescendo!*

La première fois que j'entendis cette petite pièce, elle ne ressemblait guère à ce qu'elle est devenue sous l'influence pernicieuse du succès. Seghers, avec un son puissant et une simplicité grandiose, tenait le violon, Gounod le piano, et un chœur à six voix, chanté sur des paroles latines, faisait entendre mystérieusement dans la pièce voisine les accords soutenant l'harmonie. Depuis, le chœur disparut, remplacé par un harmonium; les violonistes appliquèrent à la phrase extatique ces procédés trop connus qui changent l'extase en hystérie; puis la phrase instrumentale devint vocale, et il en sortit un *Ave Maria*, hélas! plus convulsionnaire encore; puis on alla de plus fort en plus fort, on multiplia les exécutants, on leur adjoignit l'orchestre, sans oublier la grosse caisse et les cymbales. La divine grenouille (pourquoi pas? les Chinois ont bien une tortue divine) s'enfla, s'enfla, mais ne creva point, devint plus grosse qu'un bœuf, et le public délira devant ce monstre. Le « monstre » eut toutefois le précieux avantage de rompre à tout jamais la glace entre l'auteur et le gros public, hésitant et défiant jusque-là.

IV

Faust! point culminant de l'œuvre du compositeur. L'ouvrage est trop connu pour qu'il soit nécessaire d'en parler : des souvenirs sur son apparition et sur sa brillante carrière peuvent seuls offrir quelque intérêt.

Le talent de Gounod s'affirmait de plus en plus. On sentait l'approche d'une bataille; le parti italien, très puissant, était préparé à entraver par tous les moyens à son usage cette manifestation décisive d'un grand musicien qui lui portait ombrage. Gœthe, Berlioz (dont le *Faust* très contesté encore jouissait déjà dans un certain public d'une énorme réputation) se dressaient dans l'ombre comme des sphinx redoutables. Dans le camp des amis comme dans le camp opposé, l'anxiété était à son comble.

Le rôle de Marguerite fut écrit pour Mme Ugalde qui faisait alors partie de la troupe du Théâtre-Lyrique. On a dit qu'elle avait préféré jouer la *Fée Carabosse*, de Victor Massé. Je crois savoir au contraire qu'après avoir répété *Faust*, elle dut céder bien à regret le rôle de Marguerite à Mme Carvalho pour qui avait été écrit celui de la *Fée Carabosse*, rentrant dans l'emploi que cette dernière avait tenu jusqu'alors. Dans ses *Mémoires*, Gounod n'a rien dit de tout cela, et nous ne sau-

rons jamais pourquoi le rôle fut redemandé à M^me Ugalde, qui avait toujours rêvé la création d'un personnage dramatique. Sa voix avait changé de nature; l'emploi de chanteuse légère ne lui convenait plus et la brillante créatrice de *Galathée* n'eut aucun succès dans la *Fée Carabosse* qui sombra misérablement : peut-être, avec M^me Carvalho pour interprète, cette pauvre *Fée* aurait-elle eu une meilleure fortune. *Faust* eût-il réussi avec M^me Ugalde? Nul ne pourrait le dire, mais je sais pertinemment que dans la scène de l'église, dans le trio final, elle était des plus remarquables, et qu'elle ne s'est jamais consolée d'avoir perdu cette occasion de se montrer au public de Paris sous un nouvel aspect.

De son côté, M^me Carvalho, en jouant *Faust*, entrait de plain-pied dans la région des grandes amoureuses, la fauvette renonçait à des succès certains pour courir une périlleuse aventure. On sait comment son talent, qui semblait avoir donné toute sa mesure, s'accrut encore et parvint, dans *Faust* et *Roméo*, à sa plénitude.

Le rôle de Faust était destiné au ténor Guardi, un homme superbe, dont la voix exceptionnelle réunissait les ressources du ténor et du baryton, ce qui explique la « tessiture » toute particulière du rôle et l'appui qu'il cherche parfois dans les notes graves : — *O mort! quand viendras-tu m'abriter sous ton aile?* — Malheureusement cet organe admirable manquait de solidité. A la répé-

tition générale, l'artiste, merveilleux de prestance et d'éclat pendant le premier acte, perdit la voix au milieu de la soirée, et il fallut renoncer à son concours. Certains détails de la pièce n'étaient pas « au point ». Dans la Nuit de Walpurgis, tous les choristes hommes, transformés en sorcières, vêtus de souquenilles et chevauchant des balais, se démenaient comme des poulains échappés en soulevant des nuages de poussière, et l'effet de ce ballet n'avait pas été heureux. Il fallut se remettre à l'ouvrage, trouver un ténor; on trouva Barbot, qui possédait, à défaut d'une grande voix, un grand talent. Il faisait fort bien le trille et ne consentit à jouer le rôle qu'à la condition de pouvoir, une fois au moins dans la soirée, perler un trille en toute liberté. Il fallut lui passer cette fantaisie, et un long trille enflé et diminué avec un art consommé, digne de servir de modèle à tous les trilles de l'univers, couronna le bel air : *Salut, demeure chaste et pure*, où il produisait l'effet d'une jolie boucle de cheveux sur un sorbet.

Enfin, après trois semaines de travail supplémentaire, vint l'inoubliable « première ». On sait que le succès fut hésitant; il ne le fut pas toutefois pour la principale interprète, et les séductions de sa voix, de sa diction, de sa personne même vinrent à bout de toutes les résistances. On déblatérait ferme dans les couloirs. « Cela ne se jouera pas quinze fois, » disaient en haussant les épaules deux éditeurs célèbres, ardents champions de l'École italienne.

« Il n'y a pas de mélodie là dedans, disaient les sceptiques : ce ne sont que des souvenirs rassemblés par un érudit. » C'était ennuyeux, c'était long, c'était froid. Il fallait couper l'acte du Jardin, qui ralentissait l'action... Oh! ce jardin de Marguerite, qui nous le rendra? Dans cet ancien Théâtre-Lyrique du boulevard du Temple, si barbarement démoli, la scène, large et profonde, était éminemment favorable aux décorations, et les peintres avaient brossé des chefs-d'œuvre; jamais, depuis, l'ensemble de *Faust* n'a présenté un aussi grand charme. La musique était entremêlée de dialogues, et s'il n'est pas permis de regretter cette forme première, il n'en est pas moins vrai que dans certaines parties le mélange de la parole et de l'orchestre était fort pittoresque, notamment dans la scène où Méphistophélès insulte les étudiants.

Deux fragments échappèrent à l'indifférence générale : la Kermesse, grâce au « chœur des Vieillards », et le chœur des Soldats. L'acte du Jardin, s'il avait ses détracteurs, ne laissait pas de provoquer aussi des enthousiasmes. « N'eût-on aimé qu'un chien dans sa vie », me disait une charmante femme, « on doit comprendre cette musique-là! »

Dix ans plus tard, l'œuvre définitivement acceptée, acclamée à l'étranger, entrait triomphalement à l'Opéra. Croirait-on qu'elle eut encore à vaincre, à cette occasion, quelques résistances? Beaucoup de personnes craignaient que cette musique ne fût trop intime pour le grand vaisseau de la rue Le-

Peletier; d'autres *espéraient*, s'il faut l'avouer, qu'elle y échouerait, que l'instrumentation de Gounod ne « tiendrait » pas à côté de celle de Meyerbeer. Ce fut le contraire qui arriva : le doux orchestre emplit la salle sans écraser les voix, et celui de Meyerbeer a paru depuis un peu aigre en comparaison.

Le succès de la soirée fut pour le ballet. La place en était marquée, et il eût existé dès le principe si le Théâtre-Lyrique avait possédé un corps de ballet suffisant; il y était remplacé par une chanson à boire de peu d'intérêt, chantée par Faust devant un groupe de jolies femmes à demi couchées sur des lits antiques à la façon des courtisanes de la célèbre toile de Couture : *la Décadence romaine*. Les mêmes figurantes avaient formé ce tableau pendant dix ans, si bien qu'à la fin le récit de Méphistophélès — *Reines de beauté* — *De l'antiquité* — devenait légèrement ironique. A l'Opéra, Perrin, qui s'y entendait, déploya des splendeurs inouïes, et Saint-Léon, violoniste et compositeur, un maître de ballet comme on n'en a pas vu ni avant ni depuis, calqua sur cette musique de volupté la plus ingénieuse féerie qui se puisse imaginer; il est fâcheux que la tradition n'en ait pas été fidèlement conservée. Un incident comique survint à la première représentation. Tandis qu'Hélène, sous les traits de la sculpturale mademoiselle Marquet, mimait les nobles périodes de la musique, des femmes l'entouraient portant sur leurs têtes des vases

d'où s'échappait en flots abondants une fumée roussâtre que le vent de la scène rabattait dans la salle, et chacun d'ouvrir avidement ses narines pour aspirer les parfums dont s'enivrait la belle Grecque. Horreur! une affreuse odeur, analogue à celle des feux de Bengale, se répandit rapidement jusqu'aux loges du fond, et les jolies spectatrices, tout effarouchées, durent chercher dans leurs mouchoirs de dentelle un rempart protecteur contre cette désagréable invasion.

Ce ballet, chef-d'œuvre du genre, Gounod faillit ne pas l'écrire. Quelque mois avant l'apparition de *Faust* à l'Opéra, il m'avait envoyé en ambassadeur notre jeune ami le peintre Emmanuel Jadin, chargé par lui d'une mission délicate. Au moment de commencer, Gounod avait été pris de scrupules : il était alors plongé dans les idées religieuses qui ne lui permettaient pas de se livrer à un travail aussi essentiellement profane; il me priait de m'en charger à sa place et d'aller causer avec lui de ce projet. On jugera facilement de mon embarras. Je me rendis à Saint-Cloud, j'y trouvai le maître occupé à faire dévotement une partie de cartes avec un abbé. Je me mis entièrement à sa disposition, lui objectant toutefois que la musique d'un autre, introduite au travers de la sienne, ne saurait produire un bon effet, et que si j'acceptais la tâche qui m'était offerte, c'était à la condition expresse qu'il demeurât toujours libre de reprendre sa parole et de substituer sa musique à la

mienne. Je n'écrivis pas une note et n'entendis plus parler de rien.

On a beaucoup disserté sur la façon dont les auteurs de *Faust* avaient compris le rôle de Marguerite. Ce sujet de *Faust*, marqué par Gœthe d'une si forte empreinte, ne lui appartient pas tout à fait; d'autres l'avaient traité avant lui et chacun peut le reprendre à sa façon : dernièrement encore, dans *Futura*, Auguste Vacquerie lui donnait une forme nouvelle. Le *Faust* de Gœthe, depuis longtemps connu en France, avait été popularisé par les tableaux d'Ary Scheffer, et si l'on avait présenté au public la vraie Marguerite du poète, il ne l'eût pas reconnue. C'est que la *Gretchen* du fameux poème n'est pas une vierge de missel ou de vitrail, l'idéal rêvé, enfin rencontré; Gretchen, c'est Margot, et du lin qu'elle file pourraient être tissés les « torchons radieux » de Victor Hugo. Faust a passé sa vie dans les grimoires et les cornues, sans connaître l'amour; il retrouve sa jeunesse d'écolier, et la première fille venue lui semble une divinité. Elle lui parle de la maison, du ménage, des choses les plus terre à terre, et l'enchante. C'est un trait de nature : l'homme sérieux, l'esprit supérieur s'éprend volontiers d'une maritorne. Ce caractère du rôle de Gretchen me frappa vivement la première fois que je vis, en Allemagne, représenter les fragments arrangés pour la scène du *Faust* de Gœthe, et je m'étonnais que personne n'eût fait une étude sur ce sujet. Cette étude a été faite, depuis, par Paul

de Saint-Victor. Amours ancillaires, séduction, abandon, infanticide, condamnation à mort et folie, telle est la trame très prosaïque sur laquelle Gœthe a brodé ses éclatantes fleurs poétiques. Sans y rien changer, les auteurs français ont fait une transposition du personnage ; c'était leur droit, et le succès, en Allemagne même, leur a donné raison.

L'apparition de Méphistophélès dans la scène de l'église a donné prise à la critique. Dans le poème de Gœthe, ce n'est pas Méphistophélès, mais un « méchant esprit » — *böser Geist* — qui tourmente l'infortunée Gretchen. La scène (assez bizarre, en somme, car ce n'est pas d'ordinaire un méchant esprit qui inspire les remords) est poétiquement belle et très musicale. Fallait-il, pour ne pas s'en priver, introduire un nouveau personnage, un petit rôle pour lequel on eût difficilement trouvé un interprète de premier ordre? Chose à peine croyable, la censure d'alors était si chatouilleuse qu'elle faillit interdire cette scène ; et pour qui connaît les principes de Gounod en matière d'accent et de prosodie, tant en latin qu'en français, il n'est pas douteux que le chœur *Quand du Seigneur le jour luira* ait été primitivement écrit sur la Prose *Dies iræ, dies illa*, dont ladite censure n'aurait jamais permis l'audition dans un théâtre. Aujourd'hui encore, elle y tolère à peine les signes de croix, alors qu'on ne craint pas d'en tirer des effets comiques dans la très catholique Espagne.

V

Ceci étant une vue d'ensemble et non une analyse détaillée des œuvres de Gounod, nous glisserons, si vous le permettez, sur *Roméo et Juliette*, nous bornant à constater que le triomphe de la première heure, qui avait manqué à *Faust*, ne fit pas défaut à *Roméo*; ce fut dès l'abord un entraînement, un délire. Si *Faust* est plus complet, il faut convenir que nulle part le charme particulier à l'auteur n'est aussi pénétrant que dans *Roméo*. L'époque de son apparition marque l'apogée de l'influence de Gounod; toutes les femmes chantaient ses mélodies, tous les jeunes compositeurs imitaient son style.

Quelque temps avant, il avait passé à côté du grand succès avec *Mireille*, ouvrage mal accueilli d'abord, qui s'est relevé depuis, mais défiguré par des modifications, des mutilations de toute sorte. Je n'ai jamais pu y songer sans tristesse, ayant connu dans son intégrité la partition primitive dont l'auteur m'avait fait entendre successivement tous les morceaux, et qu'il fit connaître en entier, dès qu'elle fut achevée, à quelques intimes, avec le précieux concours de Mme la vicomtesse de Grandval; Georges Bizet et moi, sur un piano et un harmonium, remplacions l'orchestre absent. L'effet de cette audition fut profond et le succès ne fit

doute pour personne; mais le ver était dans le fruit superbe. Mᵐᵉ Carvalho, pour qui le rôle de Mireille fut écrit, était parvenue à élargir sa voix en quittant Fanchonnette pour Marguerite, mais elle ne pouvait en changer la nature au point de devenir une « Valentine ». La première fois que Gounod, qui aimait à me donner la primeur de ses œuvres, me chanta la scène de la Crau, je fus effrayé des moyens vocaux qu'elle nécessitait. « Jamais, lui dis-je, Mᵐᵉ Carvalho ne chantera cela. — Il faudra bien qu'elle le chante! » me répondit-il en ouvrant démesurément des yeux terribles. Comme je l'avais prévu, la cantatrice recula devant la tâche qui lui était imposée. L'auteur s'obstinant, elle rendit le rôle, on échangea du papier timbré; un exploit accusait l'auteur d'exiger de son interprète des « vociférations ». Puis la tempête s'apaisa : l'auteur diminua de moitié la grande scène, écrivit le délicieux rondo *Heureux petit berger!* Le rôle s'amoindrissait. D'un autre côté, le ténor se montrait insuffisant, et son rôle, de répétition en répétition, se racornissait comme la « Peau de Chagrin » de Balzac. L'œuvre arriva devant le public, affaiblie, dénaturée; et quand survint la scène de la Crau, redoutable encore, quoique mutilée, la cantatrice, prise de peur, y échoua complètement. Avant cela, la belle scène des Revenants avait déjà manqué son effet. Le Théâtre-Lyrique de la place du Châtelet n'était pas assez vaste pour se prêter à de telles illusions : on

glissant sur l'eau du fleuve, les trépassés faisaient entendre des bruits fâcheux, des *couics* ridicules. L'issue de la soirée ne fut pas douteuse : c'était un désastre. L'œuvre méconnue n'a jamais depuis retrouvé son aplomb; on a coupé de-ci de-là, on a changé le dénouement, tantôt supprimé, tantôt rétabli la scène fantastique, fondu le petit rôle de Vincenette dans celui de Taven la sorcière; jamais je n'ai retrouvé cette impression d'une œuvre achevée, complète, qui m'avait tant séduit chez l'auteur.

Habent sua fata... les pièces de théâtre comme les livres!

Au nombre des œuvres marquées d'un signe fatal par le Destin, il faut ranger ce *Polyeucte* dont Gounod voulait faire l'œuvre capitale de sa vie et qui ne lui a causé que des déceptions. Il avait trouvé dans M^{me} Gabrielle Krauss une admirable Pauline, mais il ne rencontra jamais le Polyeucte qu'il avait rêvé; Faure seul était capable de réaliser un tel idéal, et Faure, baryton, ne pouvait chanter un rôle de ténor. On sait qu'Ambroise Thomas eut le courage de refondre sa partition d'*Hamlet* pour adapter le rôle principal aux moyens de l'incomparable artiste. Gounod, à qui la même transformation fut proposée, ne put s'y résigner.

La première fois qu'il me fit entendre un fragment de *Polyeucte*, ce fut le chœur des païens, chanté dans la coulisse, et la barcarolle qui le suit.

« Mais, lui dis-je, si vous entourez le paganisme de telles séductions, quelle figure fera près de lui le christianisme? — Je ne puis pourtant pas lui ôter ses armes, » me répondit-il avec un regard dans lequel il y avait des visions de nymphes et de déesses. Ce que je craignais arriva; les païens, sous les traits de M. Lassalle, de M. Warot, de M{{lle}} Mauri, l'emportèrent sur les chrétiens qui parurent ennuyeux. Faut-il rappeler que le chef-d'œuvre de Corneille ne put réussir que lorsque Rachel et Beauvallet le jouèrent au Théâtre-Français? Du vivant de l'auteur, la tragédie avait paru glaciale.

On sait que le sujet de *Polyeucte* avait séduit Donizetti; et bien qu'il se soit élevé dans cette partition au-dessus de son style ordinaire, bien que l'ouvrage, représenté d'abord en italien (*Polluto*), puis en français (*les Martyrs*), ait eu plus tard au Théâtre-Italien des soirées heureuses avec Tamberlick et M{{me}} Penco, il est aujourd'hui complètement oublié. C'est pourtant un beau sujet que *Polyeucte*; mais l'optique de la scène est si étrange! Au théâtre, où la science et l'étude paraissent comiques, où les crimes les plus affreux ne sont pas sans attrait, l'amour divin est peu intéressant.

VI

« Les Théâtres sont les mauvais lieux de la Musique, et la chaste Muse qu'on y traîne n'y peut entrer qu'en frémissant. » Il y a du vrai dans cette boutade, que Berlioz n'aurait peut-être pas écrite si la Scène lui eût été moins hostile : elle et lui n'ont jamais pu s'entendre, et cependant le mal qu'il en pensait ne l'a jamais empêché de la désirer. On connaît ses efforts infructueux pour faire arriver les *Troyens* à l'Opéra, tellement à court de nouveautés en ce temps-là qu'il en fut réduit à une adaptation du *Roméo* de Bellini, renforcé par Dietsch de cuivres et de coups de grosse caisse, sur la demande expresse de la direction. Ce fait d'avoir préféré aux *Troyens* une chose quelconque sera la honte éternelle de l'Académie impériale de Musique, dont le *Prophète*, *Faust*, l'*Africaine* ont été les gloires. L'horreur inspirée par Berlioz au monde des théâtres est bizarre et difficile à expliquer..... Quant à la chaste Muse, elle devrait se dire que l'absolu n'est pas de ce monde, et que ce n'est pas au théâtre qu'il faut l'aller chercher. On en approche à Bayreuth; mais Bayreuth n'est pas un théâtre : Bayreuth est un temple.

Un temple! c'est bien le lieu où la chaste Muse, quand elle n'y est pas méconnue, peut entrer

sans frémir : là, pas d'applaudissements, pas de recettes à assurer, pas de vanités mondaines à satisfaire, le beau cherché en lui-même et pour lui-même, sous les grandes voûtes mystérieuses et sonores, inspiratrices du respect, disposant d'avance à l'admiration ; l'ampleur du style dérivant naturellement des conditions de l'exécution, la noblesse et l'élévation du sentiment posées en principe, — quoi de plus favorable à l'artiste dont la nature se prête à un tel milieu !... Berlioz réunissait toutes les qualités voulues ; il l'a montré dans son *Requiem* et son *Te Deum* ; mais la nature de son talent devait l'éloigner d'un genre où l'élément vocal tient nécessairement la première place, et, d'autre part, il se sentait peu attiré vers l'église, n'ayant pas la foi. Gounod, qui portait au doigt le monogramme du Christ, l'avait au plus haut degré, si l'on peut appeler de ce nom cette religion spéciale aux artistes chrétiens qui, au fond, n'ont jamais d'autre religion que l'Art : Raphaël, Ingres, furent de cette espèce qui garde le culte des belles formes et des nudités païennes, et s'accommoderait mal de la seule beauté morale jointe à la laideur physique. Pour eux la Grâce, la Charité, c'est toujour la Kharite qui marchait autrefois sur les pas de la déesse de Cythère et n'a fait que changer d'emploi. Ne cherchez donc pas l'ascète chez Gounod, le catholique romain, le fidèle de Saint-Pierre et des basiliques de la Ville Éternelle. Nos modernes esthètes, épris de préraphaélisme fla-

mand, ne sauraient se plaire en sa compagnie; elle n'est pas faite pour eux, nourris qu'ils sont de protestantisme par Sébastien Bach et incapables de savourer le goût tout spécial du catholicisme, en dépit de leur culte artificiel pour Palestrina, sorte de paléontologie musicale. On serait malvenu à leur dire que le style de Sébastien Bach, en pleine floraison dans ses cantates allemandes, dans les *Passions*, ne saurait s'harmoniser avec les textes latins, et que sa fameuse *Messe en Si mineur*, en dépit de ses splendeurs musicales et des efforts de l'auteur pour modifier sa manière, n'est pas une messe : ils ne pourraient le comprendre et crieraient au sacrilège. Aussi n'essaierai-je pas de les convaincre ; ce serait imiter les jongleurs japonais, lorsqu'ils donnent au public européen, dans leur langue maternelle, le programme de leurs exercices...

Gounod n'a pas cessé toute sa vie d'écrire pour l'église, d'accumuler les messes et les motets; mais c'est au commencement de sa carrière, dans la *Messe de Sainte-Cécile* et à la fin, dans les oratorios *Rédemption* et *Mors et Vita*, qu'il s'est élevé le plus haut.

L'apparition de la *Messe de Sainte-Cécile*, à l'église Saint-Eustache, causa une sorte de stupeur. Cette simplicité, cette grandeur, cette lumière sereine qui se levait sur le monde musical comme une aurore, gênaient bien des gens; on sentait l'approche d'un génie et, comme chacun sait, cette approche est généralement mal accueillie. Intel-

lectuellement — chose étrange — l'homme est nocturne, ou tout au moins crépusculaire; la lumière lui fait peur, il faut l'y accoutumer graduellement.

Or, c'était par torrents que les rayons lumineux jaillissaient de cette *Messe de Sainte-Cécile*. On fut d'abord ébloui, puis charmé, puis conquis. Une nouveauté hardie, l'introduction du texte *Domine, non sum dignus* dans l'*Agnus Dei*, révélait l'artiste religieux, qui, ne se bornant pas à suivre les modèles connus, puisait dans ses études ecclésiastiques l'autorité nécessaire à des modifications liturgiques qu'un simple laïque n'eût osé se permettre.

Musicalement, Gounod montrait dans cette œuvre une qualité autrefois banale, devenue rare par suite de nos habitudes modernes exclusivement dramatiques ou instrumentales : l'art de traiter les voix, de faire de l'intérêt vocal la base même de l'œuvre, quelle que soit du reste la part faite à l'instrumentation et à ses merveilleuses conquêtes. Volontairement ou inconsciemment, Gounod a rendu par là un service immense à son art, détourné de sa voie par les puissants génies qui, trouvant dans l'orchestre une forêt vierge à défricher, ont oublié que la voix humaine était non seulement le plus beau des instruments, mais l'instrument primordial et éternel, l'Alpha et l'Oméga, le timbre vivant, celui qui subsiste quand les autres passent, se transforment et meurent.

La musique vocale est vérité, la musique ins-

trumentale est mensonge ; quel admirable mensonge ! Si c'est une faute de l'avoir créée, c'est une de ces fautes dont on peut dire ce que l'Église dit du péché d'Adam : *O felix culpa!* Heureuse faute, grâce à laquelle Beethoven nous a donné ses neuf Symphonies, dont la dernière semble faire amende honorable en appelant à son aide, à bout de forces et désespérant d'atteindre au ciel, le concours de la voix humaine !

Il n'entre pas dans le cadre de cette étude d'analyser les nombreuses compositions religieuses que Gounod a semées le long de sa féconde et glorieuse carrière, entre la *Messe de Sainte-Cécile* et les grands oratorios, *Rédemption, Mors et Vita*, qui, par leur importance exceptionnelle, s'imposent tout particulièrement à notre attention. Nous nous occuperons exclusivement de ces deux dernières œuvres.

On ne peut contester à la doctrine chrétienne cette qualité, qu'elle est une Doctrine, c'est-à-dire un ensemble construit avec un art profond, dont toutes les parties se soutiennent solidement et dont la structure savante commande l'admiration de quiconque a pris la peine de l'étudier.

C'est cette doctrine que Gounod a réussi à résumer dans *Rédemption*, ou du moins la part la plus essentielle de cette doctrine, celle qui sert de titre à son œuvre.

Un prologue et trois parties suffisent à cette tâche.

Le prologue, très court, dit sommairement la

création du monde, la création de l'homme et sa chute, pour arriver à la promesse de la Rédemption qui est le sujet de l'ouvrage. Puis viennent les trois grandes divisions : le *Calvaire*, la *Résurrection*, la *Pentecôte*.

Le *Calvaire* se divise en six chapitres : la marche au Calvaire, le Crucifiement, Marie au pied de la croix, les deux Larrons, la Mort de Jésus, le Centurion.

La *Résurrection* comprend successivement un chœur mystique :

> Mon Rédempteur! Je sais que Vous êtes la Vie!
> Je sais que de mes os la poussière endormie,
> Au fond de mon sépulcre entendra Votre voix;
> Que dans ma propre chair, je verrai Votre gloire,
> Quand la mort, absorbée un jour dans sa victoire,
> Fuira devant le Roi des Rois.

les Saintes Femmes au Sépulcre, l'apparition de Jésus aux Saintes Femmes, le Sanhédrin, les Saintes Femmes devant les Apôtres, l'Ascension.

La *Pentecôte* débute par une peinture du dernier âge de l'humanité, nouvel âge d'or qui, dans la croyance chrétienne, doit précéder la Fin du monde et l'Éternité bienheureuse; puis vient le Cénacle et le miracle de la Pentecôte, et enfin l'Hymne apostolique, magnifique conclusion renfermant sept périodes et résumant la foi catholique.

Voilà certes un vaste programme digne d'un poète et d'un musicien. Poète, Gounod n'a pas la

prétention de l'être; et cependant son texte est irréprochable, s'appuyant toujours sur l'Écriture, admirablement écrit pour la musique, cela va sans dire; d'une naïveté voulue, mais non cherchée, et qui n'exclut ni la correction ni l'éclat.

Quant à l'exécution de la partie musicale, on ne peut en exprimer, avec des mots, une idée claire; mais on peut expliquer en quoi les procédés de Gounod diffèrent de ceux des grands maîtres du passé; car la différence est profonde. Dans l'oratorio tel que nous l'a laissé l'ancienne tradition, des récitatifs plus ou moins dénués d'intérêt racontent le sujet de la « pièce »; de temps en temps, le récit s'interrompt et un air ou un chœur fait une sorte de commentaire sur ce qui précède. Rien de pareil ici. Bien que l'auteur ait donné libre cours à son riche tempérament mélodique, les récits sont dans certains cas la partie la plus attachante de l'œuvre. Ceux qui ont eu la bonne fortune d'entendre M. Faure interpréter *Rédemption* n'ont pas oublié l'intensité d'expression de plusieurs récitatifs, parfois renfermés dans quelques notes; la mélodie la plus pénétrante n'émeut pas plus profondément.

Le morceau le plus étonnant de *Rédemption* est peut-être la marche au Calvaire; c'est un morceau sans précédent, dont la haute originalité n'a pas été, à ce qu'il semble, appréciée à sa valeur. On s'est buté contre la vulgarité calculée de la marche instrumentale, sans voir que le musicien avait reproduit dans cette large peinture un effet fréquent dans

les tableaux des primitifs, où soldats et bourreaux exagèrent leur laideur et leur brutalité en contraste avec la beauté mystique des saints et des saintes nimbés d'or et vêtus de pierres précieuses. A cette marche vulgaire — d'une vulgarité toute relative d'ailleurs — succède l'hymne *Vexilla Regis prodeunt*. « L'étendard du Roi des Rois — Au loin flotte et s'avance », dont la mélodie liturgique est enguirlandée d'harmonies exquises et de figures contrepointées de l'art le plus savant et le plus délicat. La marche reprend, et pendant qu'elle se déroule, se développe comme un long serpent, le drame parallèlement se déroule et se développe, et le récitant, les Saintes Femmes affligées, le Christ lui-même qui les exhorte et les console, font entendre successivement leurs voix touchantes; puis la marche, arrivée au terme de son évolution, éclate dans toute sa puissance, simultanément avec l'hymne liturgique entonné par le chœur entier à l'unisson; et tout cela se combine sans effort apparent, sans que l'allure du morceau s'arrête un seul instant, avec une fusion complète de ces caractères disparates dans une majestueuse unité, avec une simplicité de moyens qui est un miracle de plus dans ce morceau miraculeux!

La simplicité des moyens employés et la grandeur des résultats obtenus, c'est d'ailleurs, avec le charme spécial et pénétrant dont il a le secret, la caractéristique de la manière de Gounod. C'est ce qui lui permet d'obtenir des effets saisissants, par-

fois, avec un seul accord dissonant, comme dans le chœur : *O ma vigne, pourquoi me devenir amère?*

Ceci n'est pas pour blâmer les génies qui prennent l'art à pleine mains, emploient à profusion toutes ses ressources. Je ne suis pas de ceux qui, admirant Ingres, croient devoir mépriser Delacroix et réciproquement. Prendre les grands artistes tels qu'ils sont, les étudier dans leur tempérament et dans leur nature, me paraît être en critique le seul moyen équitable. Ceci posé, il me sera permis de dire que ma préférence est pour la sobriété des moyens, quand elle n'entraîne pas la pauvreté des résultats ; car, en art, le résultat est tout. « Les lois de la morale régissent l'art, » a dit Schumann. Cela est fort joli ; mais ce n'est pas vrai. En morale, l'intention peut justifier bien des choses ; en art, les meilleures intentions ne sont bonnes qu'à paver l'enfer : l'œuvre est réussie, ou elle est manquée ; le reste est de nulle importance.

Nous parlions tout à l'heure des primitifs ; c'est encore à eux qu'il faudrait se reporter pour trouver une impression de naïveté et de fraîcheur analogue à celle que fait éprouver l'épisode des Saintes Femmes au Tombeau, couronné par le merveilleux solo de soprano avec chœurs : *Tes bontés paternelles.* Il y là comme un ressouvenir de Mendelssohn, à qui, pour être juste, il convient de reporter la première tentative de transformation de l'oratorio dans le sens moderne. Ce qui appartient en propre à Gounod, c'est le profond senti-

ment catholique, l'union de la tendresse humaine avec le sentiment sacré. Le mysticisme protestant, si séduisant chez Mendelssohn, si intense chez Sébastien Bach, est tout autre chose.

Nous avons dit de quelle beauté resplendit le dernier morceau, qui en sept périodes synthétise la foi chrétienne. Ce que nous ne saurions dire, c'est le rayonnement, la majesté musicale de cette conclusion, la solidité de cette architecture dont la clef de voûte est un chœur se rattachant au type bien connu des *Proses* que l'on chante aux grandes fêtes du catholicisme. C'est la joie de l'Église triomphante, c'est l'épanouissement du peuple fidèle dans sa foi. Interrompu par des intermèdes d'une pénétrante douceur, le chœur formidable revient toujours avec plus de force, et quand on se croit à bout de lumière, une succession fulgurante d'accords, dont la basse descend quatorze fois d'une tierce pendant que le sommet monte sans cesse, met le comble à l'éblouissement.

C'est la fin de l'œuvre.

L'oratorio *Mors et Vita*, suite et complément de *Rédemption*, est d'une conception beaucoup plus simple, et la partie musicale en fait tout l'intérêt. Le texte latin est entièrement emprunté à l'Écriture et à la liturgie.

1re partie : *la Mort*; 2e partie : *le Jugement*; 3e partie : *la Vie*, dont le texte est emprunté à la vision de saint Jean, la Jérusalem céleste de l'Apocalypse.

Un prologue, plus court encore que celui de la *Rédemption*, résume en quelques mots la Mort et la Vie. « Il est terrible de tomber entre les mains du Dieu vivant », dit le chœur. La voix du Christ répond : « Je suis la résurrection et la vie. » Le chœur redit ces paroles et c'est tout. Le drame commence.

Ce prologue fait pressentir le *Jugement* qui remplira la seconde partie. Il n'y a que quelques notes, et cela est terrible; on en pourrait dire ce que Hugo a dit de Baudelaire, qu'il avait *créé un frisson nouveau*. L'auteur a-t-il, comme Danté, vu l'enfer, pour nous en rapporter ce frisson sinistre? Après Mozart et tous les génies qui lui ont succédé jusqu'à nos jours, après l'effrayant *Tuba mirum* de Berlioz, il a trouvé moyen de nous faire dresser les cheveux sur la tête. C'est incroyable, mais cela est. Ici encore, je ne puis m'empêcher d'admirer l'étonnante disproportion apparente entre la grandeur de l'effet et la simplicité de moyens qui échappent à l'analyse.

La première partie, *Mors*, n'est autre chose qu'un immense *Requiem*, qui dure deux heures complètes. L'intérêt n'y languit pas un instant. L'auteur a donné amplement carrière à ce sentiment vocal dont nous parlions plus haut et dont il avait la spécialité. Non qu'il ait renoncé à son orchestration si habile et si fondue; il a trouvé dans le mélange de l'orgue et de l'orchestre des effets nouveaux et singulièrement heureux; mais les airs, les ensembles,

les chœurs tiennent toujours la première place dans l'attention de l'auditeur; il y a même un double chœur, dans le style de Palestrina, sans aucun accompagnement, qui repose et rafraîchit l'oreille. Même impression de repos et de fraîcheur dans la délicieuse pastorale *Inter oves locum præsta*, si séduisante dans la voix du ténor.

Toutes les ressources vocales sont employées dans ce *Requiem*, y compris le style fugué dont l'abus paraîtrait fatigant à notre époque, mais dont l'usage bien compris communique à une œuvre de cette nature une autorité que rien ne saurait remplacer.

L'*Agnus Dei* est particulièrement saisissant. Après une succession d'harmonies douloureuses et tourmentées, surgit tout à coup dans les hauteurs du soprano une phrase merveilleuse, sur les mots : *Dona eis requiem*, phrase que nous retrouverons plus tard. Puis le morceau s'éteint lentement dans un long *decrescendo* aux sonorités mystérieuses, dont l'effet de calme pénétrant dépasse tout ce qu'on peut imaginer. C'est la volupté dans la mort, l'entrée ineffable dans le repos éternel.....

Et alors commence, s'élargit, s'élève un prodigieux épilogue.

> L'âme lève du doigt le couvercle de pierre
> Et s'envole...

La Lumière a brillé, un bonheur inconnu inonde l'âme délivrée des liens terrestres; toutes

les forces de l'orchestre et de l'orgue se réunissent pour porter l'émotion à son comble.

Le *Jugement* forme la seconde partie. J'ai dit quelles terreurs sortaient de cette musique. Après le sommeil des Morts, après les trompettes de la Résurrection, voici que le Juge apparaît; et ce n'est plus la terreur, c'est l'amour qu'il apporte avec lui. Développée, agrandie, c'est la belle phrase de l'*Agnus Dei* que chantent tous les instruments à cordes de l'orchestre auxquels viennent se mêler les chœurs, la foule des élus rassurés par l'arrivée du Sauveur.

Après tant d'émotions, on pouvait craindre que la Jérusalem céleste ne parût un peu fade, avec son azur et ses colonnes d'or et de diamants. Il n'en est rien. Dès les premiers accords, un charme si puissant se dégage, que l'on croit sentir, après l'hiver, les effluves divins du printemps. Il y a surtout un coquin de *Sanctus* — qu'on me pardonne cette expression, — avec des solos de violon, qui vous fait courir des flammes dans les veines. Et pourtant c'est toujours de la musique sacrée, sans aucune concession aux frivolités du siècle. Comment donc l'auteur a-t-il pu obtenir de pareils effets? C'est son secret; bien malin qui pourrait le lui prendre.

Le dernier chœur: *Ego sum Alpha et Omega*, atteint aux dernières limites de la simplicité grandiose; la belle phrase de l'*Agnus* y reparaît, et une fugue peu développée, mais impeccable-

ment écrite et d'une grande puissance, termine le tout.

Le plan des deux oratorios est admirable, musique à part ; un théologien pouvait seul accomplir une telle œuvre. Quant à leur valeur au point de vue de l'orthodoxie, je ne saurais en juger, n'étant point docteur en cette matière. Loin de moi la pensée de la mettre en doute, mais involontairement, je me reporte aux réflexions émises plus haut sur la religiosité des artistes en songeant à l'histoire peu connue de l'opéra *Françoise de Rimini*, destiné à Gounod dans le principe, et à la raison toute théologique pour laquelle il renonça à terminer cette partition dont il avait composé plusieurs morceaux. Il avait conçu le projet d'un épilogue : la scène, divisée en trois compartiments dans le sens de la hauteur, aurait représenté simultanément l'Enfer, le Purgatoire et le Paradis, et l'on aurait vu les deux amants passer de l'Enfer au Purgatoire et de là monter au ciel ; il avait écrit lui-même, en vers excellents, le texte de ce prologue. Jules Barbier et Michel Carré, quoique fort peu théologiens, ne purent jamais se résoudre à une telle audace ; et après de nombreuses luttes, Gounod leur rendit la pièce, qui échut à Ambroise Thomas. Bien qu'une telle aventure soit peu faite pour donner confiance dans l'autorité théologique du maître, je crois qu'un Père de l'Église n'aurait désavoué ni le texte poétique français de *Rédemption*, tout entier de sa main, ni la savante

ordonnance des textes latins qui forment la trame de *Mors et Vita*.

Ce fut une grande hardiesse d'écrire une œuvre latine et catholique pour la protestante Angleterre. L'accueil, réservé d'abord, chaleureux ensuite, fait à cette œuvre sévère (si différente des oratorios de Haendel et de Mendelssohn, ne demandant rien à une concession quelconque, soit à des habitudes prises, soit à des convenances religieuses assurément respectables), est également un honneur pour l'œuvre qui s'est imposée par sa puissance, et pour le public qui s'est laissé convaincre. J'ai vu, par un de ces temps horribles, noirs et pluvieux, dont Londres a la spécialité, l'énorme salle d'Albert Hall remplie jusqu'aux galeries supérieures d'une foule de huit mille personnes, silencieuse et attentive, écoutant dévotement, en suivant des yeux le texte, une exécution colossale de *Mors et Vita* à laquelle prenaient part un millier d'exécutants, l'orgue gigantesque de la salle, les meilleurs solistes de l'Angleterre. A Paris, on se demande encore ce qu'il faut en penser : on en est à chercher pourquoi le *Judex* se déroule sur un chant d'amour. L'œuvre peut attendre : quand, de par la marche fatale du temps, dans un lointain avenir, les opéras de Gounod seront entrés pour toujours dans le sanctuaire poudreux des bibliothèques, connus des seuls érudits, la *Messe de Sainte-Cécile*, *Rédemption*, *Mors et Vita* resteront sur la brèche pour apprendre aux générations fu-

tures quel grand musicien illustrait la France au xix° siècle.

VII

« Quel homme élégant que Berlioz! » me disait un jour Gounod. Le mot est profond. L'élégance de Berlioz n'apparaît pas de prime abord dans son écriture gauche et maladroite; elle est cachée dans la trame, on pourrait dire dans la chair même de son œuvre; elle existe, à l'état latent, dans sa nature prodigieuse qui ne saurait nuire à aucune autre par comparaison, nulle autre ne pouvant lui être comparée. Chez Gounod, ce serait plutôt le contraire; son écriture, d'une élégance impeccable, couvre parfois un certain fonds de vulgarité; il est *peuple* par moments, et, pour cela même, s'adressant facilement au peuple, est devenu populaire bien avant Berlioz, dont la *Damnation de Faust* n'est arrivée à la popularité qu'après la mort de son auteur. Cette vulgarité — si vulgarité il y a — pourrait se comparer à celle d'Ingres (qu'il admirait profondément); c'est comme un fond de sang plébéien, mettant des muscles en contrepoids à l'élément nerveux dont la prédominance pourrait devenir un danger; c'est l'antidote de la mièvrerie, c'est Antée retrempant ses forces en touchant le sol;

cela n'a rien à voir avec la trivialité dont ses prédécesseurs les plus illustres dans l'opéra et l'opéra-comique français n'ont pas toujours su se garder. Il visait haut, mais le souci constant de l'expression devait fatalement, comme tout ce qui tient au réalisme, le ramener de temps en temps sur la terre. Ce réalisme lui-même ouvrait une voie féconde et absolument nouvelle en musique. Pour la première fois, à la peinture de l'union des cœurs et des âmes s'est ajoutée celle de la communion des épidermes, du parfum des cheveux dénoués, de l'enivrement des haleines sous les effluves du printemps. J'ai vu des natures chastes et hautement compréhensives s'effaroucher de ces innovations, accuser Gounod d'avoir rabaissé, matérialisé l'amour au théâtre. Que d'autres seraient heureux de mériter un tel reproche !

Bien d'autres nouveautés lui sont dues. Tout d'abord, il restaura des procédés abandonnés depuis longtemps sans aucun profit, et ce fut une stupeur, parmi les élèves du Conservatoire, de voir remettre en honneur des moyens surannés et discrédités, comme les « marches d'harmonie », dont le prélude de la scène religieuse de *Faust* offre un si remarquable exemple. Désireux de laisser à la voix tout son éclat, toute son importance, il supprima les bruits inutiles, dont personne alors ne croyait pouvoir se passer. — Un jour, avec l'imprudence de la jeunesse, je demandais à un savant professeur la raison de cet abus de trombones, de grosses

caisses et de cymbales qui sévissait dans les œuvres les plus légères :

— C'est pourtant facile à comprendre, me répondit-il : vous avez des ressources dans l'orchestre ; il faut bien les employer...

Gounod, qui avait pratiqué la peinture, savait qu'il n'est pas obligatoire de mettre toute sa palette sur la toile, et il ramena dans l'orchestre du théâtre la sobriété, mère des justes colorations et des nuances délicates. Il supprima les redites insupportables, les longueurs fatigantes qui déparent tant de beaux ouvrages, s'attirant par là ces critiques, incompréhensibles aujourd'hui, dans lesquelles on l'accusait d'écourter ses phrases et ses morceaux ; on attendait toujours la « reprise du motif », et cette attente trompée donnait l'illusion que le motif n'est qu'ébauché, les redites ne l'ayant pas enfoncé comme un clou dans la mémoire. Aux formes convenues sur lesquelles vivait depuis longtemps le récitatif, il en substitua d'autres, serrant de plus près la Nature, qui sont entrées dans la pratique courante. Enfin, il cherchait à diminuer autant que possible le nombre des modulations, jugeant qu'un moyen d'expression aussi puissant ne doit pas être gaspillé, croyant de plus à une action spéciale des tonalités persistantes.

— Quand, depuis un quart d'heure, disait-il, l'orchestre joue en *ut*, les murs de la salle sont en *ut*, les chaises sont en *ut*, la sonorité est doublée.

Il aurait voulu « se bâtir une cellule dans l'accord

parfait ». Sobre de modulations par principe, il n'en possédait pas moins l'art au plus haut degré, cet art précieux entre tous qui est la pierre de touche du grand musicien. Il avait des tonalités, de leurs rapports entre elles, des relations, attractions et répulsions harmoniques, le sens le plus fin. Il a trouvé de nouvelles résolutions de dissonances, découvert un sens nouveau à certaines dispositions d'accords. Il a demandé aux cuivres, aux instruments à percussion, des effets de douceur et de pittoresque inattendus. Comme je le priais un jour de m'expliquer certain coup de grosse caisse, d'un caractère étrangement mystique, placé au début du *Gloria* de la *Messe de Sainte-Cécile* :

— C'est le coup de canon de l'Éternité, me répondit-il.

Des effets d'une étonnante invention dans leur simplicité sortaient naturellement de sa plume : telle cette gamme lente des harpes, rideau de nuages qui se lève au milieu de l'introduction de *Faust* pour découvrir la phrase lumineuse de la fin. Cela paraît presque naïf, et cependant personne auparavant n'avait songé à quelque chose d'analogue. Obtenir le plus grand résultat avec le moindre effort apparent possible, réduire la peinture des effets matériels à de simples indications et concentrer l'intérêt sur l'expression des sentiments, voilà les principes sur lesquels il semble s'être appuyé ; ils étaient, ils sont encore en contradiction avec les habitudes générales des compositeurs, et cependant

il suffit de les énoncer pour en constater la justesse. Au système de l'*indépendance mélodique*, de la mélodie cherchée pour elle-même et sur laquelle les paroles s'adaptent ensuite comme elles peuvent, il préféra, comme Gluck, celui de la mélodie naissant de la déclamation, se moulant sur les mots et les mettant en relief sans rien perdre de sa propre importance, de façon que les deux forces se multiplient l'une par l'autre au lieu de se combattre; cette réforme si précieuse ne fut pas acceptée sans lutte, et, pendant des années, il lui fut reproché de sacrifier la mélodie à la *mélopée :* ce mot disait tout, c'était le « tarte à la crème » de la musique; sans autre explication, il vouait un homme aux dieux infernaux, le traînait aux gémonies. Comme, de plus, l'orchestre discret et coloré de Gounod lui valait le titre de *symphoniste,* autre mot qui dans le monde des théâtres était une sanglante injure, on voit d'ici à travers quelles épineuses broussailles l'auteur de *Faust* dut frayer son chemin.

Adolphe Adam, dans un article très fin sur *Sapho*, a montré clairement de quelle façon Gounod se rattachait aux maîtres anciens. « Nous regardons aujourd'hui, disait-il, comme une qualité ce que les maîtres regardaient autrefois comme un défaut. La musique pour eux existait dans les chœurs, les airs, dans tout ce qui préparait une situation. Mais dès que la situation arrivait, la musique cessait pour faire place au chant déclamé. Aujourd'hui nous

faisons le contraire. Quand la situation commence, nous entamons le morceau de musique. C'est à peu près le premier de ces systèmes qu'a suivi M. Gounod. »

Bien que toute œuvre d'art repose sur une convention, qui ne voit d'un coup d'œil quel service immense a rendu Gounod en battant en brèche ce système qui voulait, au moment où une situation dramatique était posée, que les acteurs cessassent de jouer pour se mettre à chanter comme au concert? et c'était lui qu'on accusait de n'être pas « scénique », autre accusation terrible. Pas mélodique, pas scénique, symphoniste par-dessus le marché, que lui restait-il? le public, conquis peu à peu par le charme et le naturel de ses œuvres et qui les a adoptées en dépit de tous les sophismes dont on lui rebattait les oreilles.

L'auteur, disait-on, entremêle récitatifs, ariettes, cavatines, duos et morceaux d'ensemble, sans qu'il soit possible d'en saisir les points d'intersection. On lui faisait un reproche de ce qui est maintenant recherché par-dessus tout, et même par-delà le sens commun, car si la liberté absolue dont nous jouissons aujourd'hui est un bienfait pour les forts, elle est un danger terrible pour les faibles qui s'y noient et n'arrivent qu'à l'informe, à l'incohérent. En ce temps-là, les aristarques prêchaient avant tout la « netteté » : la trivialité, la platitude, tous les défauts les plus vils passaient sous le couvert de ce vocable. Ne trouvant chez Gounod ni la

bassesse de style qui leur était chère, ni les morceaux invariablement coupés sur le patron officiel, ils l'accusaient de manquer de netteté. Que les temps sont changés! il n'est plus permis d'être net, ni mélodique, ni vocal même ; le drame doit se dérouler exclusivement dans l'orchestre, et l'on peut prévoir le temps où l'on n'écrira plus que des pantomimes; la symphonie de plus en plus développée, après avoir étouffé les voix, ne permettant plus de saisir les mots, le plus sage sera de les supprimer. L'auteur de cette étude lisait dernièrement dans un article sur son propre compte — article fort élogieux d'ailleurs — qu'il avait, au théâtre, appliqué ses idées de *subordination complète* de l'élément mélodique à la symphonie. Il demande la permission d'ouvrir ici une parenthèse pour protester contre de pareilles assertions. Pour lui, mélodie, déclamation, symphonie, sont des ressources que l'artiste a le droit d'employer comme il l'entend et qu'il a tout avantage à maintenir dans le plus parfait équilibre possible. Cet équilibre paraît avoir hautement préoccupé Gounod ; il l'a réalisé à sa façon; d'autres pourront le réaliser d'une autre manière, mais le principe restera le même; c'est la Trimourti sacrée, le dieu en trois personnes créateur du Drame lyrique. Et si l'un des éléments devait l'emporter sur les autres, il n'y aurait pas à hésiter : l'élément vocal devrait prédominer. Ce n'est pas dans l'orchestre, ce n'est pas dans la Parole qu'est le Verbe du Drame lyrique, c'est dans le

Chant : voilà deux cents ans que cette vérité règne sans conteste, et si, à force d'y travailler sans relâche depuis vingt ans, une armée sans cesse en activité est arrivée à faire trouver le contraire acceptable, ses idées n'ont pas pour cela pénétré dans les masses profondes ; elles seront oubliées le lendemain du jour où cette croisade, unique dans l'histoire de l'art pour sa violence et sa durée, prendra fin par lassitude ou autrement. Il ne s'agit ici que de théories, nullement d'œuvres célèbres qui planent au-dessus de tous les systèmes et se moquent même, à l'occasion, avec une merveilleuse désinvolture, de ceux dont elles passent pour être la suprême expression.

VIII

La musique du xvi° siècle ressemble à une sorte de jeu d'échecs où les diverses pièces vont, viennent, s'entre-croisent, sans autre fin apparente que leurs relations respectives ; aucune indication de mouvements ou de nuances ne vient en éclairer le sens, et nous ignorons de quelle façon elle était exécutée. Cette incurie doit avoir une raison d'être, et si les indications manquent, c'est qu'elles n'avaient pas alors l'importance que nous leur attribuons actuellement. La forme, en effet, est tout

dans cette musique; l'expression n'y existe qu'à l'état rudimentaire, et résulte de la forme elle-même. Peu à peu l'expression se crée une place dans l'art musical; les indications de lenteur et de vitesse commencent à se faire jour, celles ayant trait à l'intensité sont plus lentes à s'établir; mais l'expression ressort toujours des formes employées, qui se compliquent de plus en plus, et les nuances peuvent être sans inconvénient livrées à l'arbitraire de l'exécutant; elles n'apporteront à l'état général que des modifications peu apparentes.

Chez Sébastien Bach, où l'expression atteint une extrême puissance, elle ne vient cependant, comme importance, qu'en second lieu, et chez Mozart encore nous avons remarqué qu'on a pu s'y tromper et ne voir qu'un musicien là où il y avait un psychologue. Chez les modernes, le mouvement et la nuance sont devenus inséparables de l'idée, et les moyens de les indiquer se sont multipliés à l'excès; mais ils ne peignent encore que le plus ou moins de vitesse, le plus ou moins d'intensité, et les essais tentés pour pénétrer plus profondément dans le domaine de l'expression sont timides et insuffisants. Quand on a dit *molto espressivo, leidenschaftlich, avec feu, avec un sentiment contemplatif*, on n'a pas dit grand'chose, et force est de s'en remettre à l'intelligence ou plutôt à l'instinct des interprètes.

A la musique de Gounod, dans laquelle l'expression tient une place inconnue avant lui, il aurait fallu tout autre chose.

Ceux qui ont eu le divin plaisir de l'entendre lui-même, ont tous été du même avis : sa musique perdait la moitié de son charme, quand elle passait en d'autres mains. Pourquoi? parce que ces mille nuances de sentiment qu'il savait mettre dans une exécution d'apparence très simple *faisaient partie de l'idée*, et que l'idée, sans elles, n'apparaissait plus que lointaine et comme à demi effacée.

Sans être ni un grand chanteur ni un grand pianiste, il savait donner à certains détails en apparence insignifiants une portée inattendue, et l'on ne s'étonnait plus de la sobriété des moyens en présence du résultat acquis.

Ce n'est pas assez de dire que, chez lui, le chant ressort de la déclamation, ce qui serait également vrai chez plusieurs autres et même dans toute l'ancienne École française; il y a plus, la parole est comme un noyau sur lequel la musique se cristallise; la forme, si belle qu'elle puisse être, lui est subordonnée, et l'expression reste le but principal. Si l'on méconnaît ce point de vue, ses œuvres sont envisagées sous un faux jour et prennent une signification toute différente de celle que l'auteur a voulu leur donner. La jeunesse actuelle, éprise de formes compliquées jusqu'à l'inextricable, à cent lieues de la recherche de la vérité dans l'expression vocale et de la simple beauté, privée de l'audition directe de la musique du maître par lui-même, ne saurait la comprendre ni l'aimer. Les exécutants en ont déjà perdu la clef; la manie des mouvements accélérés,

qui sévit d'un bout à l'autre du monde musical, est mortelle aux œuvres de Gounod, qui goûtait par-dessus tout une majestueuse lenteur et ne comprenait pas qu'un sentiment profond pût être exprimé dans un mouvement rapide.

Je ne voudrais rien dire de désagréable à personne, et pourtant la vérité me force à constater qu'à Paris même, où les traditions auraient dû être maintenues, les œuvres de Gounod sont défigurées. A l'Opéra-Comique, j'ai vu M^{me} Carvalho scandalisée des mouvements de *Mireille* et de *Philémon et Baucis*. A l'Opéra, la kermesse de *Faust*, dont les détails sont si curieusement dessinés, n'est plus qu'un tohu-bohu, le chœur des Vieillards, d'une raillerie si fine, qu'une charge grossière du plus mauvais goût ; la grâce antique du ballet a fait place au délire d'un pandémonium. Et c'est partout ainsi, quand ce n'est pas pis encore !

Gounod, d'ailleurs, se plaignait souvent de la difficulté qu'il éprouvait à communiquer ses intentions. Il me fit voir, un jour, de quelle façon il eût désiré qu'on exécutât l'ouverture de *Mireille ;* cela ne ressemblait en rien à ce que l'on connaît.

— C'est une calomnie, me disait-il, on me fait dire ce que je n'ai jamais pensé !

A qui la faute ? Non, certes, à des artistes qui ne manquent ni de talent ni de bonne volonté. Il faut remonter plus haut, jusqu'à cette loi de nature : un organisme est d'autant plus délicat qu'il est plus élevé. L'homme meurt d'une embolie, alors que le

polype est retourné comme un gant sans que sa santé en soit altérée.

Il est certain que pour une musique où les moindres nuances d'expression et de sentiment sont indispensables, un nouveau clavier d'indications eût été nécessaire.

Quoi qu'il en soit, faute d'indications suffisantes, la vraie nature de l'œuvre dramatique de Gounod ne pourra être dévoilée dans l'avenir qu'à des voyants doués de l'intuition grâce à laquelle il faisait lui-même revivre Mozart.

Pour sa musique religieuse, de nature plus simple, destinée à être entendue dans des conditions — grand nombre d'exécutants, salles ou temples vastes et sonores — qui s'opposeront toujours plus ou moins aux fantaisies des chefs d'orchestre, les mêmes inconvénients disparaissent en majeure partie. C'est une des raisons pour lesquelles je la crois, plus que toute autre, destinée à soutenir la gloire de son nom, quand le temps, qui n'a pas encore, comme nous le disions en commençant, mis en sa vraie place le grand maître français, lui aura élevé le trône d'or sur lequel il recevra l'encens des générations futures.

J'aurais voulu parler de l'homme, de son charme pénétrant, donner une idée de son esprit, de ses propos, de sa façon de rattacher la musique à l'ensemble de l'art dont elle n'était à ses yeux qu'une partie, de cette conversation éblouissante qui ressemblait par moments à certaines pages des romans

de Victor Hugo. Le musicien a tout absorbé. Je borne là cette esquisse, n'ayant eu d'autre but que de réveiller des souvenirs précieux par leur objet et de dévoiler peut-être quelques aspects peu connus de l'artiste que j'ai tant admiré et tant aimé, en regrettant amèrement d'être un si médiocre peintre pour un tel tableau.

VICTOR MASSÉ

Du temps où je naissais à la jeunesse, c'est-à-dire à la vie, où je me réjouissais plusieurs jours à l'avance dans l'espoir de passer une soirée à l'Opéra-Comique, où j'y arrivais, après avoir fait queue pendant deux heures pour étouffer au parterre ou cuire au paradis, trouvant dans cet étouffement et dans cette cuisson des voluptés innomées, de ce temps datent les premiers succès de Massé. On comprendra sans peine quel souvenir j'ai gardé de la *Chanteuse voilée*, des *Noces de Jeannette*, de *Galathée!* Ah! l'heureux temps!

On sait ce que l'Opéra-Comique a fait longtemps des pièces en un acte; une sorte de dépotoir pour se débarrasser des gens, à la fin de chaque année

théâtrale. Au temps jadis, il n'en allait pas ainsi. On montait les petits ouvrages avec soin et dans la bonne saison; s'ils réussissaient, on les faisait vivre et ils comptaient, tout autant qu'une grande pièce, à l'actif de l'auteur; sinon, ils étaient oubliés et l'auteur recommençait le lendemain.

Aujourd'hui c'est le contraire. Si le petit ouvrage réussit, on l'oublie; s'il tombe, on s'en souvient.

Victor Massé avait eu la fortune de venir dans un bon moment; de plus, il a été un musicien très français. C'est un des maîtres en qui se sont fondus le plus complètement, surtout dans ses premiers ouvrages, les éléments divers qui ont concouru à former l'École française. Plus tard, en cherchant à élargir sa manière, l'auteur de *Galathée* avait un peu battu les buissons.

Est-ce une erreur de mon jugement? Il me semble qu'en voulant faire grand, il faisait gros. Dans sa jeunesse, il se laissait aller à sa nature, sans arrière-pensée, montrant les plus heureux dons naturels, un sentiment pénétrant, une couleur éclatante, une vitalité prodigieuse, un charme irrésistible.

Croirait-on maintenant, pourrait-on même supposer qu'il fût traité alors de révolutionnaire, de musicien *trop avancé?* C'est pourtant la vérité. Il me souvient des lances que j'ai rompues pour *Galathée*, notamment avec les musiciens de l'orchestre du théâtre; et comme je cherchais à connaître les causes de leur hostilité, je finis par découvrir cette chose affreuse : l'auteur, à mainte page de sa par-

tition, avait *divisé les altos!* Il est certain qu'un homme capable de semer la division dans l'honorable corps des altos avait mérité toutes les haines!

Les temps sont bien changés. Massé est classé maintenant dans les « pompiers », avec Gounod, avec Ambroise Thomas, avec tous ceux qui n'ont pas pour les accords faux une passion immodérée, par la volée d'étourneaux qui s'est abattue depuis quelques années sur la critique musicale. Un de ces messieurs comparait un jour la fraîche et pimpante sonnerie de cloches qui ouvre les *Noces de Jeannette* avec le solennel carillon de *Parsifal*; on devine de quel ton et avec quel dédain. C'est le comble de la balourdise. Cette sonnerie est celle du clocher de Sceaux, que Massé entendait chaque fois qu'il allait à Aulnay chez son ami Jules Barbier; il l'avait prise sur nature. Agreste, elle ne saurait convenir à une situation solennelle et mystique, et le carillon de *Parsifal* paraîtrait ridiculement lugubre dans une paysannerie. Mais qu'importe? Il suffit que le talent de Massé ait été français, et bien français, pour mériter le mépris de certains Français, qui semblent avoir pris pour devise : « Charité bien ordonnée commence par les autres. »

Cette devise, d'ailleurs, n'est pas spéciale à un groupe. Est-ce qu'un admirateur d'*Otello* n'a pas naguère émis le vœu que Verdi refît *Roméo* après Gounod?

Je ne récrimine pas; je constate simplement, croyant peu aux mauvaises intentions. Les Français qui déversent le mépris sur l'École française, croient probablement bien faire et agir dans l'intérêt de leur pays.

« Je ne blâme pas, disait un jour Royer-Collard
» à Victor Hugo, ceux qui ont agi autrement que
» moi. Chacun a sa conscience, et dans les choses
» politiques il y a beaucoup de manières d'être
» honnête. On a l'honnêteté qui résulte de la lu-
» mière qu'on a. »

Dans les choses artistiques, c'est tout pareil.

ANTOINE RUBINSTEIN

En ce temps-là, Chopin ayant disparu du monde, douce étoile du soir qui n'avait brillé qu'un moment, Thalberg, fatigué de succès, s'étant retiré en Italie, Liszt, délaissant le piano pour le bâton du chef d'orchestre, devenu Capellmeister à Weimar, il n'y avait plus de grands pianistes, non que le monde manquât absolument d'élégants ou brillants virtuoses, les Döhler, les Prudent, les Ravina, les Gottschalk ; c'étaient, si l'on veut, des héros, ce n'étaient pas des dieux : les violonistes tenaient le haut du pavé, et si nul d'entre eux n'avait pu ramasser l'archet de Paganini, resté à l'état de miracle unique, Alard, Vieuxtemps, Sivori n'en scintillaient pas moins de l'éclat des étoiles de pre-

mière grandeur, chacun de ces astres ayant ses admirateurs, voire ses fanatiques. Quant aux dieux du piano, la race en semblait à jamais éteinte, lorsqu'un beau jour apparut sur les murs de Paris une petite affiche toute en longueur, portant ce nom : *Antoine Rubinstein*, dont personne n'avait encore entendu parler; car le grand artiste avait la coquetterie téméraire de dédaigner le concours de la presse, et aucune réclame, aucune, vous m'entendez, n'avait annoncé son apparition. Il débuta par son concerto en *Sol majeur*, avec orchestre, dans cette ravissante salle Herz, de construction si originale et d'aspect si élégant, dont on ne peut plus se servir aujourd'hui. Inutile de dire que pas un auditeur payant n'était dans la salle; le lendemain, l'artiste était célèbre, et l'on s'étouffait à son second concert. J'y étais, à ce second concert; et, dès les premières notes, j'étais terrassé, attelé au char du vainqueur! Les concerts se succédèrent et je n'en manquai pas un. On me proposa de me présenter au triomphateur; mais, malgré sa jeunesse, — il n'avait alors que vingt-huit ans, — malgré sa réputation d'urbanité, il me faisait une peur horrible; l'idée de le voir de près, de lui adresser la parole, me terrifiait positivement. Ce ne fut que l'année suivante, à sa seconde apparition dans Paris, que j'osai affronter sa présence. La glace, entre nous deux, fut bien vite rompue; je conquis son amitié en déchiffrant sur le piano la partition d'orchestre de sa sympho-

nie *Océan*. Je déchiffrais assez bien alors, et, de plus, sa musique symphonique, taillée à grands plans, enluminée en teintes plates, n'était pas d'une lecture très difficile.

A partir de ce jour, une vive sympathie nous réunit; la naïveté, l'évidente sincérité de mon admiration l'avaient touché. Nous fréquentant assidûment, nous jouions souvent à quatre mains, soumettant à de rudes épreuves les pianos qui nous servaient de champ de bataille, sans pitié pour les oreilles de nos auditeurs. C'était le bon temps! nous faisions de la musique avec passion, *pour en faire*, tout simplement, et nous n'en avions jamais fait assez. J'étais si heureux d'avoir rencontré un artiste vraiment artiste, exempt des petitesses qui parfois font un si triste cortège aux plus grands talents! Il revenait chaque hiver, et toujours grandissait son succès et se consolidait notre amitié, si bien qu'une année il me demanda de prendre la direction de l'orchestre dans les concerts qu'il se proposait de donner. J'avais peu dirigé encore et j'hésitais à accepter cette tâche; je l'acceptai cependant et fis dans ces concerts (il y en eut huit) mon éducation de chef d'orchestre. Rubinstein m'apportait à la répétition des partitions manuscrites, griffonnées, pleines de ratures, de coupures, de « paysages » de toute sorte; jamais je ne pus obtenir qu'il me fît voir la musique à l'avance; c'était trop amusant, disait-il, de me voir aux prises avec toutes ces difficultés. De plus, lorsqu'il jouait, il ne se préoccupait

en aucune façon de l'orchestre qui l'accompagnait ; il fallait le suivre au petit bonheur, et parfois un tel nuage de sonorités s'élevait du piano que je n'entendais plus rien et n'avais d'autre guide que la vue de ses doigts sur le clavier.

Après cette magnifique série de huit soirées, nous étions un jour dans le foyer de la salle Pleyel, assistant à je ne sais quel concert, quand il me dit : « Je n'ai pas encore dirigé d'orchestre à Paris ; donnez donc un concert pour que j'aie l'occasion de tenir le bâton ! — Avec plaisir. » Nous demandons quel jour la salle serait libre : il fallait attendre trois semaines. — « Nous avons trois semaines devant nous, lui dis-je. C'est bien, j'écrirai un concerto pour la circonstance. » — Et j'écrivis le concerto en *Sol mineur*, qui fit ainsi ses débuts sous un illustre patronage. N'ayant pas eu le temps de le travailler au point de vue de l'exécution, je le jouai fort mal, et sauf le *scherzo*, qui plut du premier coup, il réussit peu ; on s'accorda à trouver la première partie incohérente et le final tout à fait manqué.

A ce moment, Rubinstein et moi, nous étions à Paris presque inséparables et beaucoup de gens s'en étonnaient. Lui athlétique, infatigable, colossal de stature comme de talent, moi frêle, pâle et quelque peu poitrinaire, nous formions à nous deux un couple analogue à celui qu'avaient montré naguère Liszt et Chopin. De celui-ci je ne reproduisais que la faiblesse et la santé chancelante, ne pouvant prétendre à la succession de cet être

prodigieux, de ce virtuose de salon, n'ayant que le souffle, qui, avec des pièces légères, d'apparence anodine, des études, des valses, des mazurkas, des nocturnes, a révolutionné l'art et ouvert la voie à toute la musique moderne! Je ne l'ai même pas su égaler comme poitrinaire, car il est mort de sa phtisie alors que j'ai sottement guéri de la mienne.

En revanche, Rubinstein pouvait hardiment affronter le souvenir de Liszt avec son charme irrésistible et son exécution surhumaine; très différent de lui, d'ailleurs : Liszt tenait de l'aigle et Rubinstein du lion; ceux qui ont vu cette patte de velours du fauve abattant sur le clavier sa puissante caresse n'en perdront jamais le souvenir! les deux grands artistes n'avaient de commun que la supériorité. Ni l'un ni l'autre n'étaient jamais, à aucun moment, *le pianiste*; même en exécutant très simplement les plus petites pièces, ils restaient grands, sans le faire exprès, par grandeur de nature incoercible; incarnations vivantes de l'art, ils imposaient une sorte de terreur sacrée en dehors de l'admiration ordinaire; aussi faisaient-ils des miracles. N'a-t-on pas vu Rubinstein, sans autre attraction que lui et un piano, emplir autant de fois qu'il le voulait d'un public frémissant cette énorme salle de l'Eden, qu'il emplissait ensuite de vibrations puissantes et variées autant qu'auraient pu l'être celles d'un orchestre? Et quand il s'adjoignait l'orchestre lui-même, quel rôle surprenant l'instrument ne jouait-il pas sous ses doigts à travers

cette mer de sonorités! la foudre, traversant une nuée orageuse, peut seule en donner l'idée,... et quelle façon de faire chanter le piano! par quel sortilège ces sons de velours avaient-ils une durée indéfinie qu'ils n'ont pas, qu'ils ne peuvent pas avoir sous les doigts des autres?

Sa personnalité débordait; qu'il jouât du Mozart, du Chopin, du Beethoven, ou du Schumann, ce qu'il jouait était toujours du Rubinstein. De cela on ne saurait le louer, ni le blâmer non plus, car il ne pouvait faire autrement : on ne voit pas la lave du volcan, comme l'eau du fleuve, couler docilement entre des digues.

Aujourd'hui, hélas! la lave est refroidie, les cordes du piano magique ne résonnent plus que dans le monde du souvenir; mais l'œuvre écrite reste : elle est considérable. Malgré sa vie nomade et ses innombrables concerts, Antoine Rubinstein a été un compositeur d'une rare fécondité, dont les œuvres se comptent par centaines.

Les critiques « dans le mouvement », avec leur procédé commode d'aller droit devant eux sans tenir compte de la réalité des choses, — proclamant, par exemple, que le public s'est tout à fait désintéressé de l'opéra-comique français et que les maîtres modernes qui ont voulu ressusciter ce genre mort y ont échoué, malgré la 1000[e] de *Mignon*, la 300e de *Manon* et la popularité inouïe de *Carmen*, — ces critiques ont déclaré que Glinka était un compositeur italien et Rubinstein un com-

positeur allemand, n'admettant comme vraiment russe que l'école ultramoderne dont M. Balakireff est l'illustre et très remarquable chef. A ce point de vue simpliste, Auber ne serait pas un compositeur français, Weber et Sébastien Bach lui-même ne seraient pas des compositeurs allemands! car le macaroni de Rossini figure sur la table d'Auber, les rayons du soleil d'Italie dorent les vitraux de Sébastien Bach, et lorsque Weber écrivait l'air célèbre du *Freischütz*, il ne faisait pas autre chose que d'habiller somptueusement le classique air italien, cabalette comprise. Qu'on le veuille ou non, Glinka et Rubinstein sont foncièrement russes malgré leurs alliances, et leur originalité, leur goût de terroir subsiste en dépit de tout ; l'âme slave trouve en eux son expression. C'est ainsi qu'ils sont jugés par la grande majorité des Russes eux-mêmes.

Ainsi que Liszt, Rubinstein a connu la déception de ne pas voir les succès du compositeur égaler ceux du virtuose, et répondre à l'effort tenté, on peut même dire au talent dépensé. Si Liszt garde la gloire de l'invention féconde du « poème symphonique », Rubinstein a pour lui celle d'avoir cultivé tous les genres, depuis l'opéra et l'oratorio jusqu'au *lied*, depuis l'étude et la sonate jusqu'à la symphonie, en passant par toutes les formes de la musique de chambre, de la musique de concert. Tous deux ont porté la peine de leurs prodigieux succès personnels et de la tendance fâcheuse à la spécialisation dont le public ne sait point se défendre ; tous

deux, écrivant pour le piano sous l'empire de leur virtuosité exceptionnelle, ont effarouché les exécutants. Leurs œuvres ont été qualifiées de « musique de pianiste », ce qui est souverainement injuste pour Liszt, dont l'instrumentation est si pratique et si colorée, dont les moindres morceaux de piano sont imprégnés du sentiment de l'orchestre, et l'est moins pour Rubinstein de qui l'œuvre entier semble sorti du piano comme l'arbre d'un germe; son orchestre n'est pas exempt d'une sorte de gaucherie étrange, qui n'a pourtant rien de commun avec l'inexpérience. On dirait parfois qu'il place les instruments sur sa partition comme les pièces d'un échiquier, sans tenir compte des timbres et des sonorités, s'en remettant au hasard pour l'effet produit, et le hasard se livre alors à ses jeux ordinaires, alternant à son gré les tons les plus chatoyants de la palette avec de malencontreuses grisailles. L'auteur constatait lui-même que certaines de ses pièces symphoniques, quand il les jouait sur le piano, étaient ainsi plus colorées qu'à l'orchestre, et cherchait en vain la raison de cette anomalie. J'ai entendu quelquefois reprocher à la musique de Rubinstein sa structure même, ces larges plans, ces teintes plates dont nous avons déjà parlé. Peut-être ne sont-ce pas là précisément des défauts, mais des aspects nécessaires de la nature de l'auteur auxquels il faut se résigner, comme on s'accoutume aux grandes lignes, aux vastes horizons des steppes de sa patrie dont personne ne conteste la beauté. La mode, aujour-

d'hui, est aux complications sans fin, aux arabesques, aux modulations incessantes ; mais c'est là une mode et rien de plus. Si les ciselures, les ors et les émaux de la Sainte-Chapelle de Paris ravissent l'œil et la pensée, est-ce une raison pour mépriser les surfaces nues, les lignes sévères et grandioses des temples de l'antique Égypte ? Ces lignes austères ne sont-elles pas aussi suggestives que les courbes multiples et savantes de la délicate merveille du XIII° siècle ? Il me semble que la fécondité, le beau caractère et la personnalité, ces qualités maîtresses qu'on ne peut refuser à Rubinstein, suffisent à le classer parmi les plus grands musiciens de notre temps, et de tous les temps.

Comme presque tous les compositeurs, il rêvait les succès du théâtre, et l'Opéra de Paris l'attirait par-dessus tout. Je vois encore sa joie, quand il m'annonça qu'il avait « une promesse de M. Perrin ». Il ignorait, dans sa loyale franchise, ce qu'en valait l'aune, et il ne m'appartenait pas de l'en instruire. Il alla s'établir dans la banlieue de Paris où il esquissa son *Néron* qu'il orchestra plus tard à Pétersbourg, et qui fut représenté, traduit en allemand, à Hambourg où cet ouvrage eut une brillante série de représentations. Les *Machabées*, après un éclatant triomphe à Berlin, échouèrent à Vienne ; le *Démon*, dont on connaît à Paris les airs de ballet, a eu du succès en Russie où plaisait surtout le sujet tiré d'un poème de Pouschkine. *Feramors* (*Lalla-Roukh*), la plus précieuse, à mon goût, de cette

série d'œuvres théâtrales, a réussi à Dresde et fut jouée dans quelques villes ; mais on paraît avoir abandonné cet ouvrage et je ne m'explique pas cette indifférence. Il est vrai que l'auteur du poème n'a pas eu, comme Michel Carré dans la *Lalla-Roukh* française, l'adresse de resserrer l'action en deux actes : la pièce, en trois actes, paraît languissante. Mais quelle fine couleur orientale, quel parfum capiteux d'essence de rose, quelle fraîcheur dans cette lumineuse partition !

Exécute-t-on quelque part le *Paradis perdu*, œuvre des premières années, que Rubinstein était occupé à terminer quand j'ai eu le bonheur de faire sa connaissance? Il y a là un combat des anges et des démons, en style fugué, d'une animation et d'une puissance extraordinaires. A citer encore la *Tour de Babel*, qui a sombré à Paris sous une exécution tellement ridicule que l'auteur lui-même, assistant à ce massacre dans une avant-scène du Théâtre-Italien, ne put s'empêcher de rire en entendant les hurlements désespérés des choristes aux abois. Quelques fragments de l'œuvre avaient surnagé malgré tout et l'on aurait dû essayer, dans de bonnes conditions, une audition présentable de cette originale cantate biblique.

Rubinstein est mort confiant dans l'avenir, persuadé que le temps lui assignerait sa vraie place et que cette place serait belle. Laissons faire au temps. Les générations prochaines, ayant perdu le souvenir du pianiste écrasant et fulgurant, seront peut-

être mieux placées que la nôtre pour apprécier cette masse d'œuvres si diverses et cependant marquées d'une même empreinte, sorties d'un puissant cerveau. Tant d'abondance, tant de largeur dans le parti pris, de grandeur dans la conception ne se trouvent pas à tous les coins de rue ; et quand la mode des modulations à outrance sera passée, quand on sera las de chatoiements et de complications, qui sait si l'on ne sera pas heureux de retrouver la symphonie *Océan*, avec ses fortes brises vivifiantes et ses vagues gigantesques comme celles du Pacifique ? Après s'être débattu dans les lianes de la forêt vierge et avoir respiré jusqu'à l'enivrement les parfums de la flore tropicale, qui sait si l'on ne voudra pas ouvrir ses poumons à l'air pur du steppe, se reposer l'œil sur ses horizons sans limite ? Ceux qui vivront verront. En attendant, j'ai cherché à rendre hommage au grand artiste dont je m'honore d'avoir été l'ami, et à qui je serai, jusqu'à mon dernier jour, reconnaissant des marques de sympathie et des intenses joies artistiques qu'il m'a données.

Souvenirs

UNE
TRAVERSÉE EN BRETAGNE

Tout le monde connaît ce dialogue du *Bourgeois gentilhomme*, entre M. Jourdain, qui parle de feu son père, et un farceur qui se moque de lui :

M. JOURDAIN. — *Il y a de sottes gens qui me veulent dire qu'il a été marchand.*

COVIELLE. — *Lui marchand ? C'est pure médisance, il ne l'a jamais été. Tout ce qu'il faisait, c'est qu'il était fort obligeant, fort officieux; et comme il se connaissait fort bien en étoffes, il en allait choisir de tous les côtés, les faisait apporter chez lui, et en donnait à ses amis pour de l'argent.*

Comme beaucoup de choses comiques, cette

définition du commerce, pour ironique et plaisante qu'elle soit, est parfaitement juste. L'argent n'est pas le but du commerce. Les hommes ont besoin de beauté, de vérité, de choses utiles : les artistes cherchent pour eux le beau; les savants, le vrai; les commerçants, l'utile. L'argent vient ensuite comme une juste rémunération du service rendu, de l'effort et du temps dépensés. Si l'argent entre en première ligne, tout disparaît : l'art devient cabotinage, la science charlatanisme, le commerce escroquerie; il ne s'agit plus de fournir aux gens ce qui leur est nécessaire, mais de leur en donner l'apparence, pour leur extorquer en retour, à peu de frais, le plus d'argent possible. Il n'y a pas à se le dissimuler : notre civilisation moderne entre dans cette voie. C'est ainsi qu'il y avait autrefois des auberges pour les voyageurs, et qu'il faut maintenant des voyageurs pour les auberges, où ils jouent le rôle du charbon dans les locomotives. On rencontre encore heureusement, par-ci par-là, de bonnes auberges qui vous donnent, pour un prix honnête, tout le confortable que vous êtes en droit d'exiger. Mais cela n'est rien en comparaison des auberges de l'âge d'or, comme il y en avait encore dans ma jeunesse. Je me souviens qu'une fois, en Bretagne, après une journée d'aventures sur terre et sur mer, harassé, exténué, j'arrivai à l'heure de la soupe dans une de ces hôtelleries d'antan. La *table d'hôte* méritait bien son nom, car l'hôte y présidait lui-même avec sa famille,

accueillant les voyageurs comme des amis. On apporta un énorme gigot, parfumé et cuit à point, d'où le jus coulait comme d'une fontaine; l'hôte le découpa avec art et servit les convives de la meilleure grâce du monde. On ne mangeait jamais assez à son gré.

— Mais voyez donc cette petite tranche, vous disait-il, comme elle a bonne mine! Vous ne pouvez pas la refuser.

Et il fallait s'exécuter.

J'avais un bras de mer à traverser et ne savais comment faire.

— Justement, me dit l'hôte, un bateau part demain; le capitaine consentira sans doute à vous prendre.

Le lendemain matin, j'allai voir le bateau qui était assez grand, ponté, à deux mâts, ayant trois hommes d'équipage sans compter le capitaine, un tout jeune homme presque imberbe, brun et trapu, avec de grands yeux bleus dont la douceur n'excluait pas l'énergie. Il était d'une politesse et d'une réserve extrêmes, et me prit à son bord sans difficulté. Quand la direction du bateau fut bien déterminée, sa marche assurée, le capitaine disparut dans une écoutille; je crus qu'il allait dormir.

Quelques minutes après, un son fin, agreste, résonna dans les flancs du navire. Le capitaine jouait du hautbois! Pendant toute la traversée, il joua les airs de son pays, ces airs d'un caractère si sauvage à la fois et si charmeur, qui repo-

sent si bien de la musique trop civilisée, rafraîchissent l'âme comme une brise salée. Le soleil brillait de tout son éclat dans un ciel d'un bleu intense; de belles vagues écumeuses se succédaient à intervalles réguliers, et le navire, toutes voiles dehors, incliné légèrement sur le côté droit, suivait leur mouvement dans un rythme voluptueux. J'ai connu des heures plus enivrantes, je n'en ai pas connu de plus délicieuses. Pour être véridique, je dois avouer que deux femmes assises sur le plancher, pâles, l'œil fixe et hagard, paraissaient éprouver des impressions bien différentes des miennes.

Nous approchions du terme de cet heureux voyage. Le hautbois se tut; le capitaine remonta sur le pont. Je m'approchai, et lui demandai ce que je lui devais pour la traversée.

Il recula d'un pas, rougit jusqu'aux yeux.

— Mais... me dit-il d'un air offensé, vous ne me devez rien!...

Et me voilà, à mon tour, rougissant, fort embarrassé de mon personnage, désolé d'avoir blessé cet honnête garçon.

— Au moins, lui dis-je, me permettrez-vous de donner quelque chose à vos hommes?

— Faites, je ne peux pas vous en empêcher.

Et il se détourna pudiquement pour ne pas voir.

J'espérais le rejoindre, l'inviter à déjeuner, lui faire accepter au moins un verre de bière; mais

le lendemain mon œil interrogea vainement la mer et l'horizon : dès l'aurore, le poétique navire et son harmonieux capitaine avaient disparu.

Ces mœurs primitives, ce désintéressement existent-ils encore quelque part?

UN ENGAGEMENT D'ARTISTE

———

Il est de fausses laideurs, comme de fausses maigreurs ; la grande Rachel cumulait ces deux spécialités. Un seul mot la peint tout entière : elle était exquise, et l'exquis n'est pas à la portée de tout le monde ; aussi les avis, à peu près unanimes sur son talent, ne l'étaient pas sur ses charmes. Elle donnait aux artistes la vision d'une statue antique marchant et agissant sur la scène, sans en avoir réellement les formes ; son visage hébraïque n'avait rien de grec ni de romain, et elle était grecque, et elle était romaine. A l'Opéra, dans le ballet de *Sylvia*, M^{lle} Marquet, une vraie belle, en Diane irritée sortant de son temple et prenant une flèche dans son carquois pour la décocher au sacrilège

Orion, causait une impression presque terrifiante par la splendeur sculpturale de ses bras, qui ne pouvaient appartenir qu'à une déesse. Tels n'étaient pas les bras de Rachel : minces, flexueux, ils offraient ces contours délicats, ces lignes serpentines que nous a montrés depuis l'impératrice Eugénie, dans tout l'éclat d'une beauté qui éblouissait l'Europe.

Les lignes serpentines, les contours délicats n'étaient pour rien dans le charme d'une actrice de *zarzuela* que j'ai applaudie plusieurs fois sur un théâtre d'Espagne. Grosse, courte, ramassée, elle semblait, au premier aspect, dénuée de toute grâce et de toute élégance. Dès qu'elle ouvrait la bouche et faisait un geste, elle se transfigurait; avec une voix de qualité médiocre, mais étendue et sympathique, elle donnait aux chansons locales, si séduisantes par elles-mêmes, une séduction nouvelle; il y avait au même théâtre une grande brune, admirablement belle, qu'elle éclipsait complètement.

Cette cantatrice au charme énigmatique me faisait songer à une autre, d'un ordre tout différent, artiste plus que célèbre, astre dont les rayons fulgurants ont incendié le ciel de l'art pendant de longues années. A un talent grandiose, elle joignait une beauté tragique dont le caractère était parfois l'objet de discussions passionnées. En ce temps-là, un violoniste très connu était souvent appelé dans la ville de N., où la musique était alors fort en honneur, grâce à l'influence d'un homme char-

mant, amateur éclairé, très aimé et apprécié pour son haut mérite et ses rares qualités, faisant à N., comme on dit, la pluie et le beau temps, et chargé de la mission délicate de choisir les artistes destinés à être la principale attraction des fêtes musicales.

Un jour, à l'issue d'un concert auquel le violoniste avait pris part, l'homme influent lui confiait ses inquiétudes au sujet de la saison suivante. Le public, ayant le goût difficile, ne voulait entendre que des chanteurs de premier ordre; on avait fait venir plusieurs fois M. X., Mme Y., Mlle Z., on ne savait plus à quel saint se vouer.

— Il me semble, lui dit le violoniste, que vous n'avez jamais engagé Mme *** ; c'est le plus grand talent qui existe.

— Tout le monde est d'accord là-dessus; mais il paraît que sa beauté n'est pas à la hauteur de son talent; mes compatriotes, vous le savez, aiment beaucoup les jolies femmes; je craindrais qu'elle ne réussît pas.

— Je ne partage pas vos craintes; elle a une taille admirable, des bras de statue, un cou de déesse, en un mot, une séduction qui ne se définit pas. Engagez-la et vous verrez.

— J'aimerais mieux voir avant. Ne pourriez-vous me présenter?

— Qu'à cela ne tienne; rien n'est plus facile.

Quelque temps après, l'amateur de musique venait à Paris, et la présentation était organisée chez la cantatrice. Elle habitait un ravissant hôtel, que

le tout-Paris artiste et lettré d'alors a traversé dans d'inoubliables soirées. En y entrant, on était charmé, dès l'abord, par l'élégance sévère du lieu, qui n'avait rien de commun avec les nids capitonnés d'aujourd'hui : des meubles sérieux, des tableaux de prix, un orgue dont les tuyaux luisaient vaguement au fond d'une galerie; pas de colifichets, de bibelots inutiles; pas de palmes ni de couronnes. On sentait vaguement flotter dans l'air le parfum de l'encens brûlé en l'honneur de l'art, non de l'artiste.

Le visiteur est introduit et subit pendant quelques minutes l'influence du milieu. Une porte s'ouvre : *elle* paraît vêtue avec une savante simplicité, tenant à la main un gobelet ancien d'un travail précieux, rempli de fleurs, et s'avance tranquillement, de l'air d'une femme qui se croit seule chez elle et vaque aux soins de son intérieur. Elle s'arrête surprise, reste un moment immobile, la bouche entr'ouverte, comme interloquée. Le charme opéra, instantané, foudroyant. La grande artiste avait une érudition immense, un esprit de démon; son interlocuteur était un avocat des plus brillants. Leur conversation fut un feu d'artifice qui eut pour bouquet l'engagement de l'étoile, aux conditions qu'elle voulut.

— Quelle femme! disait l'amateur au violoniste en sortant de cette entrevue; quelle nature! mais elle est merveilleuse! mais elle est adorable! Ceux qui m'en avaient parlé n'y connaissent rien!...

GEORGES BIZET

Certain jour, au concert du Châtelet, en écoutant le ravissant *Scherzo* de Georges Bizet, en assistant à son triomphe, en voyant la salle enfiévrée d'enthousiasme, le public acclamant l'œuvre et l'auteur, criant *bis* à perdre haleine, je me reportais à vingt ans en arrière, je me retrouvais aux débuts de ce même *Scherzo*, mal exécuté, mal écouté, tombant sous l'inattention et l'indifférence générale, et ne se relevant pas le lendemain; car l'insuccès, alors, pour nous autres jeunes Français, c'était la mort! Le succès lui-même n'assurait pas toujours une seconde audition dans ces concerts dont le chef me disait : « Faites des chefs-d'œuvre, comme Beethoven, et je les jouerai! »

On imagine sans peine quel résultat devait produire ce système, au point de vue de l'encouragement et de la production.

Quelques années plus tard, les circonstances étaient autres, et l'accès des concerts ne nous était plus fermé. En revanche, la crise théâtrale commençait, cette crise qui dure encore, bien que la situation semble s'améliorer.

— Puisqu'on ne veut pas de nous au théâtre, disais-je souvent à Georges Bizet, réfugions-nous au concert !

— Tu en parles à ton aise, me répondait-il, je ne suis pas fait pour la symphonie ; il me faut le théâtre, je ne puis rien sans lui.

Il se trompait évidemment ; un musicien de cette valeur est partout à sa place. Il subissait l'influence de l'éducation reçue dans les classes de composition du Conservatoire, visant uniquement le concours du prix de Rome, qui est un prix de musique dramatique. Car, soit dit en passant, et si étrange que cela puisse paraître, il n'y a pas de prix au Conservatoire, et il n'y a pas de concours pour les élèves des classes de composition, sauf des prix de contrepoint et de fugue, et le Grand Prix de l'Institut est le seul moyen qu'aient les élèves de couronner leurs études.

On se demande, maintenant que le temps, ce grand justicier, a mis autour du nom de Georges Bizet le rayonnement d'une apothéose, pourquoi ce musicien charmant, cet aimable et joyeux gar-

qu'on a trouvé tant d'obstacles sur son chemin. Qu'un génie abrupt comme Berlioz, habitant les sommets inaccessibles, voie difficilement le public venir à lui, cela est dans l'ordre naturel des choses. Mais Bizet! la jeunesse, la sève, la gaieté, la bonne humeur faite homme!

Le compositeur de musique est devenu, par suite de la difficulté des temps, un être singulièrement compliqué, une sorte de diplomate au petit pied; il dissimule sans cesse, il feint de feindre, comme s'il jouait les *Fausses Confidences* de Marivaux; et s'il vous dit négligemment qu'il fait beau, ou qu'il pleut, ou qu'il est jour en plein midi, vous vous apercevez longtemps après que ces paroles insignifiantes avaient un but secret, un sens caché et profond.

Tel n'était point Georges Bizet; son amour pour la franchise, fût-elle rude, s'étalait au grand jour; loyal et sincère, il ne dissimulait ni ses amitiés ni ses antipathies. C'était, entre lui et moi, un trait commun de caractère qui nous avait rapprochés. Pour le reste, nous différions du tout au tout, poursuivant un idéal différent : lui, cherchant avant tout la passion et la vie; moi, courant après la chimère de la pureté du style et de la perfection de la forme. Aussi nos causeries n'avaient-elles jamais de fin; nos discussions amicales avaient une vivacité et un charme que je n'ai plus retrouvé depuis avec personne.

Bizet n'était pas un rival, c'était un frère d'armes;

je me retrempais au contact de cette haute raison parée d'une blague intarissable, de ce caractère fortement trempé que nul déboire ne pouvait abattre. Avant d'être un musicien, Georges Bizet était un homme, et c'est peut-être, plus que tout, ce qui lui a nui.

Ah! qu'ils sont coupables, ceux qui par leur hostilité ou leur indifférence nous ont privé de cinq ou six chefs-d'œuvre, qui seraient maintenant la gloire de l'École française !

LOUIS GALLET

Les lecteurs de ce livre me permettront, je l'espère, de donner un souvenir ému à Louis Gallet, mon très éminent collaborateur. L'ami incomparable, l'homme sûr et parfaitement bon qu'il a toujours été, lui assurent une place à part dans le cœur de ceux qui l'ont intimement connu. Une intelligence pénétrante et ouverte à tout, une saine raison, l'esprit naturel, le talent, l'érudition sans pédantisme, faisaient de lui un collaborateur idéal, celui que j'avais rêvé de rencontrer sans espérer d'y arriver jamais. Il savait adopter mes idées sans abdiquer sa personnalité; puisant dans un fond d'une étonnante richesse, il ajoutait aux fantaisies de mon imagination les éléments de solidité qui sans cela leur auraient manqué.

Dirais-je comment nous fûmes amenés à nous connaître et à travailler ensemble? C'était en 1871;

M. du Locle était alors directeur de l'Opéra-Comique. N'ayant pu, en raison de circonstances indépendantes de sa volonté, faire représenter le *Timbre d'argent*, il désirait me donner une compensation et me demandait un ouvrage en un acte, facile à monter. « Vous devriez voir Louis Gallet, me dit-il, c'est un poète et un homme charmant; vous êtes faits pour vous entendre. » Voisins, par hasard, Gallet et moi, habitant l'un et l'autre les hauteurs du faubourg Saint-Honoré, nous fûmes liés bien vite; nos « atomes crochus » sympathisèrent immédiatement. Le Japon, en ce temps-là, faisait fureur : nous fîmes voile pour le Japon et la *Princesse jaune* vint au jour, en attendant le *Déluge*, *Étienne Marcel* et tous les autres produits d'une collaboration qui pour moi était un charme, et qui ne se lassait jamais. Sans être aucunement musicien, Gallet jugeait finement la musique; en littérature, en art, nous avions les mêmes goûts; tous deux nous aimions à nous délasser des travaux sérieux par d'innocents enfantillages, et c'était, à propos de tout et de rien, un bombardement réciproque de sonnets fantaisistes, de strophes baroques et de dessins extravagants, joûte dans laquelle il avait sur moi le double avantage du poète et du peintre, car il y avait en Gallet un peintre auquel avait manqué seulement un peu de travail pour se développer; sans y mettre aucune prétention, il peignait des paysages et des marines d'après nature, très justes de ton et de sentiment. Parfois il venait en aide aux décorateurs de théâtre :

le beau désert du *Roi de Lahore*, le délicieux couvent de *Proserpine*, entre autres, ont été exécutés d'après ses aquarelles.

De la volumineuse correspondance qu'il m'a laissée, je songe à extraire, quand il en sera temps, un volume qui ne sera dénué ni d'imprévu ni d'intérêt. En attendant, voici un sonnet extrait d'une suite de *Sonnets précieux* :

BOUTIQUE JAPONAISE.

Parmi les javelots, les sabres et les casques
Et les gais éventails, peints d'un pinceau savant,
Sous l'œil de gros Boudhas aux postures fantasques,
Mademoiselle Fleur dort sur le frais divan.

A la voir aussi frêle et souple, de vieux masques
Ridés et craquelés ont un rire vivant,
Des chiens bleus de Corée et d'horribles tarasques
La guettent, cramponnés au soyeux paravent.

Très calme, elle repose. Et sur son teint de pêche
Ses longs cils font de l'ombre. Et son haleine fraîche
Souffle un parfum de thé, de menthe et de santal.

Un rayon d'or mourant baise sa robe mauve.
Sur un socle de laque un bon pélican chauve
La regarde dormir d'un air sentimental.

Et c'est ainsi que, sans effort, sans y attacher d'importance, il jonglait avec les rimes dorées en manière de passe-temps. Sa puissance de travail

était prodigieuse : toujours on le trouvait la plume à la main, griffonnant des paperasses pour l'Assistance publique, dont il était un des hauts fonctionnaires, rédigeant des rapports, écrivant des romans, des articles pour plusieurs revues, des comédies, des poèmes d'opéra, entretenant une effroyable correspondance; et il écrivait encore des sonnets pour se reposer.

Puis, c'étaient des discours en prose et en vers, pour des inaugurations de statues, pour des banquets littéraires; les conseils, la collaboration même, accordés aux débutants trop faibles encore pour marcher sans aide et sans appui. Comment peut-on suffire à un tel labeur? On n'y suffit pas, on y succombe. Que de fois je l'engageais à se borner, à laisser de côté des travaux dont l'urgence ne me paraissait pas démontrée? Mais le travail était pour Gallet une passion, et rien ne pouvait l'en arracher.

Selon toute apparence, son dernier travail aura été le chœur du 3° acte de *Déjanire* :

O terrible nuit, pleine de fantômes!

qu'il écrivit à Wimereux, dans son cottage qu'il aimait tant, d'où la vue s'étend au loin sur la mer, et même, à certains jours, jusqu'aux falaises de l'Angleterre. Il s'y trouvait ce vers :

Et des signes de feu passaient dans le ciel noir,

auquel il substitua, peu après, le suivant :

Des signes effrayants ont paru dans le ciel.

Enfin, je reçus, écrite au crayon, d'une main défaillante, la version définitive :

Des grondements d'orage ont traversé le ciel.

Ce vers est probablement le dernier qu'il ait écrit.

DOCTEUR A CAMBRIDGE

(1893)

I

De temps en temps, l'Université de Cambridge confère à certaines personnalités le titre de Docteur *honoris causâ;* le gouvernement anglais n'est pour rien dans ces promotions, comme quelques personnes sembleraient le croire, habituées qu'elles sont à voir le gouvernement mêlé dans toutes nos affaires. Cambridge crée des docteurs en droit, lettres, sciences et musique; dans la première classe rentrent les spécialités qui ne pourraient prendre place dans les deux autres. C'est ainsi que dans la présente promotion figuraient comme docteurs en droit le Maharajah de Bhaonagar, récompensé pour avoir fondé dans son royaume des hôpitaux et des académies, et le général baron Roberts de Kanda-

har, ancien général en chef des armées de l'Inde, en souvenir de ses victoires. Les promotions de docteur en musique sont assez rares, et dans les années 1880, 1882, 1885, Cambridge n'a créé aucun docteur de cette sorte.

La promotion comprenait, outre les deux noms précités, ceux du baron Herschell, descendant du célèbre astronome, Lord Chancellor, président de l'Institution impériale récemment fondée pour consolider les liens entre l'Angleterre et ses colonies ; de M. Julius Jupitza, professeur de philologie anglaise à Berlin, historien et poète ; de M. Standish Hayes O'Grady, auteur de savants travaux sur la langue erse (ancien langage des Irlandais), et des cinq docteurs en musique, MM. Max Bruch, Pierre Tchaïkovsky, Arrigo Boïto, Édouard Grieg, et l'auteur de cette relation. Ce luxe de musiciens s'explique par ce fait que l'Université fêtait le cinquantième anniversaire de sa Société musicale (*Cambridge University musical Society*). Les Anglais, c'est chose convenue, ne sont pas musiciens, alors que nous le sommes jusqu'au bout des ongles ; et cependant, je ne vois pas que nos Facultés des lettres et des sciences s'ajoutent l'ornement d'une Société de musique avec chœurs et orchestre, donnant dans une salle construite *ad hoc* et pourvue d'un orgue, des concerts de musique ancienne et moderne, indigène et étrangère. On juge les Anglais sur quelques ploutocrates (il y en a de tels en tous pays) qui donnent de grandes soirées pour lesquelles ils en-

gagent des artistes comme des meubles de luxe,
demandant des chanteurs « qui n'aient pas trop
de voix, pour ne pas gêner les conversations »
(le fait s'est passé pendant un de mes séjours à
Londres); c'est très mal juger. Depuis que j'étudie l'Angleterre, je l'ai toujours trouvée avide de
musique, patiente à l'audition, réservée dans l'appréciation, intéressée par l'art et très capable d'accueillir avec enthousiasme les œuvres et les artistes
qui ont eu le don de lui plaire. Le public anglais
est poli, applaudissant même ce qui l'ennuie;
mais que de nuances dans ses applaudissements,
et qu'il est aisé d'y démêler la vérité, quand on
n'a pas d'intérêt à s'illusionner!

II

De plus habiles que moi ayant appris aux lecteurs du continent ce que sont les Universités anglaises, je me dispenserai de le faire, et parlerai
seulement du plaisir que j'ai eu à visiter cette charmante ville de Cambridge, nid d'ogives dans la verdure, si originale avec tous ses *colleges*, vastes constructions gothiques ou Renaissance, anciennes,
ou modernes du même style, ayant cours immenses, pelouses magnifiques, arbres séculaires; souvent contiguës, se communiquant et formant ainsi

des ensembles de palais et de vastes espaces, où le visiteur novice s'égare facilement. Chaque collège a là jouissance d'un parc où les étudiants prennent librement leurs ébats, sans parler de la rivière (*the Cam* d'où *Cam-bridge*, pont sur la *Cam*) où les rameurs s'entraînent, comme on sait. Cette vie au grand air, dont les exercices du corps prennent une bonne partie, est bien différente de celle de nos étudiants, et les ombrages d'Oxford et de Cambridge n'ont aucun rapport avec le Quartier Latin, malgré l'agrément qu'y met le jardin du Luxembourg, délices de mon enfance. Malheureusement cette éducation coûte cher et n'est pas à la portée de tout le monde. Chaque collège est pourvu d'une chapelle — s'il est permis de donner ce nom à ce qui pourrait ailleurs passer pour une cathédrale — et là, chaque jour, les élèves assistent à l'office et chantent, revêtus d'un surplis. Ce n'est pas un des côtés les moins curieux de ces Universités que leur caractère religieux, dont nos étudiants s'accommoderaient malaisément. Mais cette religion anglaise est si peu gênante ! Les offices, très courts, consistent surtout à entendre de bonne musique fort bien chantée, les Anglais étant d'admirables choristes. J'ai entendu là des chœurs de Barnby, d'un beau sentiment, écrits d'une plume impeccable qui n'est pas sans parenté avec celle de Gounod, un psaume de Mendelssohn. L'église anglicane est un lieu sérieux, artistique, nullement redoutable comme notre Église catho-

lique, où la Présence réelle, la Confession, mettent la terreur des inquiétants mystères. Entre le salon anglais, où la correction absolue s'impose, et le temple, la transition est à peine sensible, comme entre le parfait gentleman et le prêtre marié, père de famille, menant une vie élégante et ne se retranchant aucune des joies permises de la vie. Un peu plus de gravité dans le maintien ici que là, et c'est tout, ou peu s'en faut. A part certaines sectes, comme la ridicule Armée du Salut, les Anglais ne me semblent pas avoir la tendance au mysticisme qu'on leur prête d'ordinaire; ces étudiants, qui assistent tous les jours à l'office et endossent le surplis, n'ont rien dans leurs allures qui sente l'illuminisme ou la bigoterie; ils sont gais, remuants et bons vivants, ainsi qu'il sied à la jeunesse.

III

Tous ceux qui me connaissent savent à quel point je suis peu apte à recevoir des honneurs et à payer de ma personne dans les réunions d'apparat; aussi n'allais-je pas à Cambridge sans une certaine appréhension. Je me disais, pour me rassurer, qu'on ne doit point s'effaroucher des honneurs qui viennent d'eux-mêmes au-devant de vous, quand le fardeau en est partagé. J'aurais banni

toute inquiétude si j'avais mieux connu la bonhomie et la simplicité, très réelle en sa grandeur, qui tempère en Angleterre la solennité.

Il me fallut d'abord, contrairement à mes habitudes, accepter l'hospitalité du président de la Société musicale, prévôt du *King's College*, que j'avais d'abord refusée. « Il entre tellement dans les mœurs anglaises », m'écrivait-on, « de recevoir sous son propre toit les hôtes les plus honorés, que le Comité s'exposerait à bien des reproches de la part des membres de notre Société s'il consentait à abandonner le représentant de la France à l'hospitalité d'un hôtel. » Devant une insistance exprimée en tels termes, il n'y avait qu'à céder. Tout a été dit sur l'hospitalité anglaise, et vraiment on n'en saurait trop dire ; jamais obséquieuse, elle vous entoure de soins sans vous imposer aucune gêne, aucune corvée plus ou moins déguisée; et dans ces vastes demeures, pourvues en abondance de tout le confort imaginable, on a conscience de n'être pas soi-même un embarras.

Donnée principalement en l'honneur de la musique, la cérémonie proprement dite devait être précédée, la veille, d'un grand concert dont le programme avait été passablement difficile à organiser. Cinq compositeurs à produire, et même six, en y comprenant M. Stanford, directeur musical de la Société, ce n'était pas une mince affaire. En ce qui me concerne, il avait d'abord été question de mon psaume : « *Cœli enarrant* »;

mais il dure trois quarts d'heure, il fallut y renoncer. Je tournai la difficulté en me réduisant à un morceau pour piano et orchestre, *Africa*, exécuté par l'auteur, sous la direction de M. Stanford. Le programme fut ainsi composé :

1. Le *Banquet des Phéaciens*, fragment d'*Ulysse* (op. 41), Max Bruch.
2. Fantaisie pour piano et orchestre : *Africa*, Saint-Saëns.
3. Prologue de *Mefistofele*, Boïto.
4. Poème symphonique (op. 32) : *Francesca da Rimini*, Tchaïkovsky.
5. *Suite* (op. 45), *Peer Gynt*, Grieg.
6. Ode (op. 52), *East to West*, Stanford.

Préparé par plusieurs répétitions préalables à Londres et une dernière, le matin même du concert (qui eut lieu dans l'après-midi), réalisé dans une belle salle de dimensions moyennes, devant un public favorablement disposé, ce concert a obtenu, est-il besoin de le dire? un énorme succès; quand on invite les gens, ce n'est pas pour leur faire affront.

En France, le gros public ne connaît guère de M. Max Bruch que son concerto en *Sol mineur* pour violon, qui est sous l'archet de tous les violonistes; c'est assurément une de ses meilleures œuvres, mais il en a écrit beaucoup d'autres qui méritent d'être connues. Son idée de mettre en musique, pour le concert, l'*Iliade* et l'*Odyssée*, est heureuse; il y a ample matière à musique dans ces

deux illustres poëmes, alors qu'ils s'adaptent difficilement à la représentation théâtrale; Ponsard en a fait l'expérience à ses dépens.

Le *Banquet des Phæaciens*, avec le chant des Rhapsodes accompagné par les harpes, les plaintes d'Ulysse soupirant après sa patrie, est plein de charme; les chœurs y sonnent magnifiquement et l'impression qui s'en dégage est celle que doit donner toute musique bien pensée et bien écrite. On trouverait peut-être chez nous qu'elle n'est pas assez pimentée; on va un peu au concert comme au feu d'artifice, avec l'espoir d'être surpris et ébloui; or M. Max Bruch ne tire jamais de fusées, n'allume pas de soleils tournants; encore que je prenne, tout le premier, grand plaisir à ces exercices, je ne saurais blâmer un artiste de faire tranquillement son œuvre et de modeler dans l'argile sacrée de nobles figures, aux belles attitudes. Même en Allemagne, où tout le monde sait le métier, le posséder à fond, écrire de la musique vraiment bonne est chose rare, et c'est l'apanage de M. Max Bruch, qui a le droit d'en être fier.

Le prologue de *Mefistofele* devrait être dans la mémoire de tous les amateurs de musique; il y a beau temps que je l'ai signalé à nos directeurs de concerts. L'auteur me pardonnera-t-il si je dis que ce morceau merveilleux, écrit pour le théâtre, me semble beaucoup mieux à sa place en dehors de

lui? Représenter à la scène une nébuleuse derrière laquelle se dissimulent les phalanges célestes, y faire entendre les sept trompettes et les sept tonnerres de l'Apocalypse, n'est-ce pas excéder ses ressources? Seule, l'imagination peut se donner à elle-même de tels spectacles; de plus, on arrive au concert à des effets de sonorité que le théâtre ne saurait rendre. C'est pourquoi j'ai toujours regretté que nos sociétés musicales ne fassent pas connaître à notre public cette œuvre étonnante à laquelle ils donneraient toute la splendeur désirable, cette œuvre qui, par son originalité, son audace, le bonheur de son inspiration, est un des miracles de la musique moderne.

Ni les saveurs pimentées, ni les soleils d'artifice ne font défaut à la *Francesca da Rimini* de Tchaïkovsky, hérissée de difficultés, ne reculant devant aucune violence; le plus doux et le plus affable des hommes a déchaîné là une terrible tempête, et n'a pas eu plus de pitié pour ses exécutants et ses auditeurs que Satan pour les damnés. Tel est le talent, l'habileté suprême de l'auteur, qu'on prend plaisir à cette damnation et à cette torture. Une longue phrase mélodique, le chant d'amour de Francesca et de Paolo, plane sur cet ouragan, cette *bufera infernal* qui déjà, avant Tchaïkovsky, avait tenté Liszt et enfanté la symphonie *Dante*. La Francesca de Liszt est plus touchante, plus italienne surtout que celle du grand compositeur slave, l'œuvre entière est typique, le

profil de Dante y apparaît. L'art de Tchaïkovsky est plus raffiné, le dessin y est plus serré, la pâte plus savoureuse; au point de vue purement musical, l'œuvre est supérieure; l'autre satisferait plus complètement, je crois, les peintres et les poètes. En somme, elles peuvent vivre en bonne intelligence : toutes deux sont dignes du modèle, et, au point de vue du tapage, elles n'ont rien à se reprocher.

La *Suite*, de M. Grieg, a causé une impression de tristesse, due à l'absence de l'auteur retenu chez lui par le mauvais état de sa santé. Écrite pour un drame d'Ibsen que je ne connais point, la musique de *Peer Gynt* n'a rien d'étrange; elle est toute de grâce et de fraîcheur, comme sont d'ordinaire les œuvres de son auteur.

La cantate *De l'Est à l'Ouest*, qui terminait le concert, a été composée par M. Stanford à l'occasion de l'Exposition de Chicago, sur un poème spécialement écrit par le poète américain Swinburne, et dédiée au Président et au Peuple des États-Unis. Elle est peu développée, mais brillante et écrite de main de maître; c'est tout ce qu'on est en droit d'exiger d'une œuvre de circonstance.

Après le concert, banquet de cent couverts pour fêter le Cinquantenaire de la Société musicale; les docteurs en lettres et en droit n'y assistaient pas. J'occupais la place d'honneur, à la droite du président, et j'avais été prévenu que la tâche m'incomberait de répondre, au nom de mes confrères, au

toast porté par M. Stanford; avantages dus, non à mes faibles mérites, mais au triste privilège de l'âge. Moitié manque d'habitude, moitié timidité naturelle, je redoute de parler en public; il fallut pourtant s'exécuter. D'ordinaire, en pareil cas, il me vient à l'esprit une foule de choses que je garde pour moi, n'osant les exprimer; cette fois, encouragé par un accueil extrêmement cordial et réfléchissant qu'après un demi-siècle d'existence, la timidité n'est plus de saison, j'ai dit tout ce qui me passait par la tête, « mêlant le grave au doux, le plaisant au sévère », ainsi qu'il est d'usage en Angleterre où l'on prononce des discours en toute occasion, sans prétention ni pédanterie. Mes camarades de promotion ont bien voulu se déclarer satisfaits des paroles que j'avais prononcées en leur nom.

IV

Le lendemain, mardi 13 juin, cérémonie de l'investiture dans une salle de moyenne grandeur, où l'on n'avait accès que sur invitation; une galerie circulaire était occupée par les étudiants. On a commencé par nous revêtir d'amples robes de soie, aux

larges manches, mi-parties blanches et rouges, nous coiffer de mortiers de velours noir à torsade et à gland d'or; et, ainsi parés, nous avons processionné par la ville, sous un soleil torride. En tête du groupe des docteurs marchait le roi de Bahonagar, en turban d'or étincelant de fabuleuses pierreries, un collier de diamants au cou. Oserai-je avouer qu'ennemi des banalités et des tons neutres de nos habillements modernes, j'étais enchanté de l'aventure?

Les membres du cortège ayant pris place sur une estrade, la cérémonie commença par des discours en prose et en vers, en anglais et en latin. De temps en temps, un étudiant lançait une plaisanterie; on riait, l'orateur attendait patiemment qu'on eût fini de rire et reprenait son discours. J'ai connu le temps où les choses se passaient ainsi sous la coupole de l'Institut, à la distribution des prix de l'Académie des Beaux-Arts; on y a mis bon ordre, et l'agrément des séances n'y a rien gagné. Les discours terminés, un assesseur, accompagné d'un massier portant une longue masse d'argent, invite chaque docteur à se lever, et après l'avoir harangué en latin, le conduit au président revêtu d'hermine qui le salue docteur *in nomine Patris, et Filii, et Spiritus Sancti*, et lui donne une poignée de main, que suivent les applaudissements frénétiques de l'assistance. Les harangues sont des plus fleuries : on cite Homère et Schiller à propos de M. Max Bruch, Properce à propos de Tchaïkovsky

Voici, à titre de curiosité, celle qui m'était destinée :

Die hesterno, societas quædam arti musicæ inter nosmetipsos colendæ dedicata annos quinquaginta ab origine suâ prospere actos auspiciis optimis celebravit. Adera dux et signifer ipse qui Musarum in choro velut Apollinis Musagetæ vicem tam diu, tam feliciter gessit. Aderant etiam alii artis tam jucundæ Professores illustres, quorum e numero nonnullos e gentibus inter se diversis ad nos devectos titulo nostro hodie decoramus. Ceteris autem et ætate et experientia excellit vir gentis vicinæ inter lumina numeratus, qui memoria prope incredibili præditus, Musas Mnemosynes, fuisse filias suo exemplo luculenter comprobavit. Musicæ sacræ interpres quam doctus, artis musicæ existimator quam subtilis existitit! Quot terras ipse peragravit! in quot orbis terrarum regiones, coram quanta audientium multitudine, fama ejus exivit! Lætamur cum, qui olim ignis cœlestis datorem Promethea celebravit, ipsum inter tot gentes artis musicæ numera cœlestia toties tam feliciter dispersisse. Lætamur etiam Samsonis scriptorem celeberrimum Phrynes ex fabula laudis suæ coronæ flores novos nuper intexuisse.

Le *dux et signifer*, comparé à Apollon Musagète, est M. Stanford, depuis longtemps directeur des concerts de la Société, appelé actuellement à Londres pour occuper, au *Royal College of music*, un poste important.

Après la cérémonie, lunch d'apparat chez le président, prévôt du *Christ's College*, en l'honneur des docteurs qui y assistent, *en costume*, et promenade dans les jardins où l'on admire l' « arbre de Milton ». On a soin de nous prévenir charitablement que cet arbre, un très antique mûrier, n'a

jamais eu rien de commun avec le chantre du *Paradis perdu*. Et pendant que, sous les frais ombrages, mes heureux confrères se reposent en conversant avec des femmes charmantes, il me faut aller, dans la chapelle du *Trinity College*, pleine de curieux, m'escrimer sur l'orgue, instrument excellent et d'un maniement commode, fort heureusement. Le soir même, je me séparais de mes hôtes devenus des amis, et je rentrais à Londres, enchanté de mon voyage et de l'accueil qui m'avait été fait.

N'en pouvant parler comme il convient, j'ai omis une grande soirée, donnée le 12 juin dans les salles du Musée, soirée très brillante sous tous les rapports; je me sentais fatigué et n'y ai paru que quelques instants.

Telles furent ces fêtes, qui m'ont laissé un des meilleurs souvenirs de ma carrière d'artiste. J'en suis revenu confirmé, une fois de plus, dans l'idée que les Anglais aiment et comprennent la musique, et que l'opinion contraire est un préjugé. Ils l'aiment à leur manière, ce qui est leur droit; mais cette manière n'est pas si mauvaise, puisque l'art lui est redevable des oratorios de Hændel, des grandes symphonies de Haydn, de l'opéra *Obéron* de Weber, d'*Élie* et de la *Symphonie écossaise*, de Mendelssohn, de *Rédemption*, *Mors et Vita*, de Gounod, toutes œuvres écrites pour l'Angleterre, et qui, sans elle, ne seraient probablement jamais nées. J'ai toujours soutenu cette

thèse, par amour de la vérité; à ce sentiment se joint maintenant celui de la reconnaissance, que je suis heureux d'avoir eu l'occasion d'exprimer.

ORPHÉE

Gluck a élevé sa grande voix, et une fois de plus il a conquis tout le monde. Qu'y a-t-il donc chez cet homme incomplet et irrégulier, incorrect même, qui emploie des moyens si simples et dont la lecture est parfois si déconcertante ? D'où lui vient cette prodigieuse puissance ?... Vous souvient-il du premier concert de l'Opéra et de Mme Caron chantant la scène du temple d'*Alceste ?* ce n'était pas tout à fait « ça », il y avait trop de calme dans l'exécution, l'interprète n'avait pour elle qu'une admirable tenue de style, mais c'était assez : dès les premiers mots : — « *Immortel Apollon!* » — un frisson courait dans la salle. Ces choses-là ne se discutent pas.

Peut-être sera-t-on curieux de connaître la genèse de la renaissance d'*Orphée*. Ce serait une erreur de croire que Carvalho, grand admirateur des œuvres de Gluck, eût médité leur résurrection dans le silence du cabinet; il ne procédait pas ainsi. Carvalho, dans cette circonstance comme dans beaucoup d'autres, agissait sous l'empire d'un instinct, d'une intuition qui, bien souvent, l'a mieux servi que n'auraient pu le faire les combinaisons les plus savantes.

Donc, en ce temps-là, Mme Viardot ayant passé la première jeunesse était dans tout l'éclat de la seconde, qui valait plus encore : son talent avait mûri, s'était complété par des études incessantes; la grande cantatrice italienne s'était doublée d'une musicienne accomplie, connaissant toutes les écoles, rompue à tous les styles, pouvant interpréter avec une égale supériorité Rossini ou Haendel, Meyerbeer ou Sébastien Bach. Admirablement installée dans son hôtel de la place Vintimille, elle aurait voulu partager son temps entre Paris et Londres, où la « saison » la réclamait au printemps; mais, par un de ces phénomènes particuliers au monde des théâtres, ni l'Opéra, ni le Théâtre-Italien ne voulaient d'elle. Rossini, peu prodigue de ses démarches, était allé lui-même demander au directeur du Théâtre-Italien d'engager Mme Viardot pour jouer *Otello*; le directeur avait répondu à Rossini qu'il n'avait besoin de personne.

L'étoile dédaignée se consolait en brillant dans les

salons et les concerts, où j'avais souvent l'honneur de lui accompagner le *Roi des Aulnes*, de Schubert, dont elle avait fait une création terrible et fascinante au plus haut degré; elle s'était mise à l'étude, toute nouvelle pour elle, des œuvres de Gluck, probablement à l'instigation de Berlioz, dont la dévotion au dieu Gluck est bien connue. Bientôt elle devint la cantatrice spéciale de la tragédie lyrique; elle ne paraissait plus dans un concert sans y déclamer quelque fragment d'*Alceste* ou d'*Armide*, ou des deux *Iphigénie*, avec un succès toujours croissant.

Sur ces entrefaites, M^me Carvalho donnant à la fin d'une saison une représentation à son bénéfice, M^me Viardot fut invitée à y prendre part et y joua le dernier acte d'*Otello* (en italien) et le premier tableau du dernier acte du *Prophète*. Elle eut un tel éclat, remporta un tel triomphe que le lendemain Carvalho lui proposait un engagement pour la saison suivante : « Vous nous chanterez du Gluck, » lui dit-il.

« Du Gluck ! » c'était facile à dire. Le génial impresario ne se doutait pas des difficultés qui s'élèvent dès qu'il s'agit de remettre à la scène un ouvrage de ces temps lointains. Elles sont de plusieurs ordres, et nous entraîneraient dans des dissertations techniques peu divertissantes : mieux vaut n'en point parler pour le moment. Il suffit de savoir qu'après avoir longuement étudié la question, M^me Viardot fixa son choix sur *Orphée*.

Mais quel *Orphée?*

Il y en a deux : l'*Orfeo* italien et l'*Orphée* français. Le premier fut écrit pour voix de contralto, à l'usage d'un *castrato*. Le second est une adaptation de l'ouvrage pour l'Opéra de Paris, et le rôle d'Orphée y est écrit pour ténor : d'où un bouleversement complet de la partition.

Il fallait donc se substituer à l'auteur pour écrire une troisième partition, — une sorte de côte mal taillée entre la version italienne et la version française, qui permît de rétablir la voix de contralto dans le rôle d'Orphée tout en conservant les améliorations que Gluck a introduites dans son œuvre. Travail délicat, auquel Berlioz mit la main, on devine avec quel tact et quel respect.

Une des plus grandes divergences entre les deux textes se trouve à la fin du premier acte : dans *Orfeo*, l'acte se termine par un récitatif que suit une ritournelle tumultueuse, exprimant le désordre des éléments, pendant laquelle la scène change à vue et représente les Enfers. C'est ainsi que se conclut le premier acte dans le manuscrit de l'*Orphée* français; mais, dans la partition gravée, l'acte finit sur un air à roulades, d'un style ridicule. Cet air existe aussi, avec quelques légères variantes, dans une partition du compositeur italien Ber-

toni, — célèbre pour avoir refait, sur le même
texte, l'*Orfeo*, en s'excusant, dans une préface
hypocrite, de la liberté grande, et en pillant Gluck
de la plus outrageuse façon. — L'air étant peu re-
commandable et d'un style qui ne se raccorde nulle-
ment avec le reste de l'ouvrage, on a pensé qu'il
était de Bertoni. Berlioz le croyait, et s'est fort étonné
de la présence de ce corps étranger dans le chef-
d'œuvre. Or, la question étant étudiée à fond, il n'y a
pas à douter : l'air est de Gluck ; et c'est Bertoni qui,
plus tard, le lui a emprunté. Obsédé par le ténor
Legros, qui voulait à toute force un air, Gluck aura
pris celui-là dans ses vieux papiers, sans prendre
la peine de le retravailler et de le mettre à la hau-
teur du reste de la partition.

M^me Viardot, qui était bien aise, elle aussi,
de chanter un grand air, mais dont le goût était
plus délicat que celui du ténor Legros, entreprit
de faire quelque chose avec ce morceau démodé.
Elle me pria de l'aider dans cette tâche ; nous l'en-
treprîmes avec d'autant plus d'ardeur que nous
étions persuadés alors de tripoter un morceau dont
l'auteur ne méritait aucun ménagement. Elle mo-
difia les traits, substitua aux vermicelles rococo des
arabesques de haut style ; de mon côté, j'écrivis
un autre accompagnement, se rapprochant de la
manière de Mozart. Berlioz eut l'idée de rappeler
dans la *cadenza* le motif : « *Objet de mon amour* » ;
et M^me Viardot ayant jeté sur le tout le man-
teau brodé de pierreries de son éblouissante exécu-

tion, il s'ensuivit que « l'Air de Bertoni », comme on l'appelait, eut un succès énorme.

J'aurais mieux aimé, pour ma part, le récitatif et le changement à vue! mais on voulait faire durer la pièce, qui est courte, le plus longtemps possible. En fin de compte, au théâtre, le succès justifie tout.

Il justifie quelquefois d'étranges choses, comme, par exemple, l'idée de substituer au morceau final de la partition : *l'Amour triomphe*, le chœur final d'*Écho et Narcisse*. Ce chœur est charmant, et comme il n'y a pas d'apparence qu'on reprenne jamais *Écho et Narcisse*, c'est une bonne occasion de l'entendre; soit! Mais l'*Amour triomphe* termine la soirée par un cri de joie qui n'est pas à dédaigner après tant de larmes. On l'a trouvé un peu vulgaire; qu'importe, si l'auteur n'était pas du même avis?

Il resterait, après cette belle restauration d'*Orphée* pour contralto, à nous faire entendre l'*Orphée* pour ténor, tel que Gluck l'avait écrit pour l'Opéra, avec le ballet qui termine la pièce à l'ancienne mode. Ce ne serait pas très facile, à cause des changements qu'a subis le diapason depuis cette époque; quelques transpositions seraient nécessaires, aucun ténor ne pouvant s'accommoder de la tessiture du rôle d'*Orphée* tel qu'il est noté dans la partition; mais difficulté n'est pas impossibilité, et il se pourrait bien que l'Opéra nous donnât cette fête quelque jour.

Les « avancés », s'ils avaient un juste sentiment des réalités, seraient navrés du succès d'*Orphée*. Il n'y a pas à dire, c'est d'une beauté supérieure et incontestable, et c'est cependant, — allié à un magnifique sentiment d'art et à une vision très haute de l'art dramatique en particulier, — le triomphe du *bel canto*, du chant le plus italien qui se puisse voir! Il y a des *couplets* (« *Objet de mon amour* »), les *cantabili* ne se comptent pas; la grande scène des Enfers n'est qu'une cavatine; ce n'est pas par ce qu'il leur *dit*, mais par ce qu'il leur *chante* qu'Orphée séduit les Furies : ce qu'il leur dit n'a pas d'importance, le verbe est dans la note et non dans la parole. Le merveilleux récit : « *Quel nouveau ciel pare ces lieux* » est d'une étonnante invention; Gluck, si inférieur d'ordinaire à Mozart dans le maniement de l'orchestre, s'y est montré plus symphoniste que lui, coloriste à la façon de Beethoven dans la *Symphonie pastorale*; mais l'exquise symphonie n'est que le fond du tableau, la voix y tient la première place, attire à elle tout l'intérêt : Gluck a été un grand réformateur, mais il eût trouvé absurde de ne pas faire chanter les personnages de ses drames lyriques et d'ôter tout l'intérêt à la voix, pour le transporter entièrement dans l'orchestre, devenu le personnage principal.

— Et pourtant, objectera-t-on, vous ne pouvez nier qu'on ait créé des chefs-d'œuvre en mettant le drame dans l'orchestre, en réduisant la part vocale à sa plus simple expression, encore que cela vous semble absurde. — Eh! oui, sans doute, parce qu'au fond il est tout à fait indifférent que cela soit ou non absurde ; parce que tout art repose sur une convention, absurde en elle-même, qui cesse de l'être du moment qu'elle est acceptée ; parce que ce n'est pas l'emploi de tel ou tel système qui établit la supériorité d'une œuvre, mais la valeur de son inspiration ; et tous les rhéteurs du monde auront beau nous faire passer et repasser sous le nez, à satiété, les fleurs en papier de leur rhétorique, il suffira toujours d'une belle voix, chantant une phrase de Gluck ou de Mozart, pour réduire à néant leurs vaines et prétentieuses billevesées. Trois notes de M^{lle} Delna, et les plus belles théories s'en vont en fumée. *Dura lex, sed lex.*

DON GIOVANNI

On sait qu'au gré des fidèles de Bayreuth, il n'existe pas de temple au monde — même à Bayreuth — où leur culte soit célébré comme il convient, pas de directeur, de chef d'orchestre, de chanteur, de décorateur, de metteur en scène qui sache comprendre les œuvres du dieu, pas de représentation adéquate à sa pensée; en un mot, ce n'est jamais « ça »; et les fidèles ont raison, cent fois raison; ils ont seulement tort de se figurer qu'il s'agit d'une exception, alors que c'est une règle générale et que, pour les œuvres des autres, demi-dieux ou simples mortels, ce n'est jamais « ça » non plus. Les œuvres du dieu, bien au contraire, sont dans une situation pri-

vilégiée; grâce à l'armée des dévots qui veillent sur elles comme les croyants sur le tombeau de Mahomet, elles sont, bien heureusement pour nous et pour elles-mêmes, préservées de cette végétation parasite qui, sous le nom menteur de « traditions », vient peu à peu se coller aux flancs des autres ouvrages de théâtre et finit par les rendre méconnaissables; à part certaines coupures, toujours fâcheuses, mais excusées par la longueur interminable de certains actes, on les exécute, la plupart du temps, telles que l'auteur les a écrites. Quant aux autres, justes cieux! il y aurait de quoi ajouter un cercle à l'enfer du Dante, avec les supplices qui leur sont départis. On ne se contente plus, depuis longtemps, d'altérer la volonté de l'auteur, on en prend le contre-pied.

La suppression de la « voix de tête », chez les ténors, a fait prendre l'habitude de dire à plein gosier ce qui devrait se chuchoter à l'oreille; et les déclarations d'amour sont devenues des hurlements de bête qu'on égorge. Malheur à la phrase qui se terminait sur une note du médium, au morceau qui s'éteignait dans un doux murmure : phrase et morceau sont condamnés, sans appel, à se terminer sur une note aiguë, avec ce charme spécial aux locomotives annonçant leur arrivée; et pour que ce soit complet, il faut à toute force qu'un temps d'arrêt, ajouté sur l'avant-dernière note, permette de vociférer plus à l'aise. Quant aux mouvements, depuis que le vélocipède est entré dans

nos mœurs, les chefs d'orchestre ne conduisent plus, ils pédalent; au lieu de battre la mesure, ils battent des « records »...

Pour moi, qui ai dans la mémoire toutes les œuvres consacrées, les ayant vu représenter alors que les vraies traditions existaient encore, je ne puis les entendre; la souffrance est trop grande de subir toutes ces horreurs et de voir avec quelle aisance elles sont perpétrées et acceptées.

Oh! non, ce n'est pas « ça », ce n'est pas « ça » du tout!

Mais s'il y a au monde quelqu'un pour qui ce ne soit pas « ça », c'est surtout Mozart.

Imaginez des acteurs de grand talent n'ayant jamais joué que Dumas, Sardou, et autres prosateurs modernes, à qui l'on ferait jouer, du jour au lendemain, le *Misanthrope*. Ils n'y perdraient aucune de leurs qualités; mais certaines de ces qualités seraient sans emploi, alors que d'autres, nécessaires pourtant, viendraient à leur manquer; ils seraient gênés comme dans des habits d'emprunt. Cela pourrait être curieux et intéressant; ce ne serait pas « ça ».

Voilà exactement ce qui se passe quand des ar-

tistes de l'Opéra et de l'Opéra-Comique se trouvent appelés tout à coup à interpréter *Don Juan*. Ils font de leur mieux, et il faut leur en savoir gré. Mais comment pourraient-ils suppléer à la longue initiation, indispensable pour pénétrer tous les secrets d'un style en complet désaccord avec celui de notre époque, et dont rien ne saurait leur donner la clef ? Leur éducation tournée dans un autre sens, les habitudes qu'ils ont contractées, tout les en éloigne ; ils se promènent à travers le chef-d'œuvre, comme disait je ne sais plus qui, « en souris qui ne comprend rien à l'architecture de la grange qu'elle parcourt ».

Par bonheur pour eux, le public qui admire la grange n'en comprend pas davantage la structure. Il est conquis par le charme d'une nature d'élite, et la plus charmeresse qui fut jamais ; sans en avoir conscience, il subit celui qui émane d'une écriture impeccable et d'une élégance raffinée ; mais s'il savait apprécier à leur valeur cette écriture et cette élégance, souffrirait-il qu'on y portât de cruelles atteintes ? Ajouter des fautes de goût à des œuvres qui ne montrent pas dans tous leurs détails un goût très pur, c'est un péché ; en ajouter à la musique de Mozart, c'est un crime. Ce crime se commet journellement et impunément. Jamais, sachez-le bien, jamais je n'ai entendu le bel air de Sarastro, dans la *Flûte enchantée*, sans qu'il fût gâté par un changement horrible à la fin, qui n'est pas seulement une faute de goût,

mais une faute d'harmonie; et jamais je n'ai vu le public manifester la moindre aversion pour cette monstruosité.

* *
*

J'ai eu l'heureuse fortune, dans ma première jeunesse, — presque dans mon enfance, — d'entendre un *Don Juan* beaucoup plus près de la vérité que ceux d'aujourd'hui. M^{me} Grisi, Mario, Lablache *e tutti quanti*, soutenus par un orchestre très soigneux, l'interprétaient avec des talents de premier ordre et une grande exactitude, on pourrait presque dire avec religion. Malgré mon jeune âge, je savais la partition par cœur et aucun détail ne pouvait m'échapper. Après un demi-siècle, j'ai encore dans l'oreille le *sextuor* « *mille torbidi pensieri* », la magnifique voix de Lablache, le trait de Donna Anna sur le passage « *che impensata novità* », que M^{me} Grisi faisait avec une largeur et une précision instrumentale éloignant toute idée de « roulade » et d'ornement parasite.

C'est qu'il ne suffisait pas alors, pour être admis dans le bataillon sacré des grands chanteurs, d'avoir une voix sympathique et certaines qualités; il fallait tout, la voix, la diction et la vocalise.

Aussi n'était-on pas étonné de voir M^{me} Grisi,

soprano dramatique, créer *Don Pasquale*, Lablache se faire applaudir dans des rôles aussi différents que Leporello et le père de Desdémone, Mario dans le comte Almaviva et dans Jean de Leyde, du *Prophète*, qu'il a interprété à Londres avec un énorme succès en compagnie de Mme Viardot, et celle-ci passer sans effort de l'austère Fidès à la sémillante Rosine, en se donnant de temps à autre le luxe d'escalader les hauteurs du rôle de Donna Anna !

Depuis j'ai revu *Don Giovanni* aux Italiens, avec une autre troupe, les Frezzolini, les Delle Sedie ; à ceux-ci ne manquait certes pas le talent, mais la foi : prêtres de Verdi, s'ils avaient l'admiration de l'œuvre de Mozart, ils n'en avaient pas le culte ; ce n'était déjà plus « ça », mais c'étaient encore de fort belles exécutions. Il faut mettre à part Mme Patti, dont la grâce piquante, la légèreté d'oiseau, la fraîcheur et la facilité d'organe, l'impeccable exécution, la simplicité savoureuse ont fait, à Paris et à Londres, une Zerline incomparable.

Puis le Théâtre-Italien a disparu, à Paris du moins, et avec lui *Don Giovanni*, devenu *Don Juan;* et nous sommes entrés dans l'ère des représentations plus ou moins brillantes ou intéressantes, mais toutes plus ou moins infidèles : car la langue italienne est indispensable au chef-d'œuvre de Mozart.

*
* *

C'est après avoir vu représenter à Paris, comme on sait, le *Festin de Pierre* et le *Mariage de Figaro* que Mozart, prouvant ainsi le sens très particulier qu'il avait du théâtre, conçut la pensée d'écrire *Don Giovanni* et le *Nozze di Figaro*. Le livret italien du second suit pas à pas la pièce de Beaumarchais ; celui de *Don Giovanni*, au contraire, diffère beaucoup de la pièce de Molière ; l'auteur, évidemment, a voulu faire *da se*, et Mozart, à son tour, oubliant totalement Molière, a pris l'œuvre de da Ponte comme point de départ pour créer son œuvre à lui par-dessus la tête du librettiste. L'influence française est évidente dans le *Nozze di Figaro*, ce n'est là ni de la musique allemande, ni de la musique italienne : aussi la traduction française lui sied-elle à merveille ; si elle la gêne un peu parfois (et si peu !) elle ne la dénature pas. Il en va tout autrement avec *Don Giovanni* ; le génie de la langue italienne a passé dans cette musique, où le mot et la note ne font qu'un ; la traduction la dénature et la défigure. En français, ce n'est que laid ; en allemand, c'est quelque chose d'horrible.

On vous a dit, bonnes gens, — et vous l'avez cru, — que la musique de Mozart était excellente comme musique pure, mais que ce n'était pas

là qu'il fallait chercher la langue du drame musical, que cette musique chantait, mais ne parlait pas; et vous avez eu tort de le croire, car on vous a trompés. L'erreur est d'ailleurs facile : cette musique est tellement parfaite au point de vue exclusivement musical et vocal, elle se suffit si complètement à elle-même qu'on peut l'admirer sans songer à autre chose. Or, par un miracle de l'art, cette musique, tout en chantant comme on n'a jamais chanté, parle aussi bien qu'il se peut; dans *Don Giovanni*, la justesse et la finesse de l'expression ne sont pas moins admirables que la perfection de la forme.

Et nous ne trouvons pas seulement dans cette œuvre géniale une vraie langue de drame lyrique; nous y trouvons aussi le symbole, le personnage élargi, grandi jusqu'au type et à la synthèse. Entre la Donna Anna qu'avait esquissée da Ponte et celle dessinée et peinte par Mozart, il y a un abîme; dans la création de cette étonnante figure, Mozart a montré qu'il n'était pas seulement le plus exquis des musiciens, mais un poète et un psychologue. Il faudrait pouvoir faire des citations pour montrer comment, avec des moyens tout différents de ceux usités aujourd'hui, par l'ampleur du style, par les modulations, par l'instrumentation, l'auteur est arrivé à personnifier en cette jeune patricienne la Némésis implacable, l'âme de toutes les femmes séduites et trompées poursuivant le coupable jusqu'à la mort; de plus, comme l'a si bien expliqué Hoff-

mann dans un de ses contes, elle est aussi la grande amoureuse, la seule femme à la taille de don Juan, qui l'eût aimé et qu'il eût aimée, et que son double crime en sépare à jamais. Ainsi que la douce Elvire n'est pas faite pour don Juan, le doux Ottavio n'est pas fait pour Donna Anna; elle croit l'aimer et lui promet sa main; en réalité, elle ne l'aime pas et ne l'épousera jamais.

J'ai parlé de la douce Elvire; ce caractère est encore une invention du musicien. Da Ponte avait créé une sorte de personnage comique, de femme « crampon »; Mozart l'a changée en une élégiaque et sympathique figure, méconnue la plupart du temps, mal interprétée et incomprise par conséquent du public. L'intention de l'auteur est pourtant bien visible dans le merveilleux trio du balcon, sacrifié d'ordinaire aux lazzi de Don Juan et de Leporello, mettant au premier plan une partie bouffe destinée par l'auteur à être accessoire. Je n'ai vu ce délicieux rôle établi comme il doit l'être que par M^{me} Carvalho, à Londres. Quand elle disait : « *Gli vo' cavar il cor* », on sentait la fragilité de cette colère, et la tendresse au fond du cœur ulcéré. Délicates nuances qui demandent, pour être rendues, un talent également délicat; et connaissez-vous quelque chose de plus rare au monde?

*
* *

« Il y a de la volute ionique dans Mozart, » disait un jour Gounod, caractérisant d'un mot pittoresque ce style, fait de charme et de pureté, source d'une impression d'art analogue à celle que nous a donnée la Grèce antique. De temps en temps, de la terre sacrée d'Hellade sort un fragment de marbre de Paros, un bras, un débris de torse, éraflé, injurié par les siècles; ce n'est plus que l'ombre du dieu créé par le ciseau du statuaire, et pourtant le charme subsiste, le style divin resplendit malgré tout. Ainsi de *Don Giovanni*.

Si peu qu'il y reste de Mozart, c'en est assez pour qu'une lumière en émane, dont s'illumine le ciel de l'art, lumière douce mais intense, pénétrant jusqu'au fond des cœurs; et l'on se sent en présence d'un art suprême, qui ne secoue pas violemment les nerfs, qui ne grise pas comme un breuvage frelaté, mais qui fait vibrer les cordes délicates et profondes de l'être; et l'on se demande si la musique n'a pas atteint là son zénith, si les couleurs brillantes dont elle s'est teintée depuis ne sont pas celles du couchant. Question inutile : car l'avenir, qui seul peut nous juger, seul aussi la résoudra.

Variétés

LA DÉFENSE

DE L'OPÉRA-COMIQUE

———

Il y aurait un livre curieux à faire sur l'*intolérance en matière d'art*. Cette maladie, que notre époque n'a pas inventée, sévit actuellement sur le genre aimable de l'Opéra-Comique : il devient urgent d'aviser, et je m'y hasarde, au risque d'entendre parler encore de ma versatilité, comparable à celle qui consiste à se lever le matin et à se coucher le soir, à se vêtir légèrement l'été, chaudement l'hiver, toutes choses dont personne ne songe à se scandaliser.

A l'aurore de ma jeunesse, je l'aimais beaucoup, ce vieil Opéra-Comique, en dépit de mon culte pour les *Fugues* de Sébastien Bach et les *Symphonies* de Beethoven. Fréquenter alternativement le Temple

où je faisais mes dévotions, la Maison familiale avec ses joies naïves et un peu bourgeoises, me semblait tout naturel ainsi qu'à bien d'autres. De nos jours, on ne sort plus du Temple : on y vit, on y dort; mais comme le diable n'abandonne pas ses droits, on s'échappe en cachette pour aller rire à l'opérette ou au café-concert. Mieux valait peut-être l'Opéra-Comique ouvertement accepté et cultivé; là, du moins, les auteurs ne pouvaient se présenter sans savoir leur métier, les chanteurs sans avoir de la voix et du talent. Tout le monde l'aimait alors; on était fier du genre national, on n'avait pas encore imaginé d'en rougir. Comme des nefs pavoisées, les chefs-d'œuvre du genre voguaient à pleines voiles au vent du succès. Quelles soirées et quels triomphes! Venu trop tard pour entendre Mme Damoreau qui fut, paraît-il, un éblouissement, j'eus le bonheur de voir la floraison merveilleuse des Miolan, des Ugalde, des Caroline Duprez, des Faure-Lefebvre; n'ai-je pas entendu, un soir, le *Toréador* et l'*Ambassadrice*, avec Mmes Ugalde et Miolan-Carvalho comme interprètes! Le côté masculin n'était pas moins brillant avec Roger, Faure, Jourdan, Bataille et tant d'autres... Ceux-là mêmes qui n'étaient pas de grands chanteurs étaient précieux pour le soin qu'ils mettaient à conserver les traditions, à compléter un ensemble de premier ordre.

Tout aurait marché pour le mieux si la Maison et le Temple eussent vécu en bonne intelligence;

mais la Maison était impie, elle dénigrait le Temple et niait les dieux. Les opéras de Mozart n'étaient pas « scéniques », Beethoven n'était pas « mélodique », les gens qui « faisaient semblant de comprendre » les *Fugues* de Sébastien Bach étaient des poseurs ; bien mieux, la Maison voulait être Temple elle-même, il fallait se prosterner, adorer, déclarer admirables et vénérables des œuvres nées dans un sourire, ne visant qu'à plaire et à charmer. C'en était trop. Force fut de réagir et de railler un peu, ne fût-ce qu'un moment, ce vaudeville qui prétendait éclipser le drame, cette guitare qui prenait le pas sur la lyre immortelle. N'oublions pas que Meyerbeer, en ce temps-là, passait pour trop savant !

Autres temps, autres mœurs. Ce qui était trop savant n'est même plus regardé comme de la musique ; quant à l'Opéra-Comique, une armée tout entière lui a déclaré une guerre implacable. Cette guerre est-elle juste ? C'est ce que nous allons examiner.

L'Opéra-Comique, au dire de ses ennemis, est un genre faux et méprisable, parce que le mélange du chant et du dialogue est une chose abominable et ridicule, incompatible avec l'art. Ceux qui parlent ainsi ne cessent de vanter deux ouvrages, parfaitement beaux d'ailleurs, et de les mettre au-dessus de toute critique : ces deux ouvrages sont le *Freyschütz* et *Fidelio*, et ils sont apparentés à l'espèce décriée dont il s'agit : le

chant y alterne avec le dialogue, et s'il est vrai que des mains étrangères les aient affublés de musique d'un bout à l'autre, qui nous dit que Weber et Beethoven approuveraient la transformation, s'ils pouvaient voir leurs œuvres ainsi modifiées? Nous l'ignorons. On y trouve des couplets, et même, horreur! de légères et pimpantes vocalises, que les purs affectent de ne pas voir : par de pareils objets leurs âmes sont blessées.

Pour que ce système de scènes alternativement parlées et chantées, si peu rationnel en apparence, si déplaisant au juger, dure depuis si longtemps, pour qu'il ait eu pareil succès, il faut pourtant qu'il ait son utilité. Il est utile, en effet, pour bien des raisons. Il repose les auditeurs, plus nombreux qu'on ne croit, dont les nerfs résistent mal à plusieurs heures de musique ininterrompue, dont l'ouïe se blase au bout d'un certain temps et devient incapable de goûter aucun son. Il permet d'adapter au genre lyrique des comédies amusantes et compliquées, dont l'intrigue ne saurait se développer sans beaucoup de mots, incompréhensibles si les mots n'arrivent pas sans obstacle à l'oreille du public. La musique intervient lorsque le sentiment prédomine sur l'action, ou que l'action prend un intérêt supérieur : certaines scènes, mises par elle en couleur et en relief, ressortent ainsi vigoureusement sur l'ensemble. Ce sont là de sérieux avantages; ils compensent, bien au delà, le petit choc désagréable

qu'on éprouve au moment où la musique cesse pour faire place au dialogue, sans parler de la sensation contraire, de l'effet délicieux qui se produit souvent dans le cas où le chant succède à la parole. Sans le dialogue, — ou le récitatif très simple en tenant lieu, — il n'y a plus de « pièces » possibles; force est de se réduire à des sujets dénués de toute complication, sous peine d'écrire des œuvres auxquelles le spectateur, non préparé par une longue étude, ne comprendra rien; tout l'intérêt se concentre alors sur la musique, et l'on ne s'aperçoit pas qu'en vertu de la loi qui veut que les extrêmes se touchent, on arrive, par un chemin détourné, au résultat que l'on fuyait : au lieu d'aller au théâtre pour entendre des voix, on y va pour écouter l'orchestre; là est toute la différence.

On veut délivrer la Comédie musicale, comme on a délivré le Drame musical. C'est parfait. Il y a bien, de-ci, de-là, quelques esprits arriérés qui se demandent si vraiment c'est en lui imposant des gestes déterminés que l'on délivre quelqu'un ou quelque chose; si la liberté ne consisterait pas tout simplement à faire ce que l'on veut, sans souci des aristarques; mais passons. L'Opéra, c'est la Tragédie : une action réduite à l'indispensable, des caractères fortement tracés, peuvent à la rigueur lui suffire. En est-il de même de la Comédie? Son essence n'est-elle pas toute différente? En renonçant à des habitudes

séculaires, saura-t-elle conserver sa gaieté, sa légèreté? Problèmes que l'expérience seule peut résoudre. La Comédie musicale nouveau modèle compte déjà deux exemplaires illustres à son actif : les *Maîtres-chanteurs de Nuremberg* et *Falstaff*. Œuvres énormes, d'un maniement singulièrement difficile, fastueuses exceptions plutôt que modèles, dont la légèreté est le moindre défaut, et qui n'auraient peut-être pas eu la même fortune si leurs auteurs n'eussent attendu, pour les mettre au jour, qu'une célébrité colossale leur eût ouvert toutes les voies.

Revenons, si vous le permettez, à l'Opéra-Comique. Son histoire n'est plus à faire; elle a été faite et bien faite; elle est considérable, et c'est se moquer que de traiter par-dessous la jambe, et comme une quantité négligeable, un genre dont le livre d'or nous montre tant d'œuvres illustres. Simple comédie à ariettes dans le *Devin du village*, il est déjà dramatique et très musical dans le *Déserteur* et *Richard Cœur de Lion*; mais de Méhul paraît dater l'Opéra-Comique moderne, à qui toute ambition semblait permise, celui qu'on a déclaré *genre national*, titre de gloire dont on cherche à faire maintenant un sarcasme, presque une injure! Le vrai genre national, on l'a trop oublié, c'est le Grand Opéra français créé par Quinault, dont l'*Armide* eut l'honneur d'être illustrée successivement par Lully et par Gluck; c'est la Tragédie lyrique dont la qualité première était la belle déclamation,

tradition fidèlement gardée jusqu'à l'invasion italienne du commencement de ce siècle. En se retournant vers le chant déclamé, vers le drame lyrique, la France ne ferait donc autre chose que de reprendre son bien sous des apparences plus modernes. Est-ce à dire que l'Opéra-Comique n'ait pas, lui aussi, sa forte dose de nationalité? A Dieu ne plaise, et tout n'était pas illusion dans cet art « national »; si cette forme de la comédie alternativement parlée et chantée n'est pas spéciale à notre pays, le caractère qu'il a su lui imprimer lui appartient en propre. Il est à la mode de le nier : la musique, dit-on, n'a pas de patrie! Nous allons bien voir, et ce n'est pas moi qui me chargerai de la démonstration.

S'il est au monde un critique faisant profession de placer l'Art en dehors des questions de frontière et de nationalité, c'est assurément M. Catulle Mendès.

C'est lui qui va nous instruire; écoutons-le :

« *La gaieté des* Maîtres-Chanteurs *n'a aucun rapport avec la belle humeur française! elle est allemande, absolument allemande, cent fois plus allemande que la rêverie de* Lohengrin, *que le symbolisme de l'*Anneau du Niebelung, *et surtout que la passion de* Tristan et Yseult. *Le rire des* Maîtres-Chanteurs *est* National. »

C'est le cri de la vérité. La gaieté allemande s'épanouit dans les *Maîtres-Chanteurs*, comme le rire italien s'est esclaffé dans le monde entier avec

l'Opéra-Bouffe; et la belle humeur française a engendré notre Opéra-Comique. C'était fou, de prétendre l'élever au-dessus de tout; il faut se garder plus encore d'en faire fi, de le rejeter comme une chose sans valeur : ce serait, comme on dit dans la langue populaire, mettre à ses pieds ce que l'on a dans ses mains. Le bon public, le vrai, n'est pas si bête; il continue malgré tout à applaudir *Carmen*, *Manon*, *Mignon*, *Philémon et Baucis*, et le *Pré aux Clercs*, et le *Domino Noir*, quand on veut bien les lui faire entendre; il applaudit même encore la *Dame Blanche*, et il a raison.

DRAME LYRIQUE
ET DRAME MUSICAL

Nous vivons à une époque étrange : des esprits inquiets sont occupés sans cesse à tout remettre en question, pour le plaisir, parce que c'est le goût du jour, parce que le modernisme le veut. Dans l'art, c'est une fureur, bien que le public, sans montrer à ce mouvement une bien grande résistance, ne manifeste aucun désir de changement, tout changement répugnant à son humeur routinière ; et l'on en vient à se demander si ce goût invétéré du public pour la routine n'est pas un des facteurs essentiels de la civilisation, en voyant de quel pas elle marcherait sous le fouet des énergumènes qui la poussent, sans ce frein modérateur que nous maudissons souvent.

Pour ne parler que de la musique, il n'y en aurait déjà plus; ceci n'est pas une plaisanterie. Après avoir voulu affranchir le drame lyrique des entraves dont gémissaient tous les esprits clairvoyants, on a déclaré toute autre musique que celle du drame lyrique moderne, indigne de l'attention des gens intelligents; puis on a disloqué la musique, supprimant complètement le chant au profit de la déclamation pure, ne laissant de vraiment musical que la partie instrumentale, développée à l'excès; alors on a ôté à celle-ci toute pondération, tout équilibre; on l'a peu à peu rendue informe et réduite en bouillie insaisissable et fluide, destinée seulement à produire des sensations, des impressions sur le système nerveux; et maintenant on vient nous dire qu'il n'en faut plus du tout.

« De toutes les formes musicales, l'opéra est le plus transitoire, au point qu'on se demande à la lecture comment faisaient les anciennes partitions pour se comporter dramatiquement à la scène. Que subsiste-t-il aujourd'hui du répertoire de Lulli, de Haendel, de Gluck? Que restera-t-il demain de Rossini, de Meyerbeer? Seul, Mozart aura survécu, il est le seul qui tienne encore debout sur les planches; mais son école? Où sont les Spontini, les Paër, les Méhul? Une reprise ici et là : une ouverture, un finale qu'on exécute dans les concerts, et puis rien que des noms qui surnagent pour servir à la discussion; rien que des conceptions esthétiques..... Autre chose est la musique instrumentale

ou purement vocale : Bach et Palestrina défient les siècles ; mais les opéras de Haendel et de Scarlatti, essayez donc d'y aller voir ! »

Cela est traduit d'un M. Richi, dans un livre publié à Stuttgard, il y a quelques années.

Et René de Récy, le regretté critique de la *Revue bleue* où il écrivait avec tant de solidité et d'éclat, ayant traduit ce fragment, ajoutait :

« La logique dans l'opéra ! Commencez par lui donner ce que sa nature lui refuse, ce fonds de vérité relative indispensable à l'illusion artistique. Dans la tragédie ou le drame, à côté de la part du convenu, j'aperçois la part du réel ; mais l'opéra n'est qu'un perpétuel défi à ma raison..... Quand j'ai là devant moi, sur la scène, des êtres humains qui agissent et qui parlent, venir les faire chanter par surcroît, c'est vouloir m'empêcher de les prendre au sérieux. Et ne me répétez pas que, pour un héros de tragédie, chanter ou parler en vers est également bizarre ; car le vers est la forme ailée du langage ; il est fait de mots de la langue courante, tandis que la parole chantée n'est pas, que je sache, un moyen naturel d'exprimer sa pensée. »

Donc, l'opéra est une forme transitoire, les opéras ne font que paraître et disparaître, et il serait, par conséquent, bien inutile d'en écrire ; mais il en est ainsi de toutes les manifestations de l'art dramatique. Les bibliothèques sont pleines de tragédies, de comédies, de drames qui ont vécu dramatique-

ment et n'existent plus que pour la lecture. Où jouerait-on Corneille, Racine et Molière, sans le Théâtre-Français et l'Odéon qui sont forcés de les jouer? Quel théâtre pourrait jouer Shakespeare en entier et tel qu'il est écrit? On s'imagine avec peine comment les anciennes partitions se comportaient à la scène; on s'imagine plus difficilement encore comment s'y comportait le *Prométhée* d'Eschyle.

Oui, la forme dramatique brille un moment pour rentrer ensuite dans une ombre éternelle, dans l'ombre des bibliothèques à laquelle sont condamnées dès leur naissance les autres formes littéraires, et quand la musique entre dans cette forme, elle subit nécessairement le même sort. Mais si elle ne brille qu'un instant, quel instant glorieux! Quelle autre forme d'art peut se vanter d'agir avec cette puissance, de passionner à ce point la foule? Elle passe; mais tout passe en ce monde. La jeune fille s'épanouit en fleur de beauté; elle se marie, la maternité alourdit sa taille et flétrit son teint, la voilà pour toute sa vie une mère de famille. Dira-t-on qu'elle a eu tort d'être belle? La fourmi prend un jour des ailes et s'envole dans un rayon de soleil : cette ivresse ne dure que quelques heures. Dira-t-on que la fourmi a eu tort d'avoir des ailes?

C'est encore une bonne plaisanterie, de prétendre que Palestrina et Sébastien Bach défient les siècles; cela est bon à dire au peuple, pour employer le mot de Lucrèce Borgia au duc de Ferrare. La vérité, pour Palestrina, c'est que personne ne

sait comment s'exécutait sa musique et ne pourrait dire au juste ce qu'elle signifie; aucune indication de mouvement ou d'expression ne guide les chanteurs et toute tradition est depuis longtemps perdue; ses œuvres, du plus haut intérêt, admirables sujet d'étude, sont des fossiles, que l'on restaure comme on peut pour leur donner une apparence de vie. Il a été de mode pendant longtemps de chanter la musique de Palestrina et de son école le plus lentement et le plus *piano* possible; et comme un chœur suffisamment nombreux et bien exercé, soutenant ainsi des sons murmurants sur des accords harmonieux, est une chose des plus agréables à entendre, le bon public se pâmait : « Palestrina! quel génie! » Oui, mais si Palestrina s'était trouvé là, il eût peut-être demandé naïvement de qui était ce joli morceau qu'on exécutait. Depuis, réfléchissant combien il est peu vraisemblable qu'on ait, pendant tout le seizième siècle, retenu sa respiration, on met des nuances dans cette musique, on varie les mouvements; Richard Wagner a ainsi restauré le *Stabat mater* de Palestrina, avec toute l'intelligence qu'on peut supposer. Mais c'est de la pure fantaisie.

Sébastien Bach est plus près de nous : on s'y retrouve mieux, c'est une civilisation qui touche à la nôtre. Sur les cent cinquante cantates d'église qu'il a écrites, combien en exécute-t-on, même en Allemagne? Beaucoup sont devenues matériellement inexécutables, du moins sans adaptation, l'auteur

y ayant employé des instruments qui n'existent plus; les voix y sont admirablement traitées, mais d'une façon qui s'éloigne étrangement de nos habitudes modernes; il est telle de ses cantates dont l'exécution offrirait des énigmes presque impossibles à résoudre, et l'on ne comprend guère comment elles ont pu être résolues dans un temps où les instruments, mal construits, ne pouvaient avoir ni la justesse, ni l'égalité des sons, sans lesquelles cette musique hérissée de difficultés ne semblerait pas devoir être supportable. Une faible partie de l'œuvre de Sébastien Bach, ce colosse de la musique, est accessible au public; le reste ne subsiste que pour la lecture.

Et pourtant ce ne sont pas là des œuvres de théâtre !

Tout ce qu'on peut dire, c'est que la restauration des œuvres de Palestrina et de Sébastien Bach n'offre pas les mêmes difficultés que les opéras de la même époque, encore que ces difficultés semblent parfois insurmontables.

Venons maintenant à ce reproche spécieux, fait au drame lyrique, d'être un défi à la raison, qui pourrait bien aller jusqu'à admettre le vers, mais se refuserait à pousser la complaisance jusqu'à pactiser avec le chant. On pourrait répondre par la question préalable : aucun art ne peut tenir devant les exigences de la raison pure, pas plus les vers que le chant, pas plus le chant que la peinture qui représente le mouvement par l'immobilité. La réfutation, prise ainsi, serait

trop facile! Tout art existe en vertu d'une convention et n'existe que par elle ; que dis-je? le langage lui-même. Que signifient pour la grande majorité de mes lecteurs les caractères et les sons de la langue chinoise, de la langue indoue? rien, absolument rien. Pour obéir à la raison pure, il faudrait supprimer toute langue et toute littérature, s'en tenir au geste et à l'onomatopée.

N'allons pas si loin; ne poussons rien à l'absurde, il n'est pas nécessaire. Le vers est la forme ailée du langage, soit. Le vers est mieux encore, il est la forme pure, la forme cristallisée du langage dont la prose est l'état amorphe. Théodore de Banville a démontré comment le vers était contenu dans la prose, comment le poète ne faisait autre chose que l'en dégager.

Le chant est exactement dans le même cas; il est impossible, entendez-vous bien, *impossible* de parler sans chanter, non seulement en vers, mais en prose. Dès que vous élevez la voix, dès qu'un sentiment un peu vif vous surexcite, vous déclamez, et, sans vous en douter, vous improvisez un récitatif, entremêlé de fragments de mélodie. Ainsi que dans la prose on rencontre à chaque instant des vers fortuits et inconscients, de même dans toute parole une oreille suffisamment délicate et exercée découvre à tout moment des séries de sons musicaux que l'on pourrait noter. Des professeurs de déclamation défendent à leurs élèves de chanter les vers : je les défie bien de faire autrement, à moins

de dire toutes les syllabes sur la même note, comme on lit l'Évangile en chaire ; encore est-ce une manière de chant.

Ce chant rudimentaire est l'origine de la partie vocale du drame lyrique. Quant à l'orchestre, il est autour de nous, en nous-même, dans les mille bruits qui nous entourent, dans les battements de notre cœur ;

La musique est dans tout, un hymne sort du monde!

Cette musique vague, vocale et instrumentale, le musicien l'amène à la forme musicale achevée, comme le poète extrait les vers de la prose. Le chant est donc, aussi bien que le vers, une façon naturelle d'exprimer sa pensée ; l'union de la musique et de la poésie, quand elle est complète, constitue la forme lyrique parfaite, et Richard Wagner a tout à fait raison de dire que le drame lyrique est l'expression suprême du drame.

Cela est si vrai, que le drame lyrique, même incomplet, même détourné de son but, déformé, avili de toutes manières, a toujours été, depuis qu'il existe, de toutes les formes d'art, la plus attractive.

Aussi René de Récy était-il trop clairvoyant et trop sincère pour ne pas en convenir. « Cet art faux, écrivait-il, est un art nécessaire ; nous pouvons en médire, mais non pas nous en passer..... Rien de plus légitime, et moi-même j'y prends un extrême plaisir. Alors à quoi bon tant disserter ? »

C'est parler d'or; et un art nécessaire, indissable, auquel des esprits sérieux trouvent un plaisir extrême, ne saurait être plus faux qu'un autre, ou bien alors tous les autres sont également faux.

Pourquoi donc le battre en brèche?

Parce que, ainsi que nous le disions en commençant, on veut tout remettre en question; et aussi parce que le mysticisme, un mysticisme violent, nouveau et inattendu, s'est introduit dans la place.

Ceci mérite une étude à part.

Les incompris de l'art, ceux qui, sous prétexte que le beau est parfois difficilement accessible, s'imaginent que l'inaccessible est nécessairement beau, ont coutume de se retrancher dans leur foi artistique, cette foi dont un artiste digne de ce nom ne saurait se passer. Les artistes sérieux en parlent rarement, par la raison qui empêche les princes de parler de leur noblesse et les millionnaires de leur fortune; mais on en parle beaucoup dans certains cénacles où l'on disserte à perte de vue sur l'art et l'esthétique. Il est arrivé qu'à force de disserter sur ces matières, on a fini par être dupe des mots et assimiler la foi artistique à la foi religieuse, qui est une chose fort différente.

La foi religieuse ne connaît que l'affirmative; si elle consent à discuter, c'est pour pulvériser son adversaire, et il ne peut en être autrement. De brillants écrivains, pour qui j'ai autant de

respect que d'admiration, s'efforcent d'introduire dans nos mœurs une foi tolérante, un esprit à la fois scientifique et religieux. Quand je lis leurs admirables articles, leurs variations étincelantes sur ce sujet, je ne puis, malgré tout mon respect, éloigner de mon imagination les images irrévérencieuses du civet sans lièvre, du mariage de la carpe et du lapin. Ces grands esprits ne veulent voir que la surface de la question et négligent volontairement le fond, qu'ils connaissent mieux que personne; on est pourtant bien forcé d'y venir un jour ou l'autre. Une religion n'est une religion que par sa prétention à enseigner la vérité absolue, dont le dépôt lui a été confié par une révélation surnaturelle. On ne transige pas avec la vérité absolue. Aussi la foi engendre-t-elle logiquement l'intolérance, le fanatisme et, en dernier ressort, le mysticisme, qui est le renoncement à tout ce qui n'est pas la vérité révélée. On ne veut pas qu'il en soit ainsi, et l'on s'en prend à la logique : « Rien n'est plus faux, » dit-on couramment, comme on disait, il y a cinquante ans, « rien n'est méprisable comme un fait ». Ce sont là des modes, comme les chapeaux.

Si nous analysons la foi artistique, nous nous trouvons en présence d'un ordre d'idées tout différent. La foi artistique ne se réclame d'aucune révélation surnaturelle; elle ne saurait prétendre à l'affirmation de vérités absolues. Elle n'est qu'une conviction, formée en partie des études de

l'artiste, en partie de sa façon instinctive de comprendre l'art, qui constitue sa personnalité et qu'il doit précieusement respecter. Elle a le droit de persuader et de conquérir les âmes, non de les violenter.

Or, c'est précisément le contraire que nous voyons. La foi artistique s'est faite dogmatique et autoritaire; elle lance des anathèmes, elle condamne les croyances antérieures comme des erreurs, ou les admet comme une préparation à son avènement, comme un ancien testament précurseur de la Loi nouvelle; et comme la logique, qu'on le veuille ou non, ne perd jamais ses droits, l'intolérance, le fanatisme et le mysticisme sont accourus à la suite. Notre temps, d'ailleurs, n'est pas rebelle au mysticisme dans l'art, par un phénomène de contraste qui n'est pas sans exemple. Sous la Terreur, on se plaisait à représenter sur la scène d'innocentes bucoliques; de même, à notre époque scientifique et utilitaire, on voit éclore, dans la littérature et dans l'art sous toutes ses formes, le goût du mystérieux et de l'incompréhensible. Se peut-il rien voir de plus étrange que l'énorme succès du théâtre annamite de l'Exposition de 1889, qui aurait fait, a-t-on dit, pour plus de trois cent mille francs de recettes? On n'entendait que des cris de bêtes égorgées, des miaulements ressemblant tellement à ceux des chats, qu'on se demandait avec inquiétude, après les avoir entendus, si les chats n'ont pas un langage; quant à la partie ins-

trumentale, prenez une poulie mal graissée, votre batterie de cuisine, un chien empoisonné et battez un tapis sur le tout, vous en aurez à peu près l'idée.

Mais il était impossible d'y rien comprendre. Les ouvreuses, en femmes intelligentes, vous distribuaient des programmes quelconques, sans rapport avec ce qui se passait sur la scène, qui achevaient de vous égarer; aussi quel plaisir?

Savez-vous bien que ce succès jette un jour singulier sur celui du théâtre de Bayreuth? On sait que la majorité du public y est composée de gens venus de tous les points du globe, ignorant la langue allemande et ne sachant pas une note de musique; ils ne cherchent pas même à comprendre, et viennent là pour se faire hypnotiser. Est-ce bien là ce que l'auteur avait rêvé?

Laissons ces naïfs, et occupons-nous des adeptes, des purs. Ceux-ci sont de vrais fanatiques. L'œuvre du maître ne saurait être discutée; on l'écoute en silence, comme la parole de Dieu tombant du haut de la chaire. Si d'interminables longueurs engendrent un terrible ennui, on ne s'en préoccupe pas plus que de celui qu'exhale le chant monotone des Psaumes, à l'office des vêpres; si l'on ne peut comprendre certains passages d'une obscurité vraiment impénétrable, on humilie sa raison devant la parole divine, et des commentateurs s'exercent sur ces mystères, comme on l'a fait sur ceux de la Bible; si certaines sauvageries musicales déchirent l'oreille, on endure patiemment ces beautés cruelles, on re-

çoit avec joie les souffrances que le Maître nous inflige pour le bien de notre âme. On subit avec reconnaissance les fatigues d'un long pèlerinage...

Renoncement, humilité, abandon de la volonté et de la raison, amour de la souffrance, c'est tout le mysticisme. Les mystiques chrétiens espéraient une compensation dans l'autre vie; nos néo-mystiques pensent-ils revivre dans un paradis esthétique, où ils pourront adorer le Très-Saint-Drame-Musical en esprit et en vérité? Ce n'est pas impossible; rien n'est impossible.

Mais le mysticisme, source des voluptés ineffables, en si grand honneur au moyen âge, a été jugé; on sait où il mène : à l'étiolement, au nihilisme, au néant. La logique a encore fait des siennes. On nous a tracé le tableau du *Drame musical* (les mots « *Drame lyrique* » ne répondent plus aux idées actuelles) tel qu'il devrait être pour atteindre à sa perfection. Un sujet essentiellement symbolique; pas d'action : les personnages devant être des idées musicales personnifiées, non des êtres vivants et agissants. Et de déduction en déduction, on est arrivé à conclure que le drame idéal est une chimère irréalisable et qu'il ne faut plus écrire pour le théâtre !

Avec de pareilles exagérations, on finirait par faire regretter l'ancien opéra italien. C'était bien pauvre et bien plat, mais c'était au moins un cadre, sculpté et doré avec plus ou moins de goût, dans lequel apparaissaient de temps à autre de merveil-

leux chanteurs formés à une admirable école. Cela valait, en tout cas, beaucoup mieux que rien. A défaut d'ambroisie, plutôt manger son pain sec que de se laisser mourir de faim.

LE
THÉATRE AU CONCERT

Les grands concerts, par le développement et l'importance qu'ils ont pris dans ces dernières années, par l'influence qu'ils exercent sur le goût du public, méritent la plus sérieuse attention. Au temps de mon enfance, les privilégiés de la rue Bergère étaient seuls admis à entendre les chefs-d'œuvre de la musique instrumentale; ils formaient dans le monde des amateurs une véritable aristocratie, jalouse de ses droits, et fière de ses privilèges. Le premier qui tenta de démocratiser la symphonie fut Seghers, un membre dissident de la Société des *Concerts*, qui dirigea pendant plusieurs années, dans une salle existant alors rue de la Chaussée-d'Antin, la Société de *Sainte-Cécile*. J'ai connu peu

d'hommes animés d'une aussi grande passion pour la musique, d'un amour de l'art aussi profond et aussi désintéressé. Il joignait au culte des maîtres du passé une noble ardeur pour le mouvement moderne; c'est dans ses concerts qu'on a entendu pour la première fois la *Symphonie romaine* et le finale de *Loreley* de Mendelssohn (qui passait encore à cette époque pour un révolutionnaire), l'ouverture de *Manfred* de Schumann, l'ouverture de *Tannhäuser* et la marche religieuse de *Lohengrin*, la *Fuite en Égypte* de Berlioz; c'est là qu'on a exécuté les premières œuvres de Gounod et de Bizet.

L'orchestre était composé d'excellents artistes, dont quelques-uns sont devenus célèbres; l'enthousiasme du chef passait dans la vaillante troupe; mais le nerf de la guerre manquait. Pasdeloup vint, soutenu par un puissant bailleur de fonds, et éleva les fameux *Concerts populaires* sur les ruines de la Société de *Sainte-Cécile*.

Il y a une légende sur Pasdeloup; je n'ai pas la prétention de la détruire, mais cela ne m'empêchera pas d'écrire l'histoire. Avant les *Concerts populaires*, Pasdeloup avait commencé modestement par la *Société des Jeunes Artistes*, dont les concerts avaient lieu dans la salle Herz, et là, s'était montré disposé à encourager le mouvement moderne, accueillant volontiers les œuvres inédites, luttant parfois pour les exécuter contre le mauvais vouloir de son jeune et indocile orchestre. Avec les *Concerts populaires*, ce fut autre chose; il s'agissait de rem-

plir une salle énorme, d'attirer le grand public, et de faire accroire qu'on lui donnait les concerts de la rue Bergère; Pasdeloup se montra exclusivement classique et germanique, inscrivant en grosses lettres sur ses affiches : BEETHOVEN, MOZART, HAYDN, WEBER, MENDELSSOHN; ce qui voulait dire au public : La musique de ces maîtres est seule digne de vos oreilles; le reste ne mérite pas votre attention. Il opposa une barrière infranchissable à la jeune École française, à laquelle les Sociétés de *Sainte-Cécile* et des *Jeunes Artistes* avaient ouvert leurs portes, et qui ne demandait qu'à s'élancer dans la carrière. En veut-on une preuve? Un beau jour (il y avait deux ans que les *Concerts populaires* existaient), je suis tout surpris de voir sur l'affiche un morceau de ma façon; je vais entendre la répétition générale et, l'exécution étant bonne, je me tiens coi. Le concert a lieu, le morceau est bissé; je vais le lendemain remercier Pasdeloup, qui me reçoit tout de travers, me disant d'un ton rogue qu'il a joué le morceau parce que ça lui plaisait, et nullement pour m'être agréable, et qu'il n'a pas besoin de mes remerciements; et il s'écoula dix années sans que mon nom reparût sur ses programmes, sous prétexte que son public n'aimait pas les œuvres nouvelles.

Une autre fois, j'eus la naïveté de lui proposer, pour un concert spirituel, l'*Oratorio de Noël* que j'avais écrit pour l'église de la Madeleine. Au bout de huit mesures, il se leva en s'écriant avec mépris :

« Mais, c'est du Bach! » et refusa d'en entendre davantage.

Si cet accueil m'eût été spécialement réservé, je n'en parlerais pas; mais c'était pour moi comme pour tout le monde. Une symphonie de Gounod, une de Gouvy (toutes deux charmantes, et qu'on a grand tort de laisser oublier), l'ouverture des *Francs-Juges* de Berlioz, l'ouverture de la *Muette*, voilà à peu près toutes les concessions qu'il a faites à l'École française pendant de longues années.

On imaginera sans doute qu'il eût été possible de créer, à côté des *Concerts populaires*, d'autres concerts chargés d'exploiter le répertoire que Pasdeloup laissait en souffrance; mais on était alors en plein Empire; et sous ce régime de liberté auquel certaines gens voudraient nous ramener pour nous arracher à la tyrannie républicaine, on ne pouvait rien faire sans autorisation. Des tentatives eurent lieu, qui se heurtèrent à un refus formel. On ne voulait pas, disait-on, susciter une concurrence aux *Concerts populaires*, qui étaient « une institution ». Un nommé Malibran, neveu, je crois, de l'illustre cantatrice, était cependant parvenu à obtenir cette autorisation difficile; il avait réuni des fonds, formé un orchestre, donné un premier concert qui avait eu beaucoup de succès. L'autorisation fut immédiatement retirée; le pauvre artiste, ruiné, mourut de chagrin.

Plus tard, après 1870, Pasdeloup dut changer de système. Il écrivit une lettre aux journaux dans la-

quelle il s'engageait à ne plus jamais exécuter une note de musique allemande, ce qui était absurde et impraticable; il le savait mieux que personne. Mais s'il ne pouvait rendre Beethoven responsable de la perte de l'Alsace, il pouvait mettre son orchestre à la disposition des compositeurs français; c'est ce qu'il fit, et l'École française fut délivrée des chaînes qui arrêtaient son essor. Il s'est beaucoup targué depuis de l'avoir inventée; la vérité est qu'il l'a paralysée aussi longtemps qu'il a pu, et ne lui est venu en aide que lorsqu'il y a trouvé son intérêt. Il lui faisait bien payer l'appui qu'il lui prêtait, par sa brusquerie, sa tyrannie, sa prétention à savoir toujours mieux que l'auteur comment un morceau devait être exécuté. « Je ne me trompe jamais, disait-il; quand on aime la musique comme je l'aime, on ne peut pas se tromper. » De fait, il l'aimait sincèrement, passionnément, autant que sa nature peu artistique le lui permettait; ce grand amour, ainsi que des services réels rendus à l'art, qu'il serait injuste de méconnaître, lui feront pardonner bien des choses, et on ne peut lui reprocher son incapacité dont il n'avait pas conscience. Elle était immense. On aura peine à croire qu'il ait fait exécuter tant de fois la *Symphonie avec chœurs* de Beethoven sans s'apercevoir que la partie de contralto, par une erreur du copiste, était écrite en maint endroit *une octave trop haut;* c'est pourtant exact. L'immense vaisseau du Cirque-d'Hiver l'a beaucoup servi, en dissimulant des défauts d'exécution qui,

dans une salle moins vaste, eussent choqué tout le monde.

Laissons le passé, et occupons-nous du présent. Nous vivons maintenant dans l'abondance des beaux concerts, et l'on est fort souvent embarrassé le dimanche pour savoir où aller, parce qu'on voudrait être partout à la fois. Une seule chose m'afflige quand je regarde les affiches : c'est que la symphonie tend à disparaître, menacée par l'envahissement de la musique écrite en vue du théâtre, laquelle prend indûment sa place.

Il est en art une vérité qu'on ne devrait jamais oublier, c'est que rien de ce qui n'est pas approprié à sa destination ne saurait être réellement bon. Chaque œuvre doit être vue dans son cadre.

Dans la pratique, cette vérité, comme beaucoup d'autres, souffre des tempéraments. De tout temps, on a songé à enrichir les programmes de concert avec des fragments empruntés au théâtre, dont il y aurait grand dommage à se priver. Les ouvrages disparus du répertoire, ceux des théâtres étrangers contiennent des pages admirables que l'on n'entendrait jamais, si les concerts n'étaient pas là pour les recueillir; mais ces infractions légitimes à une règle ne doivent pas devenir la règle; on doit, au contraire, garder dans les concerts la première place aux œuvres écrites spécialement pour eux, sous peine de fausser le goût du public et d'amener une décadence fatale. En France, on aime tellement le théâtre qu'on en met partout. Nos

jeunes compositeurs l'ont toujours en vue; s'ils écrivent pour les concerts, au lieu d'œuvres réellement symphoniques, ce sont trop souvent des fragments scéniques qu'ils nous donnent, des marches, des fêtes, des danses et des cortèges à travers lesquels on entrevoit, au lieu du rêve idéal de la symphonie, la réalité très positive de la rampe. Les fragments d'opéras sont devenus la première attraction des concerts, comme s'il n'y avait pas, dans la musique de concert proprement dite, un aliment suffisant pour l'appétit des amateurs.

Or, il y a tout un monde.

Haydn a écrit cent dix-huit symphonies; la collection complète, en copies très correctes, est à la bibliothèque de notre Conservatoire. Beaucoup d'entre elles ne sont que de simples divertissements, écrits au jour le jour, pour les petits concerts quotidiens du prince Esterhazy; mettons que le quart mérite d'être exécuté : cela fait encore un joli chiffre. En tout cas, les magnifiques et célèbres symphonies qu'Haydn écrivit à Londres, pour les concerts de Salomon, ont un droit incontestable à la lumière du jour. Haydn est le père de la musique instrumentale moderne; qui ne connaît pas son œuvre ne saurait se mettre à un juste point de vue pour juger les œuvres actuelles; dans ses deux oratorios, *la Création*, *les Saisons*, il a déployé une fertilité d'invention, une richesse de coloris qui tiennent du prodige, et tels effets dont nos amateurs attribuent l'invention à Mendelssohn ou

à Schumann existent déjà dans ces œuvres merveilleuses. Haydn possède un atticisme étonnant, analogue à celui de nos écrivains français du temps passé. Il sait toujours s'arrêter à temps, et sa musique n'engendre jamais l'ennui. Elle n'est ni shakespearienne, ni byronnienne, c'est évident ; Haydn n'était pas un agité, son style reflète la sérénité de sa belle âme. Est-ce une raison pour écarter ses œuvres ? Une galerie de tableaux se couvrirait de ridicule, si elle remisait au grenier un Pérugin, sous prétexte qu'on n'y trouve pas les effets troublants d'un Ruysdaël ou d'un Delacroix. Il en est d'un répertoire de concert comme d'une galerie de peinture : tout ce qui est bon doit y trouver place. Le public, mesurant volontiers la valeur des œuvres à l'intensité des sensations qu'elles lui font éprouver, se trompe du tout au tout : c'est l'élévation des idées, leur originalité, la profondeur du sentiment et la beauté du style qui font la valeur des œuvres, non le trouble plus ou moins grand que leur audition amène dans le système nerveux. La recherche de la sensation, lorsqu'elle devient le but de la musique, la tue à bref délai, amenant en peu de temps une monotonie insupportable et une exagération mortelle.

Avec Mozart, depuis que les éditeurs Breitkopf et Haertel ont publié ses œuvres complètes, nous sommes en possession d'une mine inépuisable. Mozart improvisait constamment : il y a un choix à faire dans le monde des œuvres qu'il nous a lais-

sées ; mais le nombre des morceaux dignes d'admiration est vraiment extraordinaire. Les symphonies de Beethoven elles-mêmes n'ont pu réussir à éclipser la Symphonie en *Sol mineur* (sur laquelle Deldevez a écrit, dans *Curiosités musicales*, des lignes si fines et si instructives), la Symphonie en *Ut majeur* (*Jupiter*), dont l'*adagio* seul est une des merveilles de la musique. Les motets avec orchestre sont des chefs-d'œuvre, et leur vraie place est plutôt au concert qu'à l'église, où ils sembleraient aujourd'hui quelque peu mondains, comme toute la musique religieuse de la même époque ; et rien n'est comparable à la collection des concertos pour piano. Il y en a une trentaine, dont les deux tiers sont de premier ordre ; la variété des combinaisons, la richesse des effets, en font une création à part. On sait qu'il est de mode, chez les amateurs dits « avancés », de mépriser les concertos et, en général, tout ce qui touche à la virtuosité ; si bien qu'un riche répertoire, comprenant des œuvres de Sébastien Bach, Beethoven, Mozart, Mendelssohn, Schumann, et des meilleurs, est mis à l'index. On croit montrer ainsi une réelle délicatesse de goût ; on ne montre, en réalité, qu'une profonde ignorance de l'histoire et de la nature de l'art, soit dit en passant et sans intention de froisser personne.

Beethoven n'a pas écrit que ses Neuf Symphonies. On a de lui des chœurs détachés avec orchestre, et son oratorio, *le Christ au mont des Oliviers*, qui n'est pas de sa grande manière, mais

dont le charme et la fraîcheur ne sauraient être trop vantés.

Inutile de parler de l'œuvre de Mendelssohn, il est assez connu; cependant *Élie*, œuvre gigantesque, complet à tous les points de vue, chef-d'œuvre et type de l'oratorio moderne, a été bien rarement exécuté à Paris. Pour ce qui est de l'oratorio ancien, qui constitue à lui seul toute une bibliothèque, on a prétendu que notre public ne se l'assimilerait pas. C'est un préjugé, et rien de plus : les tentatives de M. Lamoureux dans ce genre avaient attiré non seulement le public, mais la foule. Si nous avions une vaste salle (munie d'un orgue, une société chorale et orchestrale formée en vue de ce genre, faisant entendre l'œuvre immense (et beaucoup plus varié qu'on ne le suppose) de Haendel, ce qu'il est possible d'exécuter dans celle de Bach, et tant d'œuvres modernes, depuis Mendelssohn et Schumann jusqu'à Gounod et M. Massenet, en passant par Berlioz et Liszt, croit-on que le public lui ferait défaut? Jules Simon, lorsqu'il était ministre, a caressé ce beau rêve artistique; malheureusement les ministres passent, et les idées restent... sur le carreau. Pourtant nous avons eu, en outre des brillantes tentatives de M. Lamoureux, les exécutions plus modestes dues à l'initiative de M. Bourgault-Ducoudray, celles de la Société *Concordia*. Tous ces essais ont prouvé la vitalité du genre et la faveur dont il jouirait près de

notre public, si celui-ci était admis à le mieux connaître.

De Berlioz, on entend la *Damnation de Faust* et la *Symphonie fantastique*, quelquefois *Roméo et Juliette*; on joue encore l'ouverture du *Carnaval romain*, plus rarement celle de *Benvenuto Cellini*, qui l'égale, si elle ne la surpasse. Mais l'*Enfance du Christ*, la symphonie *Harold*, les ouvertures et les chœurs détachés, tout cela aurait besoin d'exécutions réitérées pour entrer dans la mémoire et être goûté comme il convient. Nous avons des concerts dont chaque programme porte le nom de Richard Wagner, et nous n'en avons pas qui fassent le même honneur à Berlioz.

Enfin, il est souverainement injuste de ne pas exécuter les *Poèmes symphoniques* de Liszt, ses symphonies *Faust* et *Dante*. Musique de pianiste! a-t-on dit; mais Liszt, sur le piano, n'était pas du tout un « pianiste ». A qui ne l'a pas entendu dans son éclat, il est presque impossible d'en donner une idée; Rubinstein seul pouvait le rappeler par sa puissance surhumaine, son grand sentiment artistique, son action énorme sur l'auditoire; mais de telles natures ne sauraient être semblables, et Liszt était tout autre chose. Rubinstein domptait les difficultés comme Hercule terrassait l'hydre de Lerne; devant Liszt, elles s'évanouissaient : le piano était pour lui une des formes de l'éloquence.

On l'a accusé de choses absurdes, d'avoir cher-

ché à mettre en musique des systèmes philosophiques. Cela est complètement faux; Liszt n'a jamais traduit musicalement que des idées poétiques, et si l'on veut condamner toute musique autre que la « musique pure », alors ce n'est pas seulement la sienne qu'il faudra rejeter, mais aussi la *Symphonie pastorale*, les symphonies et les ouvertures caractéristiques de Mendelssohn, tout Berlioz et tout Wagner. On a prétendu que ses œuvres étaient incompréhensibles; cependant les *Préludes*, le *Tasse* ont été essayés à Paris avec un succès complet, alors que tant de pages de Berlioz, Schumann, Wagner, Mendelssohn même, n'ont pas été comprises du premier coup. Liszt a créé, avec ses *Poèmes symphoniques*, un genre nouveau : c'en est assez pour qu'il ait droit à une grande place dans les concerts symphoniques. En l'en exilant, comme on le fait, on ne commet pas seulement une injustice; on supprime, au détriment du public, une page essentielle de l'histoire de l'art.

Sera-t-il permis de faire remarquer qu'avec tout l'œuvre de Berlioz, les oratorios et les pièces symphoniques de Gounod et de M. Massenet, les œuvres de Bizet, de Léo Delibes, de Lalo, de Godard, de M^mes de Grandval et Holmès, d'autres encore que je pourrais nommer, celles, si captivantes, des orientalistes, Félicien David avec son *Désert* magique et M. Reyer avec son délicieux *Sélam*, les œuvres écloses sous l'inspiration du

Grand Concours de la Ville de Paris, nous avons tout un répertoire français qui n'est pas tant à dédaigner? Si vous voulez de l'exotique, vous pouvez prendre les symphonistes italiens, depuis Bazzini jusqu'à M. Sgambati, les Scandinaves, les Tchèques, les Hongrois, la brillante école belge, la puissante école russe, l'école allemande dont la fécondité est devenue tellement débordante qu'elle menace de se submerger elle-même; l'école anglaise qui renaît de ses cendres, l'école américaine qui commence à naître; et vous verrez que les concerts pourraient, s'ils le voulaient, ne rien devoir à la musique de théâtre; que, s'ils lui ouvrent leurs portes, ce doit être à la condition qu'elle ne mettra qu'un pied chez eux, et non quatre; et que notre public, qui croit tout connaître, ne possède qu'une faible partie des trésors auxquels il a droit.

Il me faut revenir sur l'erreur de Pasdeloup, à propos de la *Symphonie avec chœurs* de Beethoven; car elle est tellement invraisemblable qu'on ne me croirait pas sur parole si je n'expliquais comment elle a pu se produire. Voici les faits : Dans la partition originale, les voix de soprano, de contralto et de ténor sont écrites à la manière classique, en clefs d'*ut* de trois espèces : première, troisième et quatrième lignes. L'éditeur qui le premier fit une édition française de cet œuvre colossal eut l'idée, fort légitime en soi, de tout réduire en clef de *sol*. On sait que pour les parties de ténor, quand on les

écrit en clef de *sol*, l'usage est de le faire à l'octave aiguë de la note réelle. Le copiste chargé de la transposition connaissait cette règle; mais, peu familiarisé sans doute avec la clef du contralto, et ne sachant s'il devait transcrire la note réelle, comme pour le soprano, ou la remonter d'une octave, comme pour le ténor, il a employé tour à tour les deux systèmes, passant de l'un à l'autre suivant son caprice, souvent d'une mesure à l'autre, parfois dans le courant d'une même mesure; il en est résulté une chose sans nom, un horrible galimatias, une partie vocale qui tantôt descend dans les notes les plus graves du contralto, tantôt escalade les hauteurs les plus escarpées du soprano. C'est cette version que Pasdeloup a fait exécuter si souvent.

— Voilà bien la légèreté française! diront les Allemands. Patience, chers voisins, ne vous hâtez pas de triompher : tous vos éditeurs n'ont pas été des Breitkopf et Haertel, et l'on peut trouver de mauvais musiciens dans la patrie de Beethoven, tout comme ailleurs. Il existe une partition allemande du *Freischütz*, pour piano et chant, dont l'auteur, pénétré de cette idée que le piano ne saurait soutenir les sons comme les instruments de l'orchestre, a imaginé de traduire toutes les *rondes* par une *blanche* suivie de deux *noires* ornées d'une élégante appogiature; et là où Weber a écrit des tenues de plusieurs *rondes*, le rythme impitoyable est répété symétriquement à chaque mesure, aussi

longtemps qu'il est nécessaire. Le beau chant de clarinette, dans l'ouverture, est soumis à ce régime extravagant.

Hélas ! le ver est dans le fruit superbe, et la perfection n'est pas de ce monde !

L'ILLUSION WAGNÉRIENNE

Avant tout, le lecteur doit être prévenu qu'il ne s'agit pas ici d'une critique des œuvres ou des théories de Richard Wagner.

Il s'agit de tout autre chose.

Ceci posé, entrons en matière.

I

On connaît le prodigieux développement de la littérature wagnérienne. Depuis quarante ans, livres, brochures, revues et journaux dissertent sans trêve sur l'auteur et sur ses œuvres; à tout instant paraissent de nouvelles analyses d'œuvres mille fois analysées, de nouveaux exposés de théo-

ries mille fois exposées; et cela continue toujours, et l'on ne saurait prévoir quand cela s'arrêtera. Il va sans dire que les questions sont épuisées depuis longtemps; on rabâche les mêmes dissertations, les mêmes descriptions, les mêmes doctrines. J'ignore si le public y prend intérêt; on ne paraît pas d'ailleurs s'en inquiéter.

Cela saute aux yeux. Ce qu'on ne remarque peut-être pas autant, ce sont les aberrations étranges qui parsèment la plupart de ces nombreux écrits; et nous ne parlons pas de celles inhérentes à l'incompétence inévitable des gens qui ne sont pas, comme on dit, du bâtiment. Rien n'est plus difficile que de parler musique : c'est déjà fort épineux pour les musiciens, cela est presque impossible aux autres; les plus forts, les plus subtils s'y égarent. Dernièrement, tenté par l'attrait des questions wagnériennes, un « prince de la critique », un esprit lumineux ouvrait son aile puissante, montait vers les hauts sommets, et j'admirais sa maîtrise superbe, l'audace et la sûreté de son vol, les belles courbes qu'il décrivait dans l'azur, — quand tout à coup, tel Icare, il retombe lourdement sur la terre, en déclarant que le théâtre musical *peut s'aventurer dans le domaine de la philosophie, mais ne peut faire de psychologie;* et comme je me frottais les yeux, j'arrive à ceci, que la musique est un art qui ne pénètre point dans l'âme et n'y circule pas par petits chemins; que son domaine dans les passions

humaines *se réduit aux grandes passions, dans leurs moments de pleine expansion et de pleine santé.*

Me permettrez-vous, maître illustre et justement admiré, de ne pas partager en ceci votre manière de voir? Peut-être ai-je quelques droits, vous en conviendrez sans doute, à prétendre connaître un peu les ressorts secrets d'un art dans lequel je vis, depuis mon enfance, comme le poisson dans l'eau : or, toujours je l'ai vu radicalement impuissant dans le domaine de l'idée pure (et n'est-ce pas dans l'idée pure que se meut la philosophie?), tout-puissant au contraire quand il s'agit d'exprimer la passion à tous les degrés, les nuances les plus délicates du sentiment. Pénétrer dans l'âme, y circuler par petits chemins, c'est justement là son rôle de prédilection, et aussi son triomphe : la musique commence où finit la parole, elle dit l'ineffable, elle nous fait découvrir en nous-mêmes des profondeurs inconnues; elle rend des impressions, des « états d'âme » que nul mot ne saurait exprimer. Et, soit dit en passant, c'est pour cela que la musique dramatique a pu si souvent se contenter de textes médiocres ou pis encore; c'est que dans certains moments la musique est le Verbe, c'est elle qui exprime tout; la parole devient secondaire et presque inutile.

Avec son ingénieux système du *Leitmotiv* (ô l'affreux mot!) Richard Wagner a encore étendu le

champ de l'expression musicale, en faisant comprendre, sous ce que disent les personnages, leurs plus secrètes pensées. Ce système avait été entrevu, ébauché déjà, mais on n'y prêtait guère attention avant l'apparition des œuvres où il a reçu tout son développement. En veut-on un exemple très simple, choisi entre mille? Tristan demande : « Où sommes-nous? — Près du but », répond Yseult, sur la musique même qui précédemment accompagnait les mots : « tête dévouée à la mort », qu'elle prononçait à voix basse, en regardant Tristan; et l'on comprend immédiatement de quel « but » elle veut parler. Est-ce de la philosophie cela, ou de la psychologie?

Malheureusement, comme tous les organes délicats et compliqués, celui-là est fragile; il n'a d'effet sur le spectateur qu'à la condition pour celui-ci d'entendre distinctement tous les mots et d'avoir une excellente mémoire musicale.

Mais ce n'est pas de cela qu'il s'agit pour le moment; le lecteur voudra bien me pardonner cette digression.

Tant que les commentateurs se bornent à décrire les beautés des œuvres wagnériennes, sauf une tendance à la partialité et à l'hyperbole dont il n'y a pas lieu de s'étonner, on n'a rien à leur reprocher; mais, dès qu'ils entrent dans le vif de la question, dès qu'ils veulent nous expliquer en quoi le drame musical diffère du drame lyrique et celui-ci de l'opéra, pourquoi le drame musical doit être nécessai-

rement symbolique et légendaire, comment il doit être pensé musicalement, comment il doit exister dans l'orchestre et non dans les voix, comment on ne saurait appliquer à un drame musical de la musique d'opéra, quelle est la nature essentielle du *Leitmotiv*, etc.; dès qu'ils veulent, en un mot, nous initier à toutes ces belles choses, un brouillard épais descend sur le style; des mots étranges, des phrases incohérentes apparaissent tout à coup, comme des diables qui sortiraient d'une boîte; bref, pour exprimer les choses par mots honorables, on n'y comprend plus rien du tout. Point n'est besoin pour cela de remonter jusqu'à la fabuleuse et éphémère *Revue wagnérienne*, déclarant un jour à ses lecteurs stupéfaits qu'elle serait désormais rédigée en langage intelligible; les écrivains les plus sages, les mieux pondérés, n'échappent pas à la contagion.

Doué par la nature d'un fonds de naïveté que les années n'ont pu parvenir à épuiser, j'ai longtemps cherché à comprendre. Ce n'est pas la lumière qui manque, me disais-je, c'est mon œil qui est mauvais; j'accusais mon imbécillité native, je faisais pour pénétrer le sens de ces dissertations les efforts les plus sincères; si bien qu'un jour, retrouvant ces mêmes raisonnements, inintelligibles pour moi, sous la plume d'un critique dont le style a d'ordinaire la limpidité du cristal de roche, je lui écrivis pour lui demander s'il ne pourrait, eu égard à la faiblesse de ma vue, éclairer un peu la lanterne. Il eut la gra-

cieuseté de publier ma lettre et de la faire suivre d'une réponse — qui ne répondait à rien, n'éclaircissait rien, et laissait les choses en l'état. Dès lors, j'ai renoncé à la lutte et j'ai entrepris la recherche des causes de ce phénomène bizarre.

Il y en a probablement plusieurs. Peut-être les théories elles-mêmes, base de la discussion, n'ont-elles pas toute la clarté désirable. « Quand je relis mes anciens ouvrages théoriques, — disait un jour Richard Wagner à Villot, — je ne puis plus les comprendre. » Il ne serait pas étonnant que les autres eussent quelque peine à s'y débrouiller; et ce qui ne se conçoit pas bien, comme vous savez, ne saurait s'énoncer clairement.

Mais cela n'expliquerait pas la surabondance prodigieuse d'écrits sur le même sujet, dont nous parlions plus haut; le vague des théories n'y pourrait être pour rien. Cherchons donc, et peut-être finirons-nous par trouver d'autres causes à ces anomalies.

II

Le livre si curieux de Victor Hugo sur Shakespeare contient un chapitre que l'on devrait publier à part et mettre comme un bréviaire dans les mains de tous les artistes et de tous les critiques. C'est le chapitre intitulé : *l'Art et la Science*.

Dans ce chapitre, le Maître démontre et établit ceci : qu'entre l'Art et la Science, ces deux lumières du monde, il existe « une différence radicale : la Science est perfectible ; l'Art, non ».

On l'a quelque peu accusé d'avoir voulu écrire, dans ce livre, un plaidoyer déguisé *pro domo suâ*. S'il était vrai, l'occasion eût été belle pour lui, dont l'influence non seulement sur la littérature, mais sur l'Art tout entier, avait été si grande, pour lui qui avait renouvelé la poésie et la langue elle-même, les reforgeant à son usage, — d'insinuer, en s'efforçant d'établir une loi du progrès dans l'Art, que son œuvre était le *summum* de l'art moderne.

Il a fait tout le contraire.

L'Art, dit-il, est la région des égaux. La beauté de toute chose ici-bas, c'est de pouvoir se perfectionner ; la beauté de l'Art, c'est de ne pas être susceptible de perfectionnement.

L'Art marche à sa manière : il se déplace comme la Science ; mais ses créations successives, contenant de l'immuable, demeurent.

Homère n'avait que quatre vents pour ses tempêtes ; Virgile qui en a douze, Dante qui en a vingt-quatre, Milton qui en a trente-deux, ne les font pas plus belles.

On perd son temps quand on dit : *Nescio quid majus nascitur « Iliade »*. L'Art n'est sujet ni à diminution ni à grossissement.

Et il termine par ce mot profond :

« ... Ces génies qu'on ne dépasse pas, on peut les égaler.

« Comment?

« En étant autre. »

L'exégèse wagnérienne part d'un principe tout différent.

Pour elle, Richard Wagner n'est pas seulement un génie, c'est un Messie; le Drame, la Musique étaient jusqu'à lui dans l'enfance et préparaient son avènement; les plus grands musiciens, Sébastien Bach, Mozart, Beethoven, n'étaient que des précurseurs. Il n'y a plus rien à faire en dehors de la voie qu'il a tracée, car il est la voie, la vérité et la vie; il a révélé au monde l'évangile de l'Art parfait.

Dès lors il ne saurait plus être question de critique, mais de prosélytisme et d'apostolat; et l'on s'explique aisément ce recommencement perpétuel, cette prédication que rien ne saurait lasser. Le Christ, Bouddha sont morts depuis longtemps, et l'on commente toujours leur doctrine, on écrit encore leur vie; cela durera autant que leur culte.

Mais si, comme nous le croyons, le principe manque de justesse; si Richard Wagner ne peut être qu'un grand génie comme Dante, comme Shakespeare (on peut s'en contenter), la fausseté du principe devra réagir sur les conséquences; et il est assez naturel dans ce cas de voir les commentateurs s'aventurer parfois en des raisonnements incompréhensibles, sources de déductions délirantes.

« Chaque grand artiste, dit Hugo, refrappe l'art à son image. » Et c'est tout. Cela n'efface pas le passé et ne ferme pas l'avenir.

La *Passion selon saint Matthieu*, *Don Juan*, *Alceste*, *Fidelio*, n'ont rien perdu de leur valeur depuis la naissance de *Tristan* et l'*Anneau du Nibelung*. Il n'y a que quatre instruments à vent dans la *Passion*, il n'y en a pas vingt dans *Don Juan* et *Fidelio*, il y en a trente dans *Tristan*, il y en a quarante dans l'*Anneau du Nibelung*. Rien n'y fait. Cela est si vrai que Wagner lui-même, dans les *Maîtres Chanteurs*, a pu, sans déchoir, en revenir presque à l'orchestre de Beethoven et de Mozart.

III

Tâchons d'examiner les questions de sang-froid.

On nous donne comme nouvelle, ou plutôt comme renouvelée des Grecs, ainsi que le noble Jeu de l'Oie, cette idée de l'union parfaite du drame, de la musique, de la mimique et des ressources décoratives du théâtre. Mille pardons, mais cette idée a toujours été la base de l'Opéra, depuis qu'il existe; on s'y prenait mal, c'est possible, mais l'intention y était. On ne s'y prenait même pas toujours aussi mal que certains veulent bien le dire;

et quand M^lle Falcon jouait les *Huguenots*, quand M^me Malibran jouait *Othello*, quand M^me Viardot jouait le *Prophète*, l'émotion était à son comble; on s'épouvantait aux lueurs sanglantes de la Saint-Barthélemy, on tremblait pour la vie de Desdémone, on frémissait avec Fidès retrouvant dans le Prophète, entouré de toutes les pompes de l'Église, le fils qu'elle avait cru mort... et l'on n'en demandait pas davantage.

Richard Wagner a « refrappé l'art à son image »; sa formule a réalisé d'une façon nouvelle et puissante l'union intime des arts différents dont l'ensemble constitue le drame lyrique. Soit. Cette formule est-elle définitive, est-elle LA VÉRITÉ?

Non. Elle ne l'est pas, parce qu'elle ne peut pas l'être, parce qu'il ne peut pas y en avoir.

Parce que, s'il y en avait, l'art atteindrait à la perfection, ce qui n'est pas au pouvoir de l'esprit humain.

Parce que, s'il y en avait, l'art ne serait plus ensuite qu'un ramassis d'imitations condamnées par leur nature même à la médiocrité et à l'inutilité.

Les différentes parties dont se compose le drame lyrique tendront sans cesse à l'équilibre parfait sans y arriver jamais, à travers les solutions toujours nouvelles du problème.

Naguère on oubliait volontiers le drame pour écouter les voix, et, si l'orchestre s'avisait d'être trop intéressant, on s'en plaignait, on l'accusait de détourner l'attention.

Maintenant le public écoute l'orchestre, cherche à suivre les mille dessins qui s'enchevêtrent, le jeu chatoyant des sonorités; il oublie pour cela d'écouter ce que disent les acteurs sur la scène, et perd de vue l'action.

Le système nouveau annihile presque complètement l'art du chant, et s'en vante. Ainsi, l'instrument par excellence, le seul instrument *vivant*, ne sera plus chargé d'énoncer les phrases mélodiques; ce seront les autres, les instruments fabriqués par nos mains, pâles et maladroites imitations de la voix humaine, qui chanteront à sa place. N'y a-t-il pas là quelque inconvénient?

Poursuivons. L'art nouveau, en raison de son extrême complexité, impose à l'exécutant, au spectateur même, des fatigues extrêmes, des efforts parfois surhumains. Par la volupté spéciale qui se dégage d'un développement inouï jusqu'alors des ressources de l'harmonie et des combinaisons instrumentales, il engendre des surexcitations nerveuses, des exaltations extravagantes, hors du but que l'art doit se proposer. Il surmène le cerveau, au risque de le déséquilibrer. Je ne critique pas : je constate simplement. L'océan submerge, la foudre tue : la mer et l'ouragan n'en sont pas moins sublimes.

Poursuivons toujours. Il est contraire au bon sens de mettre le drame dans l'orchestre, alors que sa place est sur la scène. Vous avouerai-je que cela, dans l'espèce, m'est tout à fait égal? le

Génie a ses raisons que la Raison ne connaît pas.

Mais en voilà assez, je pense, pour démontrer que cet art a ses défauts, comme tout au monde ; qu'il n'est pas l'art parfait, l'art définitif après lequel il n'y aurait plus qu'à tirer l'échelle.

L'échelle est toujours là. Comme dit Hugo, le premier rang est toujours libre.

IV

Hugo fait une peinture des génies, et il est curieux de voir comme elle s'applique naturellement à Richard Wagner ; on dirait, par moments, qu'il a tracé son portrait. Voyez plutôt :

« ... Ces hommes gravissent la montagne, entrent dans la nuée, disparaissent, reparaissent. On les épie, on les observe... La route est âpre. L'escarpement se défend... Il faut se faire son escalier, couper la glace et marcher dessus, se tailler des degrés dans la haine...

« Ces génies sont outrés...

« Ne pas donner prise est une perfection négative. Il est beau d'être attaquable...

« Les grands esprits sont importuns... il y a du vrai dans les reproches qu'on leur fait...

« Le fort, le grand, le lumineux sont, à un certain point de vue, des choses blessantes... Votre intelligence, ils la dépassent ; votre imagination, ils lui

font mal aux yeux; votre conscience, ils la questionnent et la fouillent; vos entrailles, ils les tordent; votre cœur, ils le brisent; votre âme, ils l'emportent... »

Ainsi, grand comme Homère et comme Eschyle, comme Shakespeare et comme Dante, d'accord. Grand génie, mais non pas Messie. Le temps des dieux est passé.

Cela ne vaudrait même pas la peine d'être dit, s'il n'y avait, sous cette illusion, des pièges et des dangers.

Danger de l'imitation, d'abord. Tout grand artiste apporte des procédés nouveaux; ces procédés entrent dans le domaine public : chacun a le droit, le devoir même de les étudier, d'en profiter comme d'une nourriture; mais l'imitation doit s'arrêter là. Si l'on veut suivre le modèle pas à pas, si l'on n'ose s'en écarter, on se condamne à l'impuissance; on ne fera jamais que des œuvres artificielles, sans vie comme sans portée.

Un autre danger est de s'imaginer que l'art a fait table rase, qu'il commence une carrière toute nouvelle et n'a plus rien à voir avec le passé. C'est à peu près comme si l'on s'avisait, pour faire croître un arbre, de supprimer ses racines.

Il n'y a pas d'études sérieuses sans le respect et la culture de la tradition.

« La tradition est une force, une lumière, un enseignement. Elle est le dépôt des facultés les plus profondes d'une race. Elle assure la solidarité

intellectuelle des générations à travers le temps. Elle distingue la civilisation de la barbarie. On ne veut plus de ses services, on méprise ses enseignements. On injurie, on ignore les maîtres, et, chose curieuse, au même moment, on se jette dans l'imitation des étrangers. Mais, à les imiter, on perd ses qualités naturelles, et l'on ne parvient qu'à se donner leurs défauts. On a cessé d'être clair comme un bon Français, pour essayer d'être profond comme un Norvégien, ou sentimental comme un Russe. On n'a réussi qu'à être obscur et ennuyeux, et, sous prétexte de faire entrer dans notre littérature plus de vie et de beauté, on a composé des livres qui, manquant de l'une et de l'autre, manquaient aussi des vieilles traditions nationales de mouvement, d'ordre et de bon sens. »

Ainsi parle un homme éminent, M. Charles Richet, qui ne songeait probablement guère aux questions qui nous occupent lorsqu'il écrivait un article sur l'*anarchie littéraire*. On en pourrait écrire un autre sur l'anarchie musicale. De malheureux jeunes gens sont actuellement persuadés que les règles doivent être mises au rebut, qu'il faut se faire des règles à soi-même suivant son tempérament particulier; ils retournent à l'état sauvage de la musique, au temps de la diaphonie; quelques-uns en arrivent à écrire des choses informes, analogues à ce que font les enfants quand ils posent au hasard leurs petites pattes sur le clavier d'un piano...

Richard Wagner n'a pas procédé ainsi : il a

plongé profondément ses racines dans le terreau de l'école, dans le sol nourricier de Sébastien Bach ; et, quand il s'est forgé plus tard des règles à son usage, il en avait acquis le droit.

Un autre danger est celui que courent les critiques wagnériens peu éclairés — il y en a — qui ne veulent pas connaître d'autre musique que celle de Richard Wagner, ignorent tout le reste et se livrent, faute de sujet de comparaison, à des appréciations bizarres, s'extasiant sur des futilités, s'émerveillant des choses les plus ordinaires. C'est ainsi qu'un écrivain soi-disant sérieux mandait un jour à un chef d'orchestre, auquel il donnait force conseils, que *dans la musique de Wagner, crescendo* et *diminuendo* signifiaient « en augmentant et en diminuant le son ». C'est comme si l'on venait dire que *dans les œuvres de Molière*, un point placé à la suite d'un mot avertit le lecteur que la phrase est terminée.

Il y aurait une anthologie bien amusante à faire avec les erreurs, les non-sens, les drôleries de toute sorte qui pullulent dans la critique wagnérienne, sous l'œil du public innocent. Je laisse ce soin à de moins occupés.

LE MOUVEMENT MUSICAL

A M. JULES COMTE, DIRECTEUR DE LA *REVUE DE L'ART ANCIEN ET MODERNE*

Paris, le 12 novembre 1897.

Vous me demandez, mon cher ami, une étude sur le mouvement musical contemporain. Rien que cela ! Savez-vous bien ce que vous désirez? vous en êtes-vous rendu un compte bien exact? Je le crois, mais alors je me demande à mon tour comment une pareille enquête pourrait trouver place dans votre sympathique *Revue*, et où je trouverais moi-même le temps nécessaire pour l'essayer. La musique a pris une telle extension, — artistique et géographique, — une telle importance dans le monde; elle s'est développée, depuis un demi-siècle, d'une si étonnante façon, qu'une enquête sur un pareil sujet

ne pourrait se faire sans de longues études, ni se condenser en quelques pages : un gros volume n'y serait pas de trop. Il conviendrait en outre qu'elle fût écrite par un historien joignant à la compétence un absolu désintéressement, sachant s'élever au-dessus des querelles d'école et des caprices de la mode abandonnant même ses préférences personnelles, s'il était nécessaire. Est-ce bien à un compositeur, arrivant au terme d'une longue carrière qu'il convient d'assumer une pareille tâche? ne serait-il pas soupçonné de regarder inconsciemment le passé au détriment du présent, et dans le cas où il n'agirait qu'à bon escient, ce soupçon n'aurait-il pas pour effet de lui enlever la confiance du lecteur?

Je n'ose répondre à ces questions, tant la réponse me paraît défavorable; et si je m'avance quand même sur un terrain brûlant, c'est avec l'intention de n'y faire que peu de chemin et de me retirer sous ma tente le plus tôt possible.

*
* *

Un fait domine le monde musical moderne : l'émancipation de la musique instrumentale, jusque-là vassale de la musique vocale, et tout à coup prenant son essor, révélant un monde nouveau, se

posant en rivale de son ancienne dominatrice. Depuis cette révolution dont Beethoven fut le héros, les deux puissances n'ont pas cessé de lutter sans relâche, chacune ayant son domaine, l'opéra et l'oratorio pour celle-ci, le concert symphonique et la musique de chambre pour celle-là. Il y eut d'âpres combats. Puis la défection se mit de côté et d'autre dans les troupes, les combattants se mêlèrent peu à peu, si bien qu'en ce moment la confusion est partout; on se donne bien, à tâtons, quelques horions, mais le public ne paraît plus s'y intéresser; il court de l'opérette à la symphonie, du drame wagnérien à l'opéra vieux-jeu, des chefs d'orchestre allemands aux chanteurs italiens. Cet éclectisme bizarre a eu pour résultat de délivrer les compositeurs de toute espèce de tutelle; c'est pour eux la liberté absolue avec ses avantages et ses périls : ceux-ci sont nombreux.

Car, il faut le dire, le goût du public, bon ou mauvais, est un guide précieux pour l'artiste, et celui-ci, quand il a du génie — ou simplement du talent — trouve toujours moyen de bien faire en s'y conformant. C'est une idée absolument nouvelle de vouloir que l'artiste ne consulte en tout que sa volonté, n'obéisse qu'à son caprice. Le mal n'est pas grand pour les génies : ils en sont quittes pour exiger parfois de leurs exécutants ou de leurs auditeurs des efforts dépassant ce que la faible nature humaine peut supporter. Mais les autres! ceux qui marcheraient bien avec l'aide d'un bras

où d'un bâton, et qui s'aperçoivent avec terreur qu'il leur faut voler, comme s'ils avaient des ailes ! et ils n'avouent pas, ils n'avoueront jamais, les malheureux, leur déroutante situation. Ils s'élancent, ils procèdent par bonds désordonnés et culbutes lamentables ; et ce sont de précieuses forces perdues, trop souvent de jolies natures qui s'égarent, se perdent en des fondrières d'où elles ne sortiront plus. Figurez-vous Marivaux cherchant à singer Shakespeare : il n'eût rien fait de bon, et nous n'aurions pas les *Fausses Confidences*.

* *

Dans un empire musical bien ordonné, le théâtre et le concert devraient être deux royaumes parfaitement distincts, de mœurs tranchées comme ils sont d'habitudes diverses, on pourrait presque dire de climats différents. Reine au concert où tout est disposé pour sa gloire, la musique n'est au théâtre qu'un des éléments d'un ensemble : elle y est souvent vassale, parfois esclave. Elle se vengeait autrefois de ces humiliations par l'ouverture, intrusion du concert dans le monde du théâtre, l'ouverture ambitieuse, longuement développée, séparée du reste de l'ouvrage comme un arc de triomphe devant la porte d'une ville. L'ouverture ainsi comprise tend à disparaître depuis que la symphonie, se

glissant dans la trame du style théâtral, en accapare l'intérêt au détriment des voix et de l'action dramatique. Envahi traîtreusement ainsi par le concert, le théâtre se venge à son tour en profitant de son avatar symphonique pour revenir au concert et en chasser la symphonie proprement dite et l'oratorio. Il n'y a plus ainsi, à proprement parler, ni concert ni théâtre, mais un genre hybride et universel, un compromis ne laissant rien à sa vraie place. Ce n'est pas le progrès qu'il était permis d'espérer quand, il y a quelque cinquante ans, le monde musical est entré en fermentation; c'est une crise, un chaos d'où sortira probablement, dans l'avenir, un ordre nouveau.

Il serait pourtant bien facile de fermer la porte du concert à la musique de théâtre, maintenant que d'autres formes lui sont nées, et qu'il n'est plus condamné à tourner dans le cercle éternel de la symphonie, de l'ouverture et du concerto. Berlioz et Liszt, chacun d'une façon différente, ont ouvert des voies nouvelles, et si l'on a trop hésité à les suivre, si l'on s'est attardé à des bagatelles, à des airs de ballet plus ou moins déguisés, — phénomène d'atavisme démontrant l'origine de la musique instrumentale, laquelle fut la danse, comme l'a si justement remarqué Richard Wagner — de brillantes exceptions se sont produites, et avec le temps, tout un répertoire s'est formé d'œuvres curieuses, intéressantes, destinées à prendre, tôt ou tard, la place qui leur est due. L'oratorio profane

ou demi-sacré, déjà cultivé par Haendel dans des œuvres telles que la *Fête d'Alexandre*, *Acis et Galathée*, *Allegro e pensieroso*, n'a-t-il pas reparu au jour, de la façon la plus inattendue, sous le nom un peu bizarre d'*ode-symphonie*, avec Félicien David, puis plus brillamment encore avec le *Faust* et le *Roméo* de Berlioz, et ces œuvres n'ont-elles pas été suivies de beaucoup d'autres du même genre, auxquelles il n'a manqué pour vivre qu'un peu d'encouragement? Cet encouragement ne leur a pas été prodigué; les fragments d'opéras ont attiré à eux le plus clair de la faveur du public. Il convient toutefois de faire une exception pour l'Angleterre, qui par ses institutions permanentes de festivals réguliers entretient le culte de l'oratorio ancien et moderne et conserve ainsi une forteresse inaccessible à l'anarchie; mais en dehors de cette forteresse, l'anarchie règne là comme ailleurs.

Nous laisserons de côté, avec regret, la musique de chambre. Créée pour l'intimité, cette forme exquise de l'art s'est dénaturée et prostituée en s'exhibant en public, en cherchant les succès bruyants pour lesquels elle n'était point faite. En même temps, les amateurs, trouvant plus commode de *pianoter* que de travailler sérieusement un instru-

ment, ont délaissé le violon et la basse pour le sempiternel piano : de ceci et de cela est venue la décadence de cette source de plaisirs délicats auxquels on préfère maintenant les émotions violentes et les secousses nerveuses, préférence prise à tort pour un progrès. Heureusement, il est permis d'espérer qu'une renaissance se prépare et que le goût des instruments à cordes se réveillant dans le public, on reviendra au quatuor, base de la musique instrumentale.

* *
*

L'Occident se gausse volontiers de l'immobilité orientale; l'Orient pourrait bien lui rendre la pareille et se moquer de son instabilité, de l'impossibilité où il est de conserver quelque temps une forme, un style de sa manie, de chercher le nouveau à tout prix, sans but et sans raison.

L'Opéra avait trouvé, à la fin du siècle dernier, une forme charmante, illustrée par Mozart, qui se prêtait à tout, et qu'il eût été sage de conserver le plus longtemps possible. Elle comprenait : le *Recitativo secco*, plutôt parlé que chanté, destiné à « déblayer » les situations, accompagné par le clavecin ou le piano soutenu d'un violoncelle et d'une contrebasse, ou seulement par ces deux instruments à cordes, le violoncelle remplissant l'har-

monie par des accords arpégés; le *Récitatif obligé*, accompagné par l'orchestre, entremêlé de ritournelles; les airs, duos, trios, etc.; de grands ensembles et de grands finales dans lesquels le compositeur se donnait libre carrière. Mozart a montré comment il était possible, même dans les airs, duos et autres morceaux, de se modeler exactement sur la situation et d'échapper à la monotonie des coupes régulières. Maintenant, comme on sait, la mode exige que des actes entiers soient coulés en bronze, d'un seul jet, sans airs ni récitatifs, sans « morceaux » d'aucune sorte; le monde musical est plein de jeunes compositeurs qui s'évertuent à soulever cette massue d'Hercule. Il eût été peut-être plus sage de la laisser à celui qui l'a soulevée pour la première fois, avec une vigueur de lui seul connue; mais comme on veut paraître aussi fort, que dis-je? plus fort qu'Hercule lui-même, on masque son impuissance par une extravagance présentée sous les étiquettes de modernisme et de conviction. N'insistons pas. Comme je le disais en commençant, je craindrais de n'être pas bon juge en cette matière. Me sera-t-il permis de remarquer toutefois que le public paraît prendre peu de goût à ces exercices, et que s'il admire Hercule sans le comprendre toujours, de confiance, parce qu'il se sent d'instinct en présence d'une force indiscutable, il semble beaucoup plus froid à l'égard de ses imitateurs et successeurs?

*
* *

Nous bornerons là, si vous le voulez bien, ces réflexions sur la musique de notre temps. Ce n'est pas qu'il n'y ait beaucoup à dire encore; mais il faudrait alors entrer dans des considérations techniques, et je craindrais fort d'ennuyer vos lecteurs. Et puis, s'il faut tout avouer, j'ai peu de goût pour ces sortes de dissertations : à mon sens, dans le domaine de l'art, les théories sont peu de chose : les œuvres sont tout.

LETTRE DE LAS PALMAS

A Madame J. Adam.

30 mars 1897.

Au fond des paisibles Canaries, près de l'antique Atlas dont le sommet neigeux, doré par le soleil d'Afrique, a bien voulu laisser échapper en ma présence, par une rare faveur, quelques flocons d'une fumée blanche et légère, un hasard fait tomber sous mes yeux le remarquable article de M. Bruneau sur l'union de la prose et de la musique; et crac, j'oublie le doux farniente des Iles Fortunées, leur végétation bizarre et l'antique Atlas lui-même, et je ne pense plus qu'à dire mon mot sur cette question, soulevée naguère par Gounod à propos de son légendaire *Georges Dandin*, devenue peu à peu plus aiguë et enfin tout à fait actuelle

depuis l'apparition sensationnelle de *Messidor* à l'Opéra. Gounod ne m'a jamais chanté une note de *Georges Dandin* et je ne connais encore rien de *Messidor*; je puis donc traiter la question en toute liberté d'esprit, sans crainte de me heurter à des aperçus secondaires de critique ou de personnalité.

Je m'étais pourtant bien promis de n'en jamais souffler mot. Les théories, en art, me paraissent tenir si peu de place à côté de la pratique! D'autre part, mon avis ne s'accordant pas avec celui des autres, — de ceux du moins qui prennent la parole, — je craignais de m'aventurer dans une mauvaise passe. Qu'importe après tout? Si l'on me traite de routinier et d'imbécile, où sera le mal? c'est le pis qui puisse m'arriver, et cela m'est bien indifférent!...

J'attaquerai donc le taureau par les cornes, et je dirai, tout net, que les arguments employés en faveur de la prose ne m'ont jamais convaincu.

On a mis en musique, dit-on, de la prose allemande, de la prose anglaise. Pourquoi n'y pas mettre de la prose française?

Pourquoi? Parce que le mécanisme de la langue française est tout différent de celui des autres.

L'allemand, l'anglais, sont des langues fortement accentuées et rythmées, où les longues et les brèves ont une puissance tyrannique, alors que les mêmes accents, chez nous, sont assez peu sensibles pour que beaucoup de personnes n'en aient pas

conscience. Les Méridionaux prononcent *âme*, *flamme*, comme *lame*, *femme*; *bête* comme *bette*, *hôte* comme *hotte*. La cadence du vers et la rime apportent à la langue un modelé qui la rapproche de la musique, et lui fait défaut sans cela.

Dans la langue allemande, qu'il s'agisse de prose ou de vers, toutes les syllabes se prononcent distinctement. En anglais, il se fait une effroyable consommation de syllabes sacrifiées, qui disparaissent dans la prononciation, mais elles disparaissent également en prose et en vers.

Dans notre langue, il n'en est pas ainsi. Nous avons des syllabes muettes, qu'il est nécessaire de faire sentir dans le vers, et que l'on escamote en disant la prose; je sais bien qu'il est de mode d'enseigner que les vers doivent être dits comme de la prose; mais tel n'est pas l'avis des poètes, ni des fins diseurs comme M. Legouvé qui a protesté contre ce système. N'est-ce pas lui qui a cité en exemple ces vers de Racine :

> Ariane, ma sœur, de quelle amour blessée
> Vous mourûtes aux bords où vous fûtes laissée.

en faisant remarquer que si l'on prononçait *blessé*, *laissé*, tout le charme des vers s'évaporait? c'est pourtant ainsi que l'on prononce en prose.

Attendez, nous ne sommes pas au bout!

« Ariane, ma sœur. » En prose, à Paris du moins on prononce *A-rian'*; le mot n'a plus que deux syllabes; en vers, il en a quatre. Il en sera ainsi

toutes les fois qu'un *i*, précédant une voyelle, fera avec elle deux syllabes, et que le mot se terminera par un *e* muet; et si l'*i*, suivi d'un *e* muet, termine un mot, le poète devra mettre ce mot devant une autre voyelle, ou le placer à la fin du vers. En prose un pareil mot se place aussi bien devant une consonne, et alors on ne prononce pas l'*e* muet.

Que fera le musicien? Sacrifira-t-il les *e* muets? Voltaire le conseillait. Je ne vois que Victor Massé qui l'ait osé franchement, dans la chanson à boire de *Galathée;* et là cette suppression fait merveille par l'impression d'ivresse, de débraillé qu'elle fait naître, mais qui ne saurait être à sa place dans tous les cas.

Réunira-t-il en une seule syllabe les *i-a*, *i-é*, *i-o*, *i-on*, etc.?

Un jour, j'eus l'occasion d'entendre une jeune cantatrice à qui son professeur avait fait apprendre les couplets d'*Haydée* :

> Il dit qu'à sa noble patrie,
> Dont l'honneur lui fut confié,
> Il aurait tout sacrifié.

Auber a mis quatre notes sur *fut confié*, sur *sacrifié*. Le professeur, désireux de faire chanter « comme on parle », avait imaginé de réunir deux notes sur *fut*, deux notes sur *sa*, et de faire prononcer *fié* en une seule syllabe, sur une seule note. L'effet était horrible, d'une vulgarité repoussante. Essayez et vous verrez.

On ne parle jamais de ces difficultés, impossibles à éluder pourtant; on reste dans le vague, on se place à un point de vue idéal, comme si les difficultés n'existaient pas. C'est la liberté, dit-on, que la prose apporte au compositeur dans les larges plis de sa phrase ample et sonore. C'est une liberté, on vient de le voir, qui comporte de terribles *impedimenta*, à moins qu'on ne veuille regarder comme de la prose le langage non rimé employé par Louis Gallet dans *Thaïs*; mais c'est là une langue spéciale, qui n'a de la prose que le nom; ce sont des vers blancs, dont l'harmonie délicate supplée ingénieusement celle de la rime. Exception dont il convient de tenir compte, mais qui ne résout pas complètement la question.

La variété infinie des périodes en prose, a dit Gounod, *ouvre devant le musicien un horizon qui le délivre de la monotonie et de l'uniformité..... le vers, espèce de* dada *qui, une fois parti, emmène le compositeur, lequel se laisse conduire nonchalamment et finit par l'endormir dans une négligence déplorable..... la vérité de l'expression disparaît sous l'entraînement banal et irréfléchi de la routine..... la prose, au contraire, est une mine féconde...*

A la place du compositeur, mettez le poète : vous avez le procès du drame en vers, le portrait de ces mauvaises tragédies qui sévissaient au commencement du siècle, dont l'alexandrin banal et routinier, d'une désolante monotonie, s'endormait dans

une déplorable négligence en tuant toute vérité et toute expression. Le mouvement romantique, en réagissant contre cet art de pacotille, n'a pas pour cela rejeté le vers, et il ne semble pas que celui-ci, depuis Eschyle jusqu'à MM. Coppée et Richepin, ait jamais fait tort aux poètes qui ont écrit pour le théâtre.

Le vers, dit-on, embarrasse les musiciens qui cherchent à s'en délivrer, le brise et en font de la prose. Est-ce bien le vers qui les gêne? il ne paraît pas, d'après certains aveux échappés à Gounod dans ses lettres, que tout embarras disparaisse avec lui. « *C'est quelquefois très difficile de donner à la prose une construction musicale... les ensembles en prose sont souvent difficiles... la plus grande difficulté est de déguiser l'irrégularité rythmique de la prose sous la régularité de la période musicale...* » Je ne vois pas bien, dans tout cela, la délivrance promise; j'y vois plutôt de nouvelles difficultés qui s'élèvent; il paraît même qu'en certain cas elles s'élevaient assez haut pour ne pas pouvoir être surmontées; autrement que signifierait ce passage : *Je veux, avant tout, que la coupe de mon dialogue soit bien arrêtée, et j'y travaille énormément...* » Gounod ne s'accommodait donc pas de la prose de Molière telle quelle, il la modifiait en l'appropriant aux nouvelles conditions qu'il lui imposait. En pareil cas, n'eût-il pas été plus respectueux de la mettre en vers, comme il avait été fait déjà pour le *Médecin malgré lui?*

Il s'en faut de beaucoup, d'ailleurs, qu'une nécessité impérieuse force les musiciens à disloquer les vers et à en faire de la prose ; ils le font le plus souvent par routine, par négligence, pour s'éviter la peine de chercher l'accord entre le texte littéraire et ce qu'ils appellent modestement leur inspiration. Parfois, en manière d'exercice, je me suis amusé à rétablir dans leur intégrité les vers détruits par le musicien, en modifiant convenablement la phrase musicale, et il s'est trouvé, presque toujours, que le passage servant d'expérience y avait gagné. Trop souvent ces mutilations barbares n'ont aucune raison d'être. Je ne citerai rien parmi les ouvrages des contemporains, mais je n'aurai qu'à prendre au hasard chez Meyerbeer, qui était atteint au plus haut degré de cette manie.

Dans le *Prophète*, à la place des mots :

..... C'est la manne céleste
Qui vient réconforter nos pieux bataillons.
. .
J'ai voulu les punir. — Tu les as surpassés !

Il a fait chanter :

..... C'est la manne céleste
Qui vient réconforter *tous* nos pieux bataillons.
. .
J'ai voulu les punir. — *Et* tu les as surpassés.

Faisant ainsi non seulement de la prose, mais de la détestable prose, sans aucun profit; car rien, absolument rien, ne l'obligeait à ces monstruosités. Ceci soit dit sans esprit de dénigrement envers un génie qu'on s'efforce aujourd'hui de déprécier contre toute justice : ce n'est pas l'absence des défauts, c'est la présence des qualités qui fait la valeur des œuvres et des hommes.

Une seule torture ne peut être épargnée aux vers que l'on met en musique, celle des « répétitions ». Je ne les aime pas beaucoup pour ma part et les évite autant que je le puis; mais il est impossible de les éviter complètement : Richard Wagner lui-même n'y est pas parvenu.

Il y a là un phénomène bizarre; choquante en principe et en théorie, la répétition ne l'est pas dans la pratique, à moins qu'elle ne soit faite sans discernement.

Voyez l'air d'*Alceste :*

Divinités du Styx, ministres de la mort,
Je n'invoquerai point votre pitié cruelle.

Gluck le chante ainsi :

Divinités du Styx, divinités du Styx, ministres de
Je n'invoquerai point votre pitié cruelle; [la mort,
Je n'invoquerai point, je n'invoquerai point,
Votre pitié cruelle, votre pitié cruelle.

Lisez-le, c'est grotesque; chantez-le, cela donne le frisson.

Et ce qu'il y a de plus curieux, ce qu'on n'a peut-être pas assez remarqué, c'est que *le sentiment du vers et sa forme même subsistent dans l'oreille*. C'est *a priori*, et sans tenir compte des faits, que l'on croit en pareil cas les vers défigurés; ils le seraient à la lecture, ils ne le sont pas lorsqu'ils sont chantés, du moins pour les auditeurs doués du sentiment musical.

Il est certain que la parole associée au chant acquiert des propriétés nouvelles, mal étudiées encore.

Il est certain que la répétition, employée avec art, ajoute à la force de l'expression sans rabaisser le vers au niveau de la prose : le tout est de savoir s'en servir. Gounod y excellait.

Que conclure de tout ceci? ce que l'on voudra. Pour moi, le vers n'est pas une entrave; et si l'on veut autre chose, il faudra toujours que ce quelque chose lui ressemble de près ou de loin, pour les raisons que je me suis efforcé d'exposer.

Ce serait au Public, en définitive, qu'il appartiendrait de prononcer; mais il ne faut pas compter sur lui. Le Public N'ÉCOUTE PAS LES PAROLES! Je connais des amateurs qui s'en vantent, tout en se déclarant grands admirateurs des œuvres de Gluck et de Wagner; je me demande en vain quel sens et quel intérêt ils peuvent y trouver dans ces conditions. Et ce sont des gens intelligents! Jugez des autres!.....

Si le Public écoutait les paroles, pourrait-il subir des horreurs comme les traductions de *Rigoletto* et de la *Traviata*, où le mot et la note sont en perpétuelle contradiction? il fait mieux que de les subir, il s'en délecte, il s'en pourlèche. A chaque pas, dans ces traductions comme dans beaucoup d'autres, hélas! on se heurte à de hideux contresens, dont la barbarie égale l'inutilité.

Des notes qui n'avaient d'autre raison d'être qu'une syllabe disparue, ou un accent spécial à la langue étrangère et impossible à transporter dans la nôtre, sont conservées au mépris du sens commun; les accents forts viennent se placer sur les faibles, et *vice versa*. On a remarqué, à l'Opéra, le *Don Juan... an*, que chante le Commandeur à son entrée du dernier acte : cette abomination était inutile; pour l'éviter, il n'y avait qu'à supprimer une note, à tort respectée : un tel respect est la plus sanglante des injures. Là, comme ailleurs, si l'esprit vivifie, la lettre tue.

*
* *

Cette question, au fond, est tout à fait distincte de celle de la rénovation du Drame Lyrique, de sa libération des formes surannées, à laquelle on s'ef-

force de la rattacher. Ah! cette libération! l'ai-je assez appelée de tous mes vœux! je n'avais pas quinze ans que je m'en préoccupais déjà, me demandant pourquoi les opéras se divisaient en morceaux, et non pas en scènes, comme les tragédies; pourquoi toujours ces morceaux, coulés dans le même moule, ces insupportables « reprises du motif » séparées par des « milieux », ces coupes invariables appliquées à toutes les situations, cette assommante monotonie. On est délivré, c'est fini, nous sommes libres! — libres? c'est une question. A l'obligation d'écrire des airs, des duos, des ensembles, a succédé l'interdiction; il n'est plus permis de chanter dans les opéras, et, à ce jeu, le bel art du Chant s'étiole et tend à disparaître : encore quelques pas, et nous serons revenus à ce fameux *urlo francese* qu'on nous reprochait au siècle dernier. N'est-ce pas excessif, et ne saurait-on sortir d'un esclavage que pour retomber dans un autre? « Qu'on puisse aller même à la Messe », disait Béranger. Qu'on puisse écrire même un air, dirai-je à mon tour, fût-il à roulades et à « cocottes », comme celui de la Reine de la Nuit dans la *Flûte Enchantée*, s'il est, comme lui, un chef-d'œuvre! C'est une chose fort difficile à faire qu'un bel air, et fort difficile à chanter. On arrive aisément, dans ce genre, au poncif et à la formule, je le sais; mais croyez-vous qu'on n'y arrive pas aussi dans le genre déclamé? On y arrive tout aussi vite, et la monotonie, pour avoir changé de genre, n'en est pas pour cela

moins monotone; elle est même peut-être encore un peu plus ennuyeuse......

Ce n'est pas tout. Après les opéras où l'on ne doit pas chanter, voici qu'on nous promet les ballets où il sera défendu de danser; et ce bel art de la danse, qu'aimait Théophile Gautier, cet art si intéressant et si parfaitement moderne disparaîtrait à son tour!

Le Ballet traverse actuellement une phase assez malheureuse. Naguère il régnait en maître, s'épanouissait durant des soirées entières dans de vastes ouvrages où la pantomime tenait une grande place. Le Public, capricieux, s'en est lassé; il n'a plus voulu d'action que tout juste ce qu'il en fallait pour servir de prétexte à la danse et le Ballet a perdu beaucoup de son intérêt. Où sont les beaux jours de *Giselle* et du *Corsaire*? Ce furent des modèles du genre; c'est leur tradition qu'il faudrait reprendre en l'accordant au goût du jour, si l'on veut régénérer le Ballet, au lieu de chercher le salut dans une brutale suppression de l'art de la danse que l'on demande, qui le croirait, *au nom des Grecs?* — Sait-on comment dansaient les Grecs? est-on bien sûr, quand ils faisaient danser des Satyres affublés d'ornements impossibles à décrire, que la danse exécutée en pareil cas fût essentiellement noble? Il existe, au Musée de Toulouse, une coupe de terre cuite, autour de laquelle s'enroule une ronde de Faunes et de Bacchantes; leur danse n'est rien moins que noble, elle rappelle de très près les déhan-

chements qu'on peut admirer au bal des Canotiers, lors de la Fête de Bougival.

Il est imprudent d'évoquer les Grecs. Deux siècles durant, au nom des Grecs et de l'art pur, on a vilipendé la Polychromie, barbarie du moyen âge; et voici qu'aujourd'hui, mieux documentés, nous nous apercevons avec stupeur que les Grecs ont été prodigieusement polychromes, et que monuments, statues, tout chez eux était peinturluré du haut en bas; et c'en est fait de tout un échafaudage de belles théories! et il se trouve que c'est nous qui sommes les barbares, avec nos palais couleur de poussière et nos foules noires, qui nous font ressembler aux fourmis!

De grâce, si vous le pouvez, rendez-nous les beaux ballets d'autrefois, donnez une grande importance à la pantomime et à la symphonie, soyez savoureux, soyez sublimes, mais ne proscrivez pas la Danse, cet art délicieux en qui la Femme a trouvé des grâces nouvelles que la Nature ne lui connaissait pas. Il y a quelques niaiseries à supprimer, qui disparaîtraient avec la Claque, si de celle-ci on avait le courage de nous délivrer. Mme Sarah Bernhardt l'a bannie de son théâtre : pourquoi ce qui est possible chez elle ne le serait-il pas ailleurs?

Mais il est temps de m'arrêter; je bavarde, et depuis longtemps je suis sorti de mon sujet. Retournons à la mer, aux montagnes, aux cratères et aux coulées de lave, aux euphorbes bizarres,

aux rétamas embaumés; hâtons-nous de jouir de tout cela pendant les quelques jours qui nous restent encore.....

TABLE

Avant-propos.................................... VII

PORTRAITS

Hector Berlioz................................... 3
Franz Liszt...................................... 15
Charles Gounod.................................. 35
Victor Massé.................................... 98
Antoine Rubinstein.............................. 102

SOUVENIRS

Une traversée en Bretagne....................... 115
Un engagement d'artiste......................... 120
Georges Bizet................................... 124
Louis Gallet.................................... 128
Docteur à Cambridge............................. 133
« Orphée »...................................... 148
Don Giovanni.................................... 156

VARIÉTÉS

La Défense de l'Opéra-Comique....................	169
Drame lyrique et drame musical..................	177
Le Théâtre au concert...........................	191
L'Illusion wagnérienne..........................	206
Le Mouvement musical...........................	221
Lettre de Las Palmas...........................	230

www.ingramcontent.com/pod-product-compliance
Lightning Source LLC
Chambersburg PA
CBHW071634220526
45469CB00002B/614